世界名畫家全集

夏卡爾 MARC CHAGALL

何政廣◉主編

藝術家出版社

鄉愁與愛的畫家

夏卡爾
CHAGALL

何政廣◎主編

藝術家出版社

目　錄

前言

　　馬克‧夏卡爾（Marc Chagall 1887～1985）在一九八五年以九十八歲的高齡度過了他的一生。很多人非常喜愛他的繪畫，因爲夏卡爾透過繪畫傳達了他的堅強信念 ——愛把世界連在一起。夏卡爾對生命、藝術和愛的觀念十分感性，「愛就是全部，它是一切的開端！」他一再強調愛情、溫柔、痛苦和快樂的存在，否定現代藝術中單純精神傾向。

　　夏卡爾出生在革命前的白俄地區，維台普斯克小鎮中拜羅烏西安一個篤信猶太教的家庭，那兒直到二次世界大戰納粹入侵以前，有百分之四十五的居民都是猶太人。一九一〇年他到巴黎學畫，一九一五年回到故鄉結婚。在俄國革命一九一七年後的第五年，他發現自己的性格，與革命後的蘇聯共產政權格格不入，即決定遠離家園旅居巴黎，並於一九三七年取得法國國籍。然而這個時候的歐洲，又因爲日耳曼民族的興風作浪，政治局勢顯得動盪不安。接著第二次世界大戰爆發，獨裁的希特勒實行恐怖納粹主義，殘殺猶太人。這使得夏卡爾深感失落與悲哀，他畫出了〈磔刑〉的名作表達自己同胞被納粹殘殺的哀痛。一九四一年他避開戰火到美國，戰後又回到法國。此時夏卡爾在藝術上的聲譽日隆，歐洲和美國各大美術館先後舉行他的回顧展，並請他製作彩色玻璃畫和大壁畫。

　　一九六九年法國文化部決定在尼斯興建「國立夏卡爾聖經訊息美術館」，至一九七三年七月七日他生日時，在法國文化部長馬柔出席主持下，這座美術館正式開館。而在同年六月，夏卡爾獲得蘇聯文化部長弗塞瓦的邀請，到莫斯科和聖彼得堡訪問，見到離別五十年的兩位妹妹。此後直到一九八五年去世，夏卡爾未曾間斷的努力創作，並赴世界各大美術館舉行回顧展。晚年他隱居在法國南部汶斯的聖保羅山上畫室。每天孜孜不倦作畫，就像一位白髮皤然的先知，屹立在山上永不停息地講解聖經。

　　夏卡爾是一位追求天真純樸，從俄國鄉下猶太居民到巴黎的畫家。他歷經立體派、超現實主義等現代藝術實驗與洗禮，發展出獨特個人風格，在現代繪畫史上佔有重要的地位。夏卡爾的畫表現童年和青年時代（他在俄國時期約長三十年——1887～1910 年及 1914～1922 年）故鄉生活的回憶，表現自由的幻想，還打破時空觀念的限制，不同的瞬間和不同的場合同時出現於畫面。飛躍在他畫中的鳥、時鐘、情侶、花束、魚、牛羊、馬戲演員、新娘，是一種鄉愁與愛的幻象，更是永遠輝映光芒與頌讚人生歡樂與憂愁的色彩詩篇。

寫於藝術家雜誌社　何政廣

愛與鄉愁：
夏卡爾的生涯與藝術

那靠著良人
從曠野上來的是誰呢　　　　　——舊約聖經「雅歌」第八章

愛的魔術師

　　像許多偉大的藝術家一樣，馬克‧夏卡爾（Marc Chagall）是個來自非常遙遠國度的旅人。花朵、小木屋、小牛、燭台和塞納河，全像是星座般與相擁的戀人迴旋於畫中。夏卡爾定居法國南部汶斯的聖保羅，在山丘上可眺望輝耀海洋的工作室，這位名滿天下的老畫家，猶如滑稽地帶著柔和微笑的羊，向訪客說道：「我是魔術師。」然而，我們知道他是一個愛的魔術師，而且這種愛淵源自西歐情色、古老文明……。

　　描繪戀人、訂婚、新婚者在戶外緊擁的陶醉光景，及手持酒杯、白紗曳地、相愛的兩個人融合在開闊的宇宙大氣裡和我們十分親近的夏卡爾的世界，所呈現出來的表象意義，

平凡女子（農婦）
1906～1907年
水彩、油畫紙板
67.5×50cm
莫斯科特列查柯夫
美術館藏

圖見 179 頁

卻絕非渺小之物。更令人感動的〈夜裡〉，相擁的男女頭上，
原應有一個婚禮喜慶吊燭台，但改成了不發光的一盞吊燈及
暗夜天空中懸浮的一彎新月。背景是冰封的雪路、寂寥的市
街。在垂落白色面紗的女子頭上，模糊勾勒著全能耶和華的
手，而女子側臉點染著藍色氤氳，戀人身處宅外，被界定在
另一層次世界的意味就更明確了。雖然夏卡爾實在可說是使
愛的神祕性和全體性復活於現代的藝術家，但是關於這
「愛」，有時甚至直指搖曳在天堂樂園的全能造物者。尤其

11

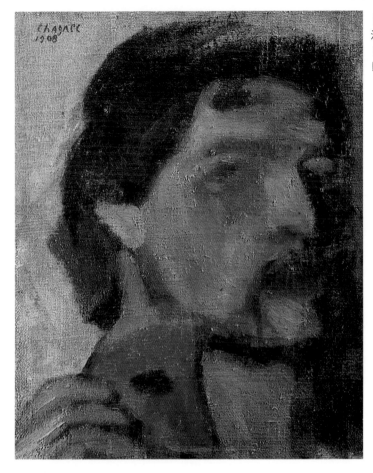

自畫像　1908年
油畫畫布
30.2×24.2cm
國立巴黎現代美術館藏

　　自古即被大量畫在猶太教堂、拜占庭建築的馬賽克，及中古
世紀的細密畫，羅馬式教堂浮雕上反覆出現在宇宙天空場景
中的「手」，主要都是用來象徵這全能造物者的存在，頗值
得留意。對夏卡爾而言，遙遠的國度和另一層次的世界，不
過是以超現實色彩變化戀人緊擁情態下所隱含的領域。

　　這變化情態的能力，倒不等於夏卡爾的藝術創造力。為
什麼呢？因為他是個畫家，不是現代預言者。「藝術和宗教
一樣是我份內的事。」他巧妙地斷言道：「生命的終點只是
一束花。」這話也極富哲思。花束說穿了其實就是以透明材

死者　1908年　油畫畫布　68.2×86cm　巴黎龐畢度國家藝術文化中心藏

質、全然自由的形式，表達他對步向生命盡頭、失墜、暗夜和一切原始的恐怖。總之，是針對大限之日——死亡而作的。「手」是上帝存在的證明，人的手猶如象徵死亡命運之火印。但「手」所表達出來的驚人意象，和希伯來文化強調神人間有絕對距離的固執取向，是背道而馳的。夏卡爾並不會踏上強調距離的路，反而將朝向符咒的束縛解放中前進，尋求某種無限距離的和諧。因此，超現實色彩的真實性被顛覆了。「什麼樣的畫都可以，請把它倒過來看看，這樣才可以了解其真實的價值。」夏卡爾說道。然而，這是由畫家心裡最真實的根本秩序，組構出來諸多均衡圓滿事物所判別的。同時，也只能依詩的強烈暗喻繪畫語彙（符號）來判

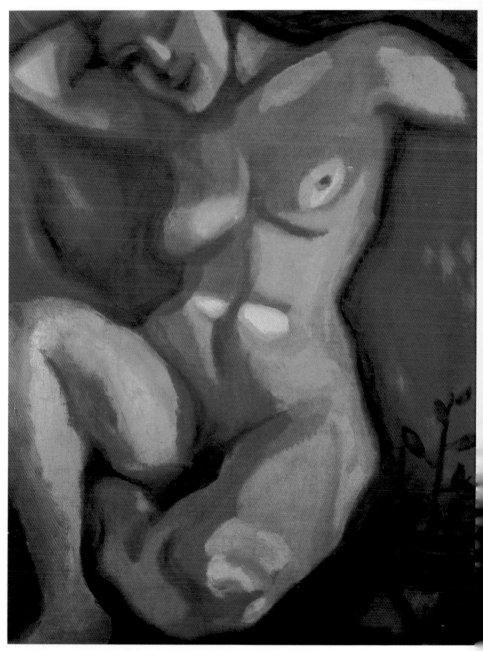

大紅裸女　1908年　油畫畫布　91.5×70.5cm　倫敦私人藏

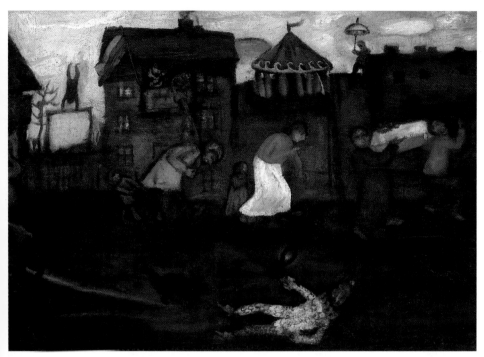

鄉村節日 1908年 油畫畫布 68×95cm 日本Autopolis公司藏

圖見 13 頁

別。在他廿一歲沒沒無聞時所畫的〈死者〉，路中橫屍之側的
屋頂上，鳴奏的小提琴是個記號，恐怕和四十年後完成的

圖見 130 頁

〈墜落的天使〉中，那朝向墜落天使的牛和小提琴所代表的意

圖見 144 頁

義一樣，象徵命運和某種寬恕與和平吧！在〈馬戲女演員〉
中，以極鮮豔的紅、藍、綠表示。雙臂緊抱的與騎士合而為
一的馬背，與下方女子左手放在幻化成綠臉的馬頭上，都淡
淡描繪著記號。同樣可以看到容貌幻化特色關於擁抱的魚，
是夏卡爾藝術創作最美的重點？這不妨說是個公式？這裡提
到描繪實體的手是上帝的。在畫中可以看到彷如從雲間垂下
隻手的時期，西歐的宗教和藝術一直是深深承續著四百年來
克羅德所謂的「信仰與想像力乖離」。所以，說到第一次大
戰後，竟有反省過的聖、俗連結動作，應僅屬偶然吧！

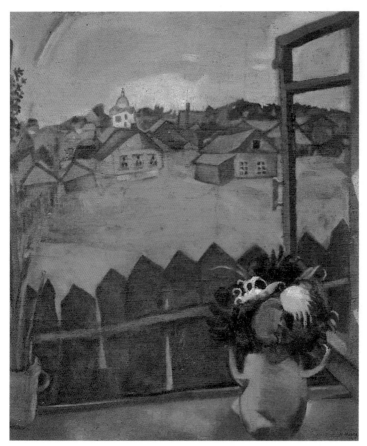

　　而如前所述，繪畫是夏卡爾的宗教，但宗教對他來說，
或許特別有緣吧，超凡詭異的世界亦然。超凡詭異世界的合
體、抒情、詩樣的特性，再沒有比這種神話的合體更貼切於
夏卡爾藝術的真義了。他描繪不倦的相擁戀人，手指裡緊捏
著的是比無涯天地更美好的靚廬吧！當然，戰爭、革命以及
同胞的殺戮，對超現實主義者無重力、虛幻自我的表達天性
來說，畫中那臥倒的死屍令其不明所以。西班牙內亂、西歐
各地虐殺猶太人及世界大戰，或許正活生生地揭發蒙蔽已
久、因循腐敗的現實。畫中屋宇頹圮、士兵受磔刑痛苦後

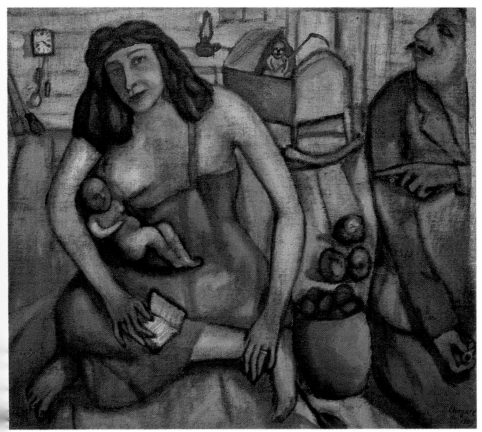

聖者家庭（夫妻） 1909年 油畫畫布 91×103cm 國立巴黎現代美術館藏

仰、逼真的十字架也傾斜倒地，即使是有翅的天使，亦難逃墜落厄運。勾勒輪廓的邊緣，時時粗劣地凸起斷裂，猶如演奏顫音時夾帶著鹵莽可厭的重擊。德拉克洛瓦、哥雅晚年的作品也開始出現這種線條，彷彿一種向繪畫形態借用悲劇本質時赫然的呼喊。但悲劇就是夏卡爾中年系列作品的真正特徵嗎？讓我們詳細觀察一九四三年引人注目的〈戰爭〉這幅畫

圖見 176 頁
圖見 178 頁　圖見 202 頁

和廿三年後完成的同名作品與〈固執：縈繞〉、〈逃離〉，靜止的屍體以救護車之疾駛補充動態意向；地獄之火以朝聖燈影點出神祕之隱義。用上下方向作主軸，表示心理上互補的關

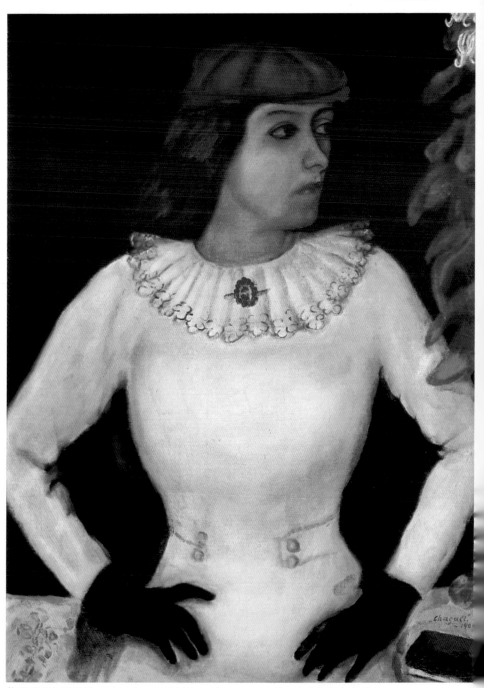

戴黑手套的蓓拉像　1909年　油畫畫布　88×64cm　瑞士巴塞爾美術館藏

紅色裸女　1909年　油畫畫布　84×116cm　巴黎私人藏

係——在人頭倒懸、屋宇反逆的夏卡爾藝術世界之註册商標
——這些螺旋狀開展式的形象上，給人貌神分離的動感，與
其視之爲「悲劇的瞬間性」，毋寧稱之爲「天意的達成」，
更可看出動力主義（未來派、立體派的分派）特有的一種宇
宙波動性。這種以「構成」與「一體化」螺旋狀地表達意念
的主義，才是夏卡爾繪畫上的精神象徵，而非只是具象裡的
抽象而已！支撐崩毀世界的（强調崩毀已然造成）那些畫，
才應是夏卡爾作品的典型吧！

　　像這樣的畫，箇中意味十分複雜。抒情卻又包含現實世
事。在舊約聖經裡，所羅門王的雅歌：「愛如死般堅强」、
「萬物皆空」，傳道書中也有同樣意義的字句，總之是讓人
忘卻空無的一種抒情吧。此外，畫中也有幻想和詩化的意

藝術家之妹——瑪尼亞
1909年　油畫畫布
92.5×48cm
德國科隆華拉夫‧里查茲
美術館藏

20

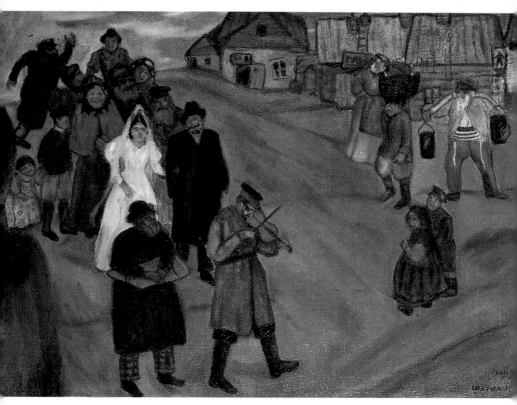

結婚　1909年　油畫畫布　68×97cm　蘇黎世畢爾勒藏

境，但那反倒是確切實相的返照，而確切實相的返照與詩相較，直如神話。立體派的框架是這位畫家的另一種真實的內在，而超現實主義者將其視爲族類實過於輕率。

　　時代先驅？超越時代？而今夏卡爾所站的位置在哪兒？

來自沉痛之地俄羅斯：
維台普斯克時期(1887～1910年)

　　猶太血統，生於俄國，入法國籍的夏卡爾之履歷，已在描繪自我的《中間者》中暗示其創作立場。而且，自呱呱墜地起，他可說是生與死的中間者。因爲出生時像個死胎，忽然

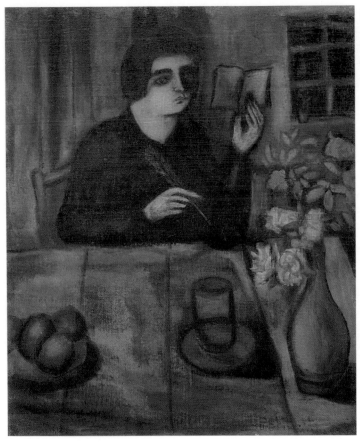

藝術家之妹
1909～1911年
油畫畫布
63.5×53.5cm
紐約愛德華・阿比藏

被咚一聲浸在水裡，最後又活過來才倖免於死。從「彼岸」
又過橋回來，此後他曾以「靈媒」畫家自居。

　　每天受骨肉親情包圍的少年夏卡爾，住在今天白俄羅斯
共和國北東部的維台普斯克，那時當地的四萬餘人口盡皆猶
太人。而受雇於鹽漬鯡魚工廠，育有九子的其父薩加爾（夏
卡爾是長男），是一個不願被可憐、輕蔑的人。這位日後成
爲現代藝術運動擔當者之一的少年，經由父親的引領，在市
民所尊崇的猶太教堂中初次接觸到宗教藝術層面的表象。然
而對宗教來說，當時他的態度卻是反抗的，甚至認爲和教育
的乏味與愚劣一樣可厭（十三歲時，只會說猶太語的夏卡爾

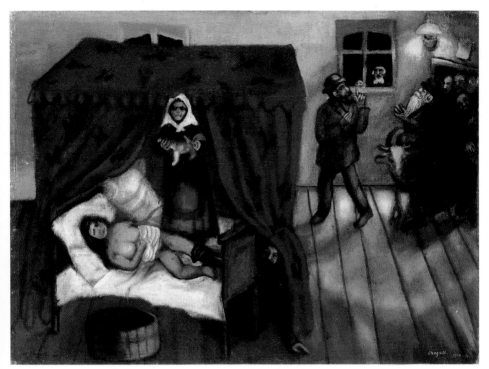

誕生　1910年　油畫畫布　65×89cm　蘇黎世市立美術館藏

本來不能進不收猶太人的國立高中，但後來行賄五十盧布即
獲免試入學）。

　　在猶太教堂裡，他是這樣禱告的：「神啊，如果你真的
存在的話，請把我變成藍色，或把我變瘋子，或把我變月亮
……不然就請把我和摩西五書一起藏到祭壇底下……。」神
所不能做到的這些幻化之事，日後他自己卻全部去嘗試了。

　　在猶太教堂裡，他看見人們崇拜的肖像，或許也看到了
「手」。舊約世界充滿神異，大預言家艾薩奇爾號稱看到空
中的車輪和運行在天空中的車子，烙印在人們心中。里奧尼
羅等許多西歐的學者指出，一八九○年前後，對在俄國的猶
太人而言，猶太教裡也有泛神論的傾向，雖然一些記載天神
與其他諸神合體的思想論調曾帶來甚大影響，但泛神論總歸
是主要的信仰。為什麼會這樣呢？因為擁有這種寬宥和諧的

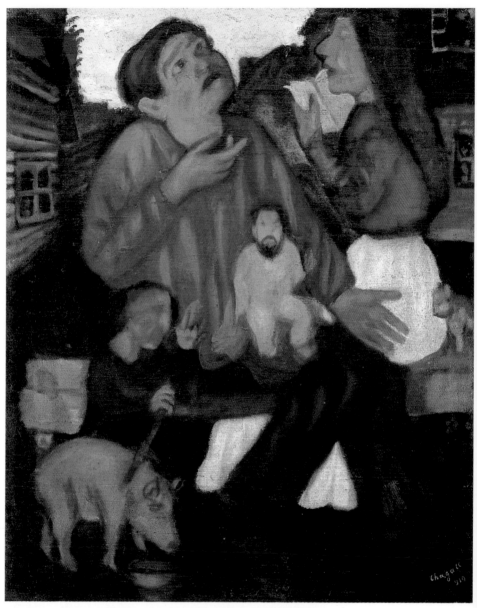

聖家族　1910年　油畫畫布　76×63cm　蘇黎世市立美術館藏

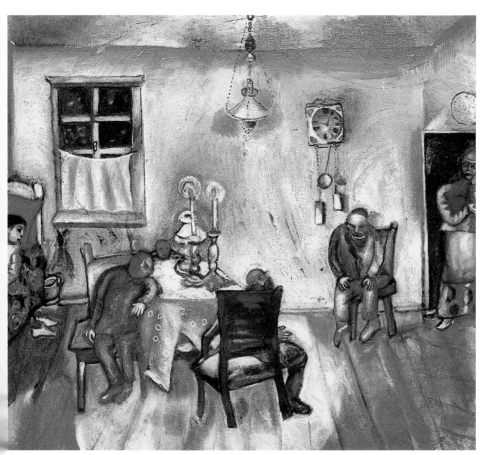

安息日　1910年　油畫畫布　91×95cm　德國科隆華拉夫・里查茲美術館藏

思想，使得起初嚴禁談論上帝一切表象的猶太教，其原本的
戒律就被某種程度地緩和了。如果夏卡爾自幼成長在猶太社
會「聖畫像破壞論」的環境下，或許對其成爲一位畫家有莫
大影響，但對我輩凡夫俗子無乃幸甚！廿歲時，他懷抱著夢
想，〈流浪的人們〉中，在故鄉小村莊維台普斯克裡，有暗示
神異存在的聖像在燭光中搖曳，直如美術館般的猶太教堂。
來自聖像的衝擊，使一九○七年廿一歲時，從聖彼得堡移到
亞歷山大三世美術館的那些作品，不斷震撼人心。「在神祕

靜物　1910年
油畫畫布
81×45cm
私人收藏

畫室　1910年　油畫畫布　60.4×73cm　國立巴黎現代美術館藏

學、神學、宗教性的境域裡，我覺醒感悟。」即使身處俄國
的非常歲月，他仍持續以拜占庭藝術特有的自由和空靈，加
上民族的不幸以及原罪意識銘刻的猶太教堂影像，創造日後
「超現實主義」而非「非現實主義」手法，甚至在他許多以
朝聖為主題的作品裡，顯現著明朗輕快卻伴隨莫可言傳、縈
繞不去的憂愁。

　　無論如何，夏卡爾已開始走上繪畫的道路了。首先，一
九○七年被經營食品店、剛毅幹練的母親帶回家鄉畫家伊費
達・培恩的個人工作室，正式接受入門的啓蒙。翌年，雖然
到首都聖彼得堡去考工藝學校，卻因作品過於「印象派」而

婚禮　1910年　油畫畫布　99.5×188.5cm　國立巴黎現代美術館藏

誕生　1911年　油畫畫布　112.4×193.5cm　美國芝加哥藝術協會藏

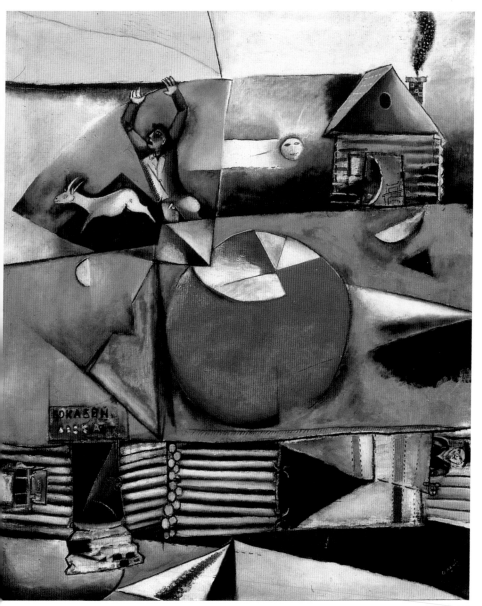

月光下俄羅斯農村　1911年　油畫畫布　126×104cm　慕尼黑現代美術館藏

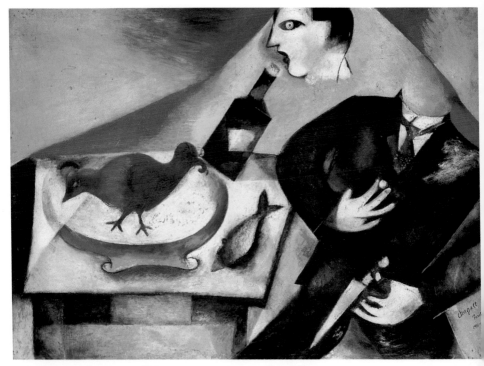

飲者　1911～1912年　油畫畫布　83.5×114cm　私人收藏

落榜。但也正因此，才能催喚出他潛在的敏銳感悟天賦，嗅到巴黎的馥郁芳美。當時巴黎的收藏偏好柯洛和高爾培，印象派、野獸派、立體派畫家的作品也不過只有莫斯科少數幾位收藏家有興趣。帝政下的俄國，雖然非有「前衛之風若懈怠卑屈，就會遭放逐西伯利亞之刑」的覺悟不可，但夏卡爾卻選擇將超現實主義之旗手馬勒維奇視爲宿敵，而漸認同布尼、拉里奧諾夫、貝維斯納兄弟的大膽表現（康丁斯基在一八九六年離開莫斯科，到慕尼黑加入藍騎士。）數世紀以來沈睡的斯拉夫和猶太的精神幡然甦醒，特別是透過這種表現主義創作的繪畫，要求坐上西歐現代藝術的中樞首席。史丁和夏卡爾成爲「巴黎畫派」的榜上人物後，光耀地成爲眾人

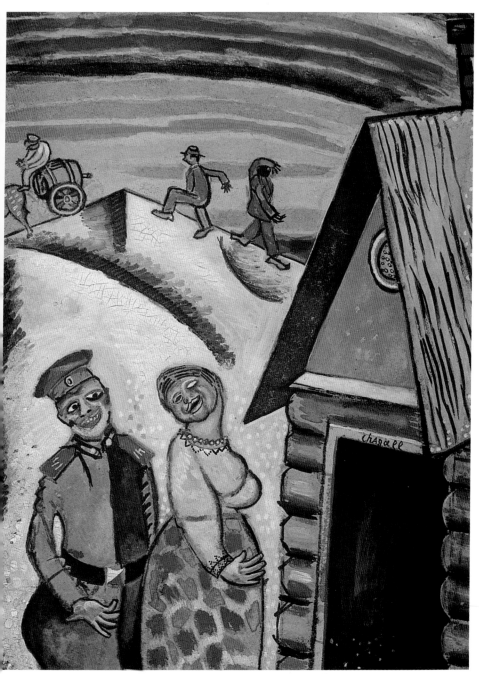

士兵與民家女　1911年　水彩畫畫紙　43.8×32.7cm　倫敦私人藏

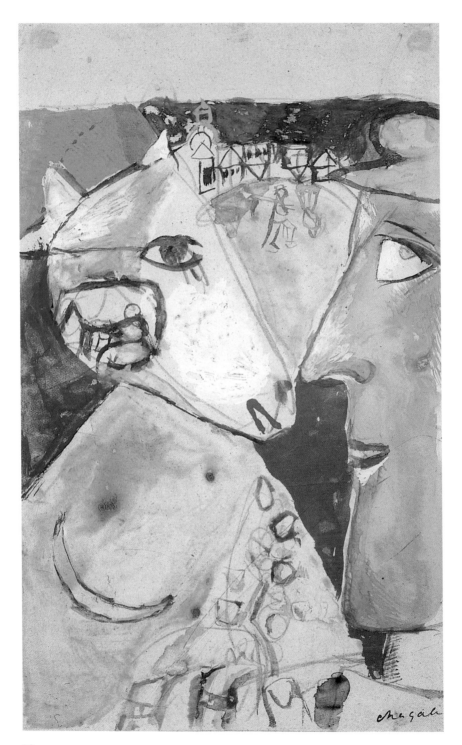

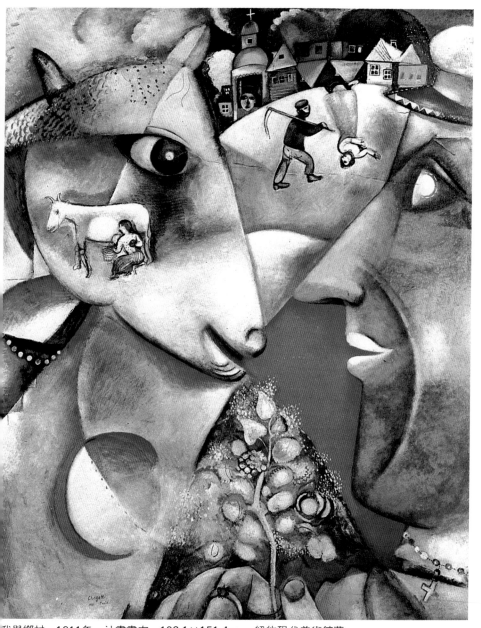

我與鄉村　1911年　油畫畫布　192.1×151.4cm　紐約現代美術館藏
我與鄉村　1911年　水粉、水彩畫畫紙　21.5×13.5cm　巴塞爾馬居斯‧第內藏（左頁圖）

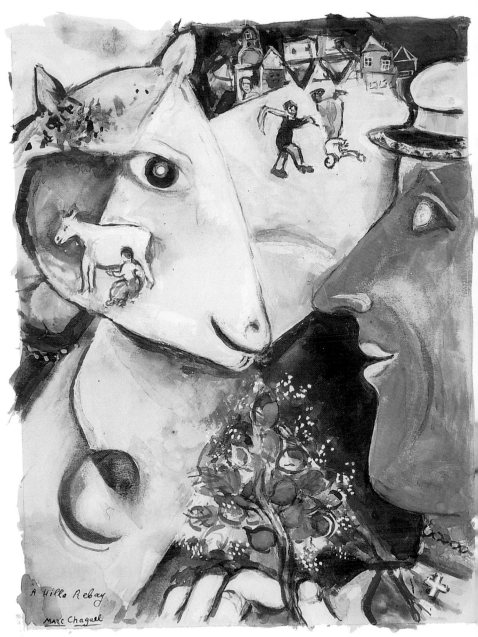

我與鄉村　1923～1924年　水粉畫畫紙　55.5×46.5cm　美國費城美術館藏

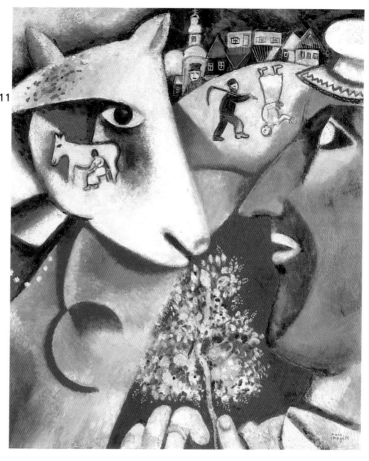

我與鄉村
1923～1924年
油畫畫布
55.5×46.5cm
美國費城美術館藏
（夏卡爾臨摹自己1911
年的同一題材作品）

的表率。最值得一提的是，當時他還只是個學生而已。與被
詛咒的藝術家裝腔作勢，及半瘋半傻的雕刻家同居一室，也
在照相館打工。有時他爲了掩飾蒼白的臉色而到街上快步地
行走以使雙頰飛紅。這怪癖還使他在和未婚妻蓓拉結婚之
際，不得準岳母信任而受窘時，遭路人嘲笑。但昔日的稚拙
幼雛今已茁長成展翼大鵬了。

　　受到擁有新藝術運動雜誌，自詡爲「藝術世界」發行人
的迪阿吉雷夫的庇護提攜，在他組織的俄國芭蕾舞團裡擔任
舞台藝術指導而建立名聲，並進入雷昂・巴克斯特美術學

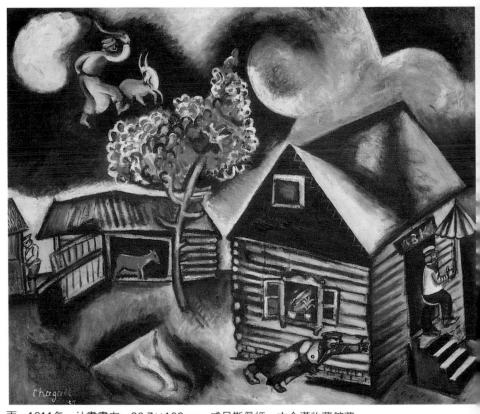

雨　1911年　油畫畫布　86.7×108cm　威尼斯佩姬‧古今漢收藏館藏

校，展開了他未來發展的地平線。他的老師並不了解學生，
而學生也沒有從老師那兒得到什麼收穫。「巴克斯特不是畫
家，而是裝飾藝術家，我一切都是自學的。」話雖如此，但
或許他多少薰染到了一些巴克斯特這舞台裝飾技術的革新者
細密豐饒的色調與繁複華麗的表現方式吧。而對夏卡爾來
說，能經由巴克斯特開始認識托斯特伊伯爵夫人與舞蹈家尼
辛斯基等人，並得以浸潤在優雅的巴黎風情中，爲他指引了
日後作畫的新方向。他與梵谷的厚重肌理繪法、塞尚嚴謹的
構圖一樣，廢棄光影交錯、古典遠近法，稱揚質樸色調的高

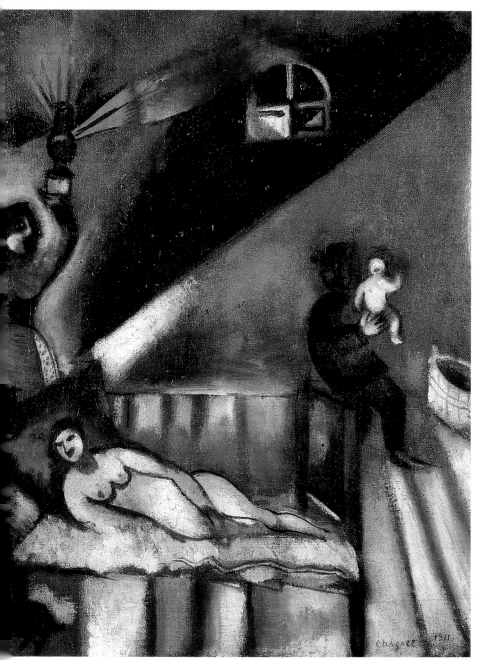

誕生　1911年　油畫畫布　46×36cm　私人收藏

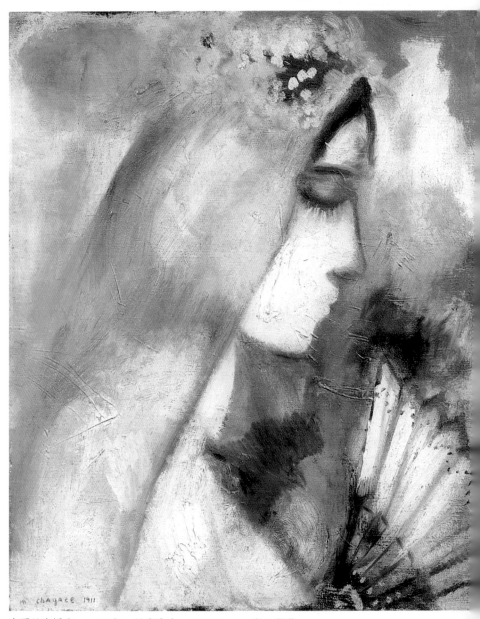

拿扇的未婚妻　1911年　油畫畫布　46×38cm　私人收藏

聖車夫
1911～1912年
油畫畫布
148.5×118.5
私人收藏

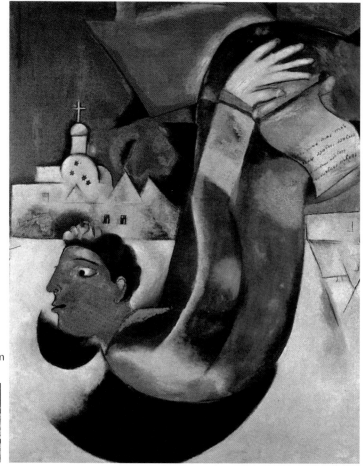

里葬
909～1914年
油畫畫布　67×136cm
巴黎私人藏

更綜合主義的繪畫，而這領悟對他頗有俾益。一九○七年

圖見 11 頁

〈平凡女子（農婦）〉等，還能看到列賓寫實主義的枝微末

圖見 20 頁　圖見 24 頁

節；一九○九年畫的〈藝術家之妹──瑪妮亞〉、〈聖家族〉
等，則已相當強烈地具現高更平面的裝飾性手法。然而，真
正重要的變化，是一九○七年的〈死者〉和一九一○年的〈埋
葬〉，可謂一個轉捩點。特別是後者，整幅畫的意識分為明
暗兩部分，也嘗試空間幾何的構成。他首先仔細研究心儀已
久的立體派造型，同時，將特異時空中的偶發事件表現在同

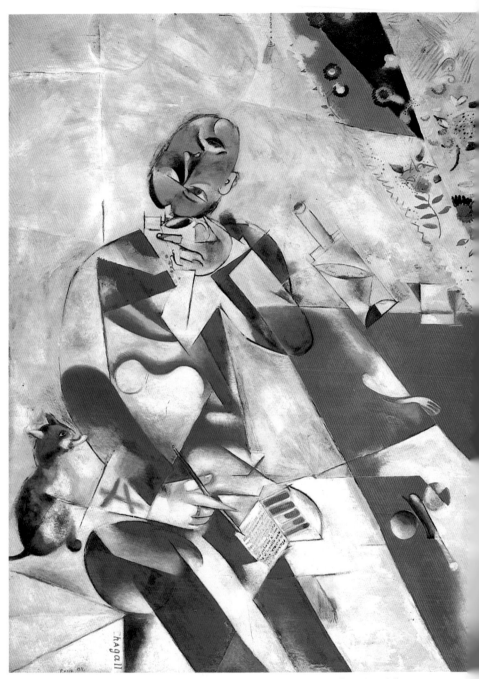

詩人或是三時半　　1911～1912年　　油畫畫布　　196×145cm　　美國費城美術館藏

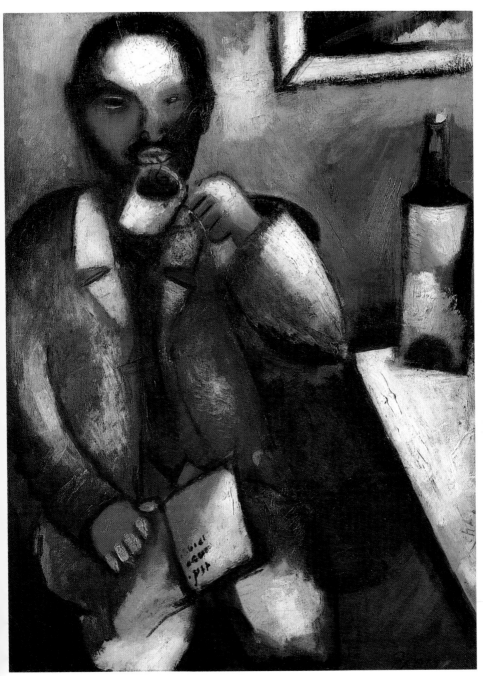

詩人馬辛　1911～1912年　油畫畫布　73×54cm　巴黎龐畢度國家藝術文化中心

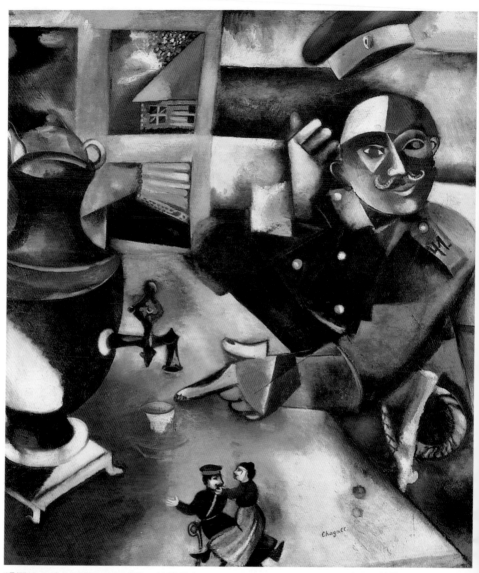

喝酒的士兵　1911～1912年　油畫畫布　109.1×94.5cm　紐約古今漢美術館藏
〈亞當與夏娃〉習作（向阿波里奈爾致意）　1911～1912年　水粉畫畫紙　27.5×24cm
私人收藏（右頁圖）

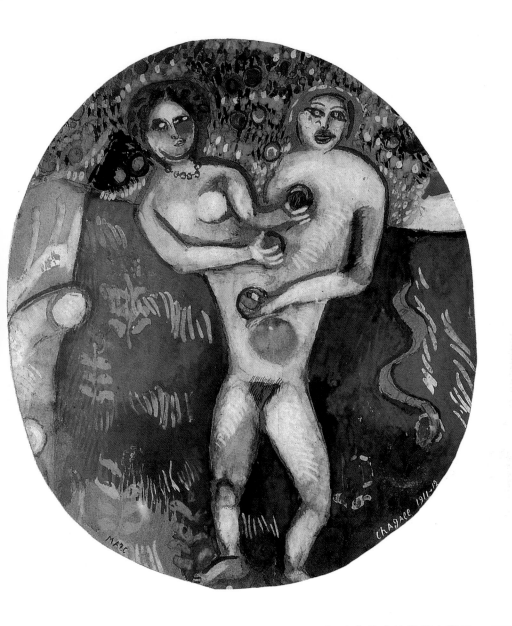

　　一平面上，從某種意義上來説，以螺旋畫卷式的動態之姿呈
現夏卡爾藝術特徵的那些作品，是極令人目炫的。抓得住這
次動態的呈現，第二次他更不會罷手了。在其女友，日後成
圖見 18 頁　為其妻的富家千金蓓拉的肖像〈戴黑手套的蓓拉像〉中，恬靜
圖見 23 頁　的容顏背後含藏起伏洶湧的情感。此時期的最上乘之作〈誕

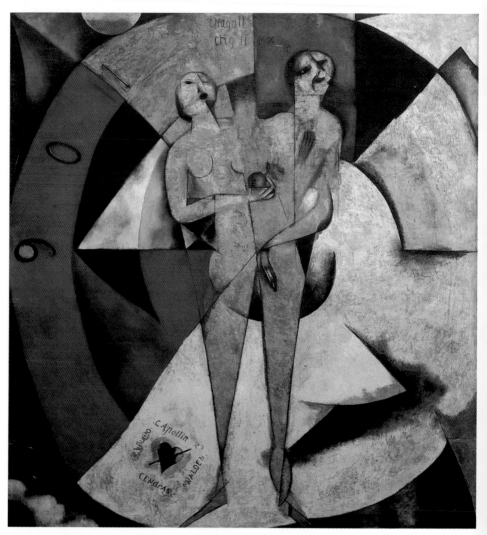

阿波里奈爾禮讚　1911～1912年　油畫（加金粉、銀粉）畫布　200×189.5cm
艾因特荷芬市立教區美術館藏

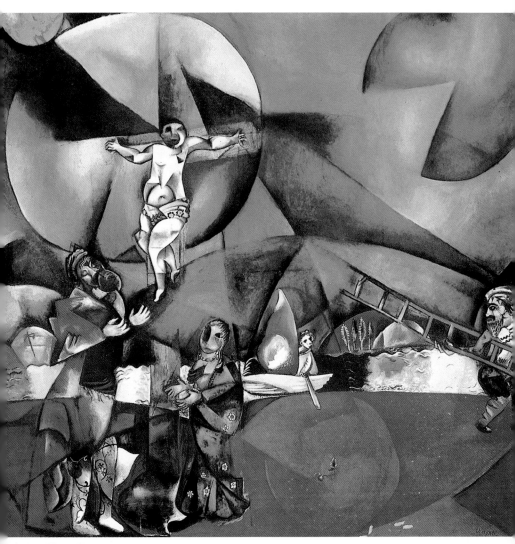

各各他（耶穌受難地） 1912年 油畫畫布
174.7×192.5cm 紐約現代美術館藏

（右圖）
《各各他（耶穌受難地）》習作
1911年 素描 23.5×27.5cm 法國詩人桑德斯藏

〈七指自畫像〉習作 1911年 素描
法國詩人桑德斯藏

〈七指自畫像〉習作
1911年
鉛筆、水彩畫畫紙
23×20cm
巴塞爾馬居斯・第內藏

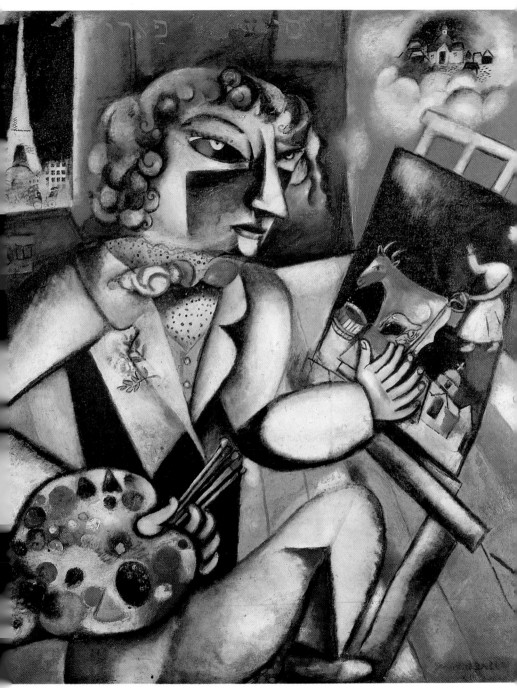

七指自畫像　1912～1913年　油畫、蛋彩、壓克力畫　126×107cm
阿姆斯特丹市立美術館藏

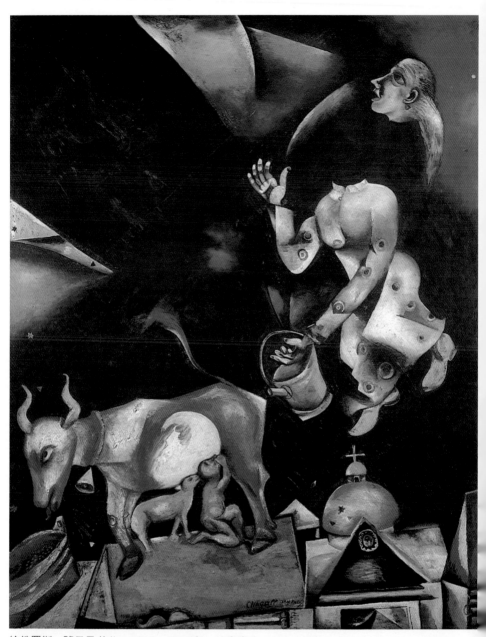

給俄羅斯、驢子及其他　1911～1912年　油畫畫布　156×122cm 國立巴黎現代美術館藏
這幅畫上雖然標示為1911年，但實際上是1912年畫的，這是夏卡爾到「蜂巢」畫室後第一
批完成的作品之一。夏卡爾從他的朋友，詩人布拉斯・珊德哈赫那兒得到這個罕見的題材，
而這種想像空間的奇特布局正是他作畫的典型。這幅畫的主要構成是一個擠牛奶的女人，她
的頭與身體分離，女人頭似乎在自己的身後疑惑地凝視著天堂。

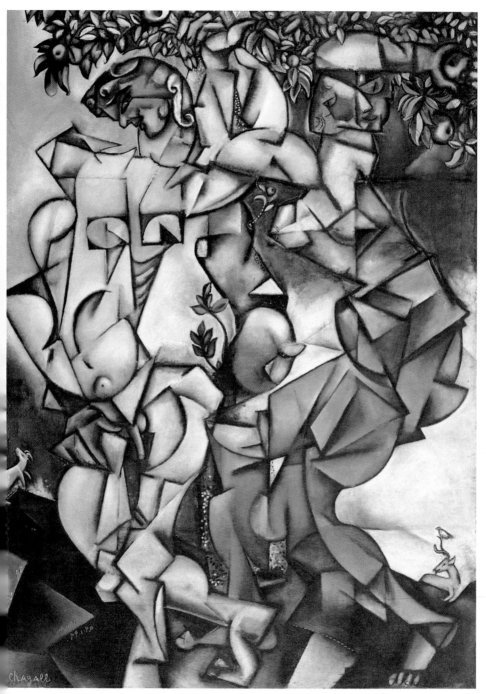

亞當與夏娃　1912年　油畫畫布　162.2×114cm　美國聖路易市立美術館藏

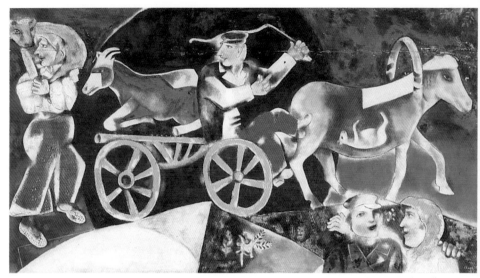

牲口販子　1922～1923年　油畫畫布　99.5×180cm　巴黎龐畢度國家藝術文化中心藏

生〉（一九一○年）已初露天才的曙光，從超自然畫面深處閃動著強烈的暗示。此外，「迴旋」可以涵括夏卡爾全部的作品。雖然讓一切在大氣中亂舞，卻無涉心理遠近法中的華爾滋意象。在〈死者〉中，死者猶似緊貼於地，而〈誕生〉中的母親，在俄國暗夜中，不堪疲累猶似被釘在重力吸住的牀。描繪嬰兒的誕生，則以流產褥血作爲象徵——在此指「母親」生之毀滅性的代價——能感受到的某種循環能量，都像在暗示猶太少數族裔區的陰晦和俄國土地的沈重。夏卡爾筆下的「超自然」不過是洩露隱忍已久的心聲吧，但從被舞台圓形聚光燈吸引的村人和小牛也好奇闖入的情況來看，又好像有什麼真實狀況正在上演。即使出生是和死亡輪迴的起點，在夏卡爾的世界裡，聖神也一定能和陰晦和睦共處吧。

詩人或是三時半：
蒙巴納斯時期(1910～1914年)

他首先前往巴黎，一九一九年夏末，在車站初見憧憬已

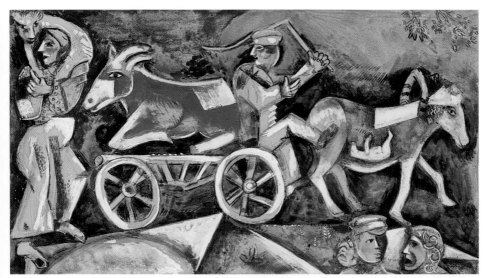

牲口販子 1912年 水粉畫畫紙 26×47cm 伯恩E.W.K.藏

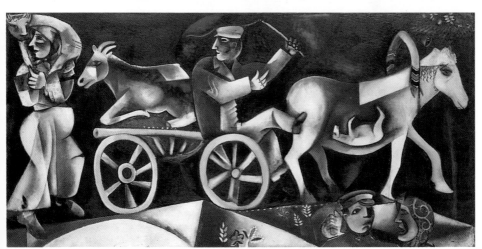

牲口販子 1912年 油畫畫布 97×200.5cm 巴塞爾美術館藏

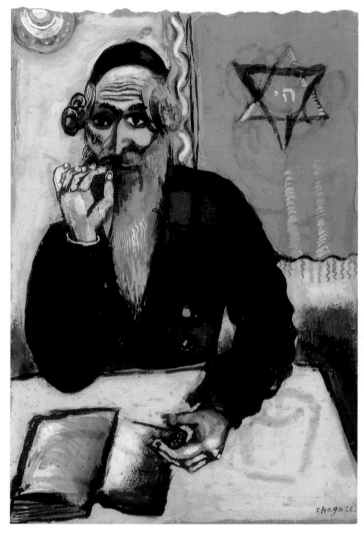

〈估價〉習作
1912～1915年
水彩、水粉畫畫紙
28.9×20.3cm
紐約大都會美術館藏

久的美麗都市的剎那，立刻斷然了解自己究竟欠缺些什麼。

「第一個就是要去看看畫展！」他完全陶醉在巴黎空氣的清爽、藍天的澄澈裡。「我的身體有一種輕快飛揚的感覺，終於了解色彩了！」

然而，真正的感動，所謂「薰染純粹的境界」是自接觸法國藝術開始的。在巴黎的「獨立沙龍」展上，他精彩的作

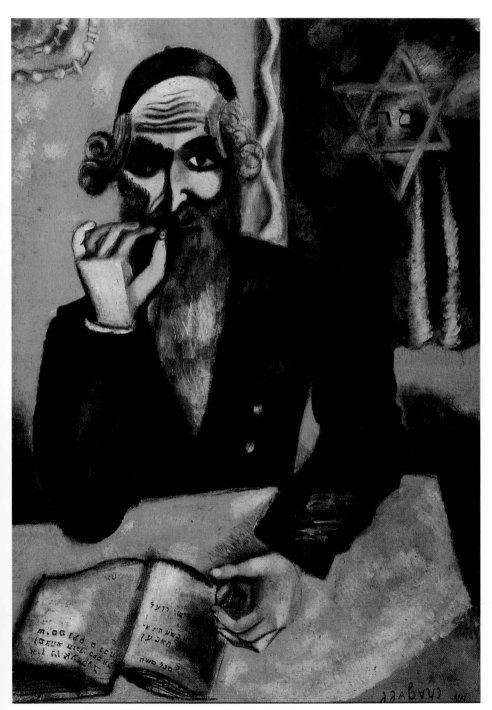

估價　1912～1915年　油畫畫布　128×9cm　私人收藏

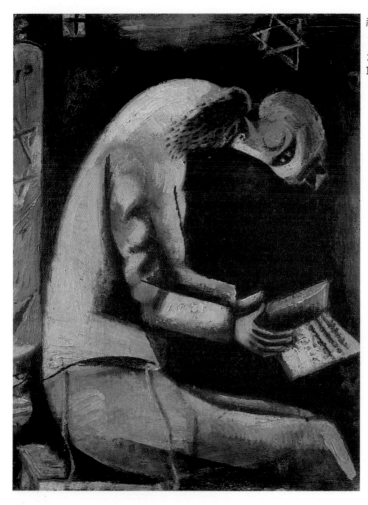

祈禱的猶太人
1912～1913年
油畫畫布　40×31cm
耶路撒冷以色列美術館藏

品如箭般穿透掛滿平淡無奇繪畫的會場。當時法國新秀畫家
勢力正日益壯大，在風格更大膽的野獸派、立體派作品之
前，他突飛猛躍，毫無懼色。兩年後，「性・玩偶」派成
立，對轉換立體派運動的分析、綜合有功的羅貝爾和弗雷的
作品，他尤其有深切體悟。在有名的蒙巴納斯的凡吉拉街安
頓下來後，和原就住在那兒的房客勒澤、勞倫斯等立體派畫
家交流，特別深切感受這些人的活潑動向。同時他也常流連

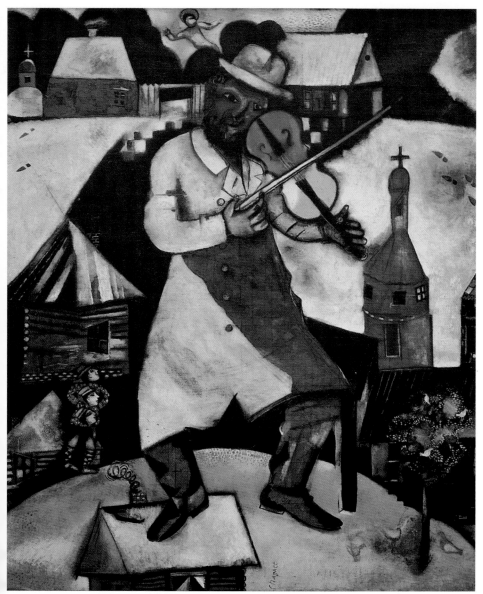

屋頂上的小提琴手　1912～1913年　油畫、蛋彩、壓克力畫　188×158cm
阿姆斯特丹市立美術館藏

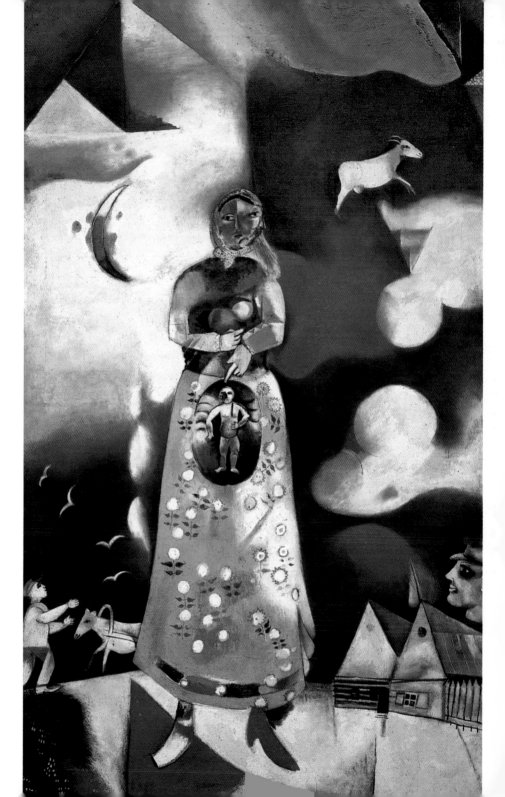

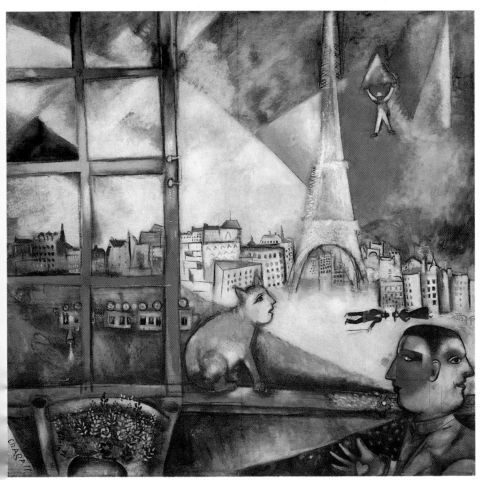

窗外的巴黎風光　1913年　油畫畫布　135.8×141.4cm　紐約古今漢美術館藏
懷孕的女人　1913年　油畫畫布　193×116cm　阿姆斯特丹市立美術館藏　（左頁圖）

於畫廊、美術館讚嘆塞尚、高更、雷諾瓦、梵谷、威雅爾、
馬諦斯、波那爾等人的名作。「多棒的自由感啊！和他們比
較起來，我的畫到現在都還不能見人……」空氣的輕靈、色
彩的透明和立體派呈現的空間裡幾何輻輳的韻律，像恩寵般
降臨他心中，將這猶太裔斯拉夫畫家畫布上的晦暗、沈重如
霧徐徐吹散。那是推動所有鑽進巴黎暖風幕的外國畫家創作
圖見32-35頁的神力吧！翌年，參加獨立沙龍展包括〈我與鄉村〉的四件作
品，使其奠定在巴黎流派的基礎，聲譽日隆。

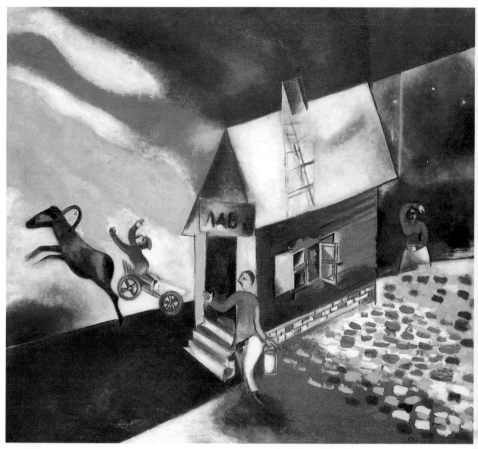

燃燒的屋子　1913年　油畫畫布　107.2×120.5cm　紐約古今漢美術館藏

　　這次的畫展很成功，和詩人阿波里奈爾的關係也由此建立。初見面之時，夏卡爾的態度是，無論誰都是來向他挑戰的：「我知道你能給立體派畫家們相當多靈感，但我所追求的藝術是更特別的。」夏卡爾對阿波里奈爾這位《立體派畫家論》的作者如此義正詞嚴地反駁道。但他雖然誠爲挑戰先鋒，卻並非詩人，更不用說要針對立體派略抒己見了。受了強大影響衝擊的夏卡爾，已徹底洞悉自己該走什麼路。第二

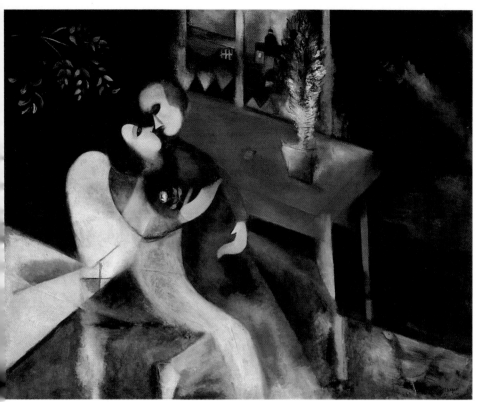

戀人　1913年　油畫畫布　109.2×134.7cm　紐約私人藏

年，阿波里奈爾親訪居於蜂巢斗室的夏卡爾，並説了一句有
名的告白：「我坐在只有一張椅子的畫室裡。」夏卡爾也曾
回憶道：「他一邊發出讚頌低吟，一邊一張接著一張地看我
的畫。『超自然的！你是個超自然主義者……』他這麼説道
……」這超自然主義（Surnaturalisme）被深化了。一九一
七年，阿波里奈爾更想出超現實主義（Surréalisme）一
詞，讓世人明確知道其所指爲何。話又説回來，那麼夏卡爾
前面辯駁他所追求的藝術，究竟是怎樣更特別的呢？

　　他畫裸婦、室內靜物、喝酒的人、彈琴的人、吃東西的
人、寓意的、聖經意象等，自一九一三年起，出現在他畫布

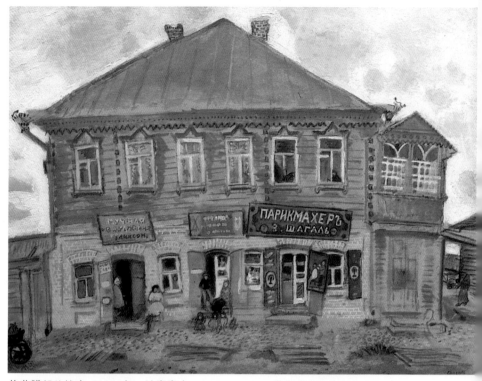

約茲諾叔父的店　1914年　油畫畫布　37.1×49cm　莫斯科特列查柯夫美術館藏

上的馬戲團、絕美的故鄉維台普斯克的回憶等，這些作品裡
已隱然採用了立體派某種程度的視角。那麼他當時斷然否定
甚至排斥他們的是哪一點呢？

　　總之，是他對立體派掌握物象中的靜態幾何，以自己孕
育出的某種動態世界，來作觀想視野的一種言詞挑釁吧！夏
卡爾第一次碰到瓶頸時，因正逢以畢卡索和勃拉克爲首的立
體派分析（一九一○～一九一二）和綜合（一九一三～一九
一四）的開展期，頓覺投契無比。那時，眼睛可看見的、手
摸得到的物質，即擁有色彩的質量世界之現實，不依賴文藝
復興後的經驗幻覺感知（如光、影及其所衍生的色彩，最好
的名稱即「遠近法的錯覺」）而以「精神的分光計」來捕捉

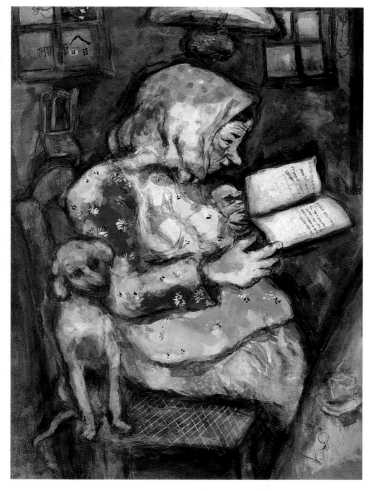

我的祖母　1914年
水彩畫畫紙
63.3×48.4cm
日本Hiroshima美術館
藏

認定，使「瀕臨絕望的」西歐繪畫必須為重生奮鬥。夏卡爾
在對抗傳統的「幻覺論」這一點上，也是未曾改變的。但說
歸說，他卻崇仰立體派之父──塞尚造型的嚴酷，進而效仿
他。然而他也看穿了在立體派的幾何表現裡，西歐那些連自
己也否定自己的傳統現實主義和合理主義者的偽裝。對這些
偽裝欺騙，他不惜挺身而出。

　　的確，在這時期──把牛和「我」面對面的空間以圓和

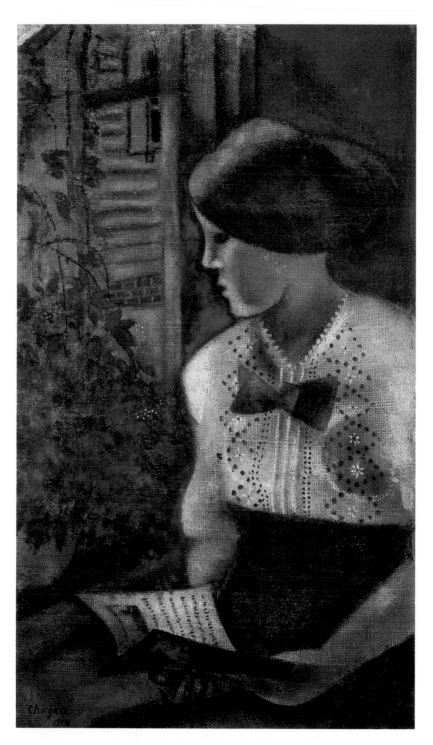

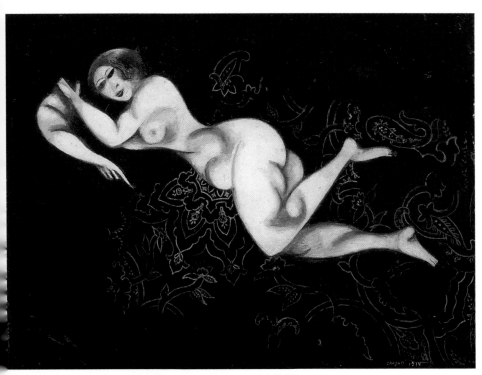

倚躺的裸女　1914年　油畫紙板　37.5×50cm　私人收藏
窗邊的妹妹　1914年　油畫畫布　76×46cm　伊達‧夏卡爾藏（左頁圖）

圖見40頁　三角作出輻輳狀，在〈詩人或是三時半〉中詩人的身體和桌子
圖見45頁　以斜線重疊，〈各各他（耶穌受難地）〉把聖劇世界變成一種
充滿輕氣球的芭蕾，甚至在這種「立體派的」時期下的夏卡
爾，也從他畫的四角冒出謎樣意象。而難以分析、困惑我們
的，並非基督教世界，而是西歐特有以神的合理存在規範、
帶領人類世界的略具陰鬱傾向的某種另次元的表現。而我想
說的是，他的畫有暗示另次元世界「具顫動、充滿熱情的形
式」。這在夏卡爾的自我告白中也提到過──「繪畫和所有
的詩一樣，是在組構神聖的世界。」神、宗教對他而言或許
是無意義的，話雖如此，他卻極力挖掘神聖世界更深層的底
蘊。或許深掘神義後，他才開始發表「言論」。房屋、倒懸

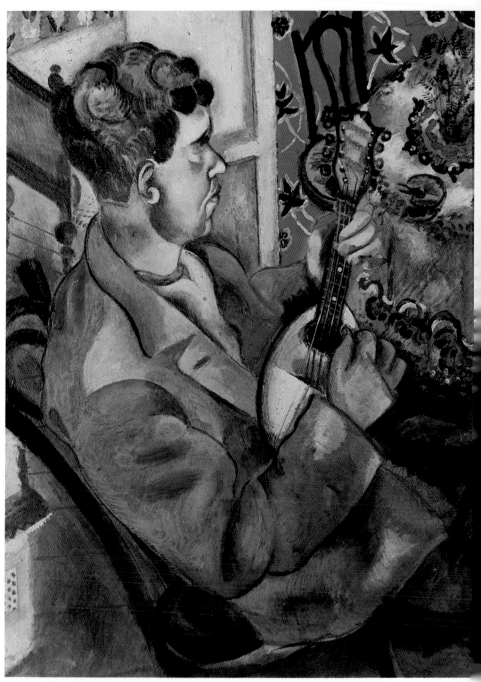

側面的大衛　1914年　油畫紙板　50×37.5cm　海辛基‧阿杜奈姆美術館藏

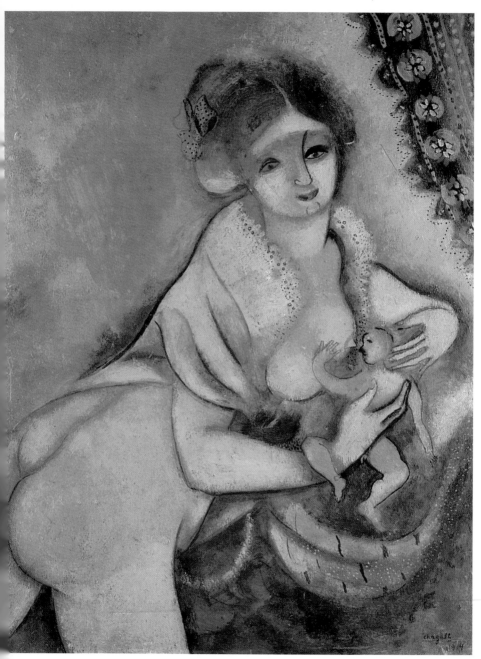

與子　1914年　油畫紙板　50×38cm　私人收藏

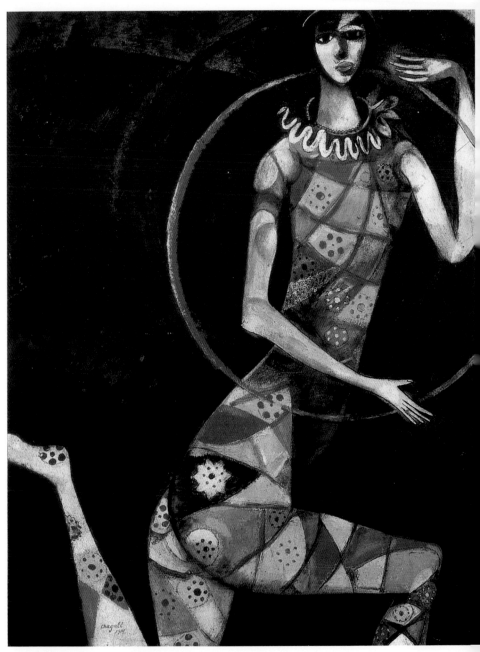

特技演員　1914年　油畫畫布　42×32.5cm　紐約州水牛城奧布萊特‧諾克士美術館藏

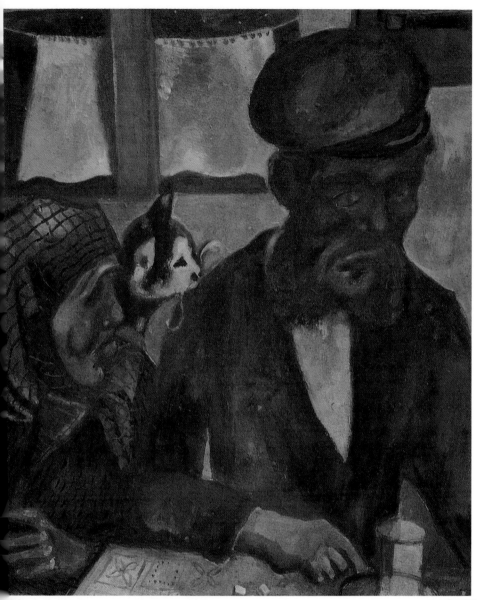

父親（父親與祖母） 1914年 蛋彩畫畫紙 49.4×36.8cm
聖彼得堡國立俄羅斯美術館藏

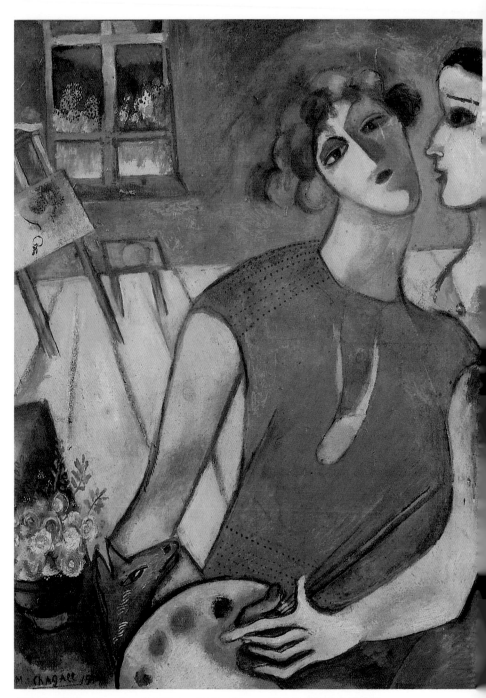

綠色的自畫像　1914年　油畫畫布　50.7×38cm　國立巴黎現代美術館藏

的人頭，懸空的士兵帽子，飛天的車子，都從這時期開始。
自法國學到明快的藍綠紅黃用色對比、明確分割畫面的方
法，以及形象整合的原則，都是從這時期左右開始的。此
後，夏卡爾的畫雖全都是倒置錯放，卻無礙鑑賞，反倒那些
真實正確的造型語言，聽起來像在請求繪畫全面積極化、反
逆化。倒著看，起初某種綠、藍在正常的位置反而悄悄透出
神祕的色彩，不正像在發表另一世界強有力的論調嗎？被切

白領自畫像　1914年　油畫畫布　30×26.5cm　美國費城美術館藏
自畫像　1914年　油畫畫布　72×47cm　聖彼得堡V.G.柯吉傑藏（右頁圖）

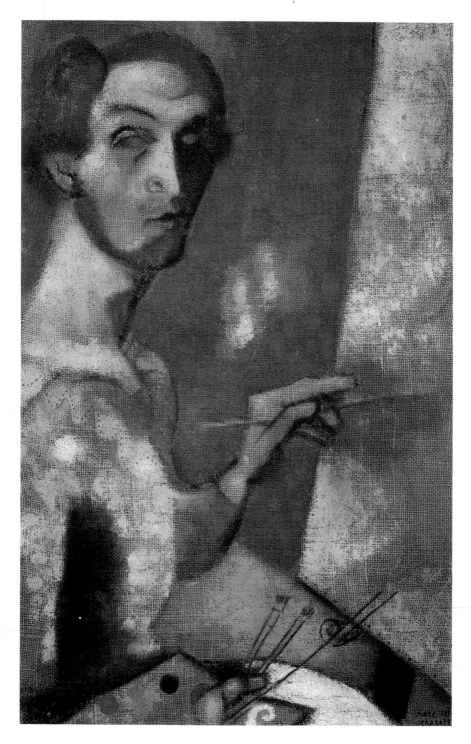

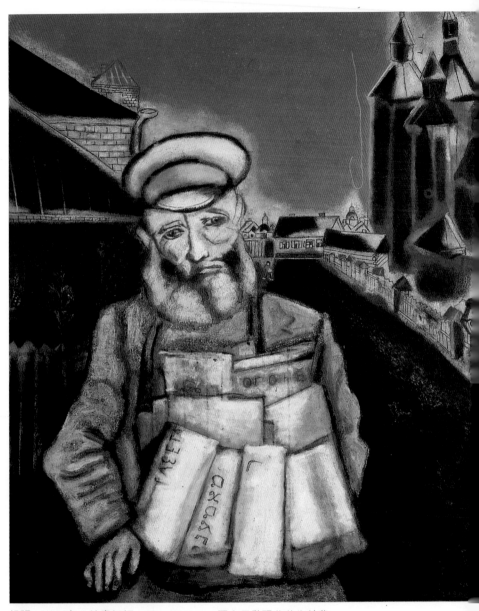

報販　1914年　油畫紙板　98×78.5cm　國立巴黎現代美術館藏

妹妹瑪莉亞辛加肖像
1914年　油畫紙板
51×36cm
聖彼得堡聖杜勒藏

掉而跳出的頭，其實不是身體的一部分，而是隸屬於幽暗背
景的物質世界。倒懸的詩人的頭、倒置的綠貓頭依著看不見
的斜線，熱絡地在交談。而看得見的斜線區隔出的那一部
分，則被紮實地掌握了具另種秩序的意圖。立體派畫家眼中
沒有真實世界裡的物象，但能依自我悟性確實將已知部分統

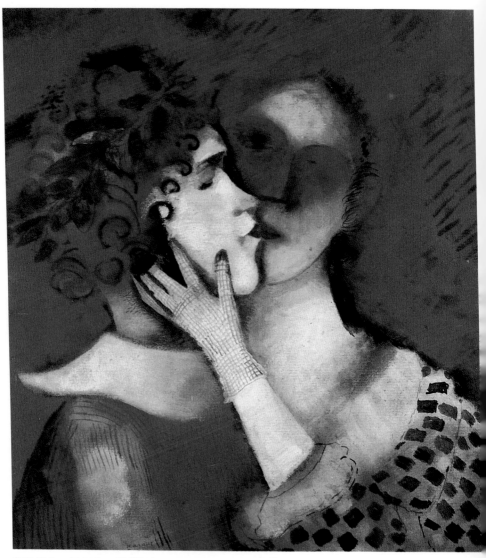

藍色戀人　1914年　油畫紙板　49×44cm　私人收藏
綠色戀人　1914〜1915年　水粉、油畫紙板　48×45.5cm　莫斯科迪米雀‧艾佛羅斯藏
（右頁圖）

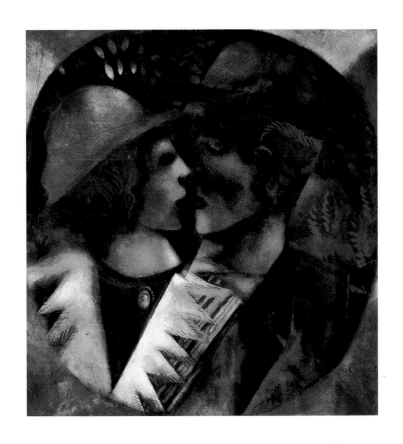

合表現。但夏卡爾把我們看不見的、世界以外的東西及確實存在事物的混沌境域歸入清明的世界，讓我們了然於心。誠然，夏卡爾明白這難以暗喻的超自然領域，他自言自語似地說的：「對人類來說，要逃離自然世界是不可能的。」也是無人能比的領悟。這樣說來，繪畫之於夏卡爾，是通往所謂「另一世界」之窗。那麼，他是把這世界的一花一木參透才開始創作的吧！

前進！冒著革命暴風雨而行：
回國時期（1914～1922 年）

得到當代詩人領袖的護持、前衛收藏家的提拔賞識，對

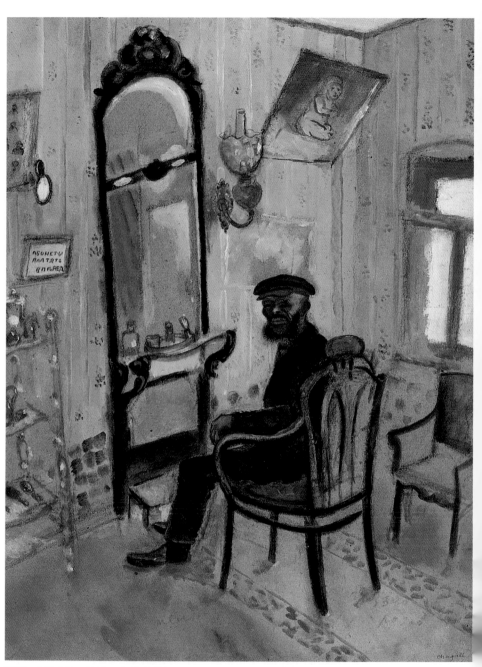

臥室　1914年　油畫、水彩畫畫紙　49.3×37.2cm　莫斯科特列查柯夫美術館藏

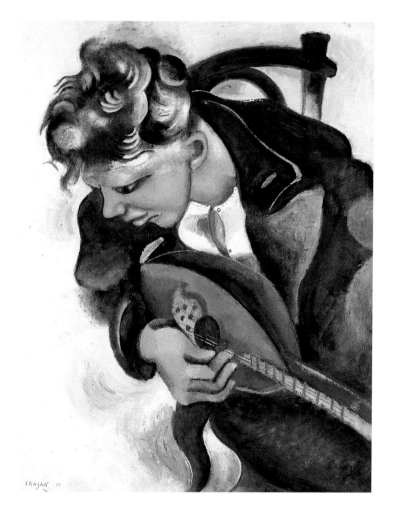

彈曼陀林的大衛
1914年
彩色墨水渲染畫紙
31.8×21.9cm

自我才華深具信心，以廿七歲之齡榮歸故里。他開始在柏林的畫廊開畫展，偶然瞥見了德國表現派的創作環境。不回巴黎，就那麼越過祖國邊界任意遊走，但在這一年（一九一四年）爆發了第一次世界大戰，之後又因發生了十月革命，使他九年內不能回俄國去。

回俄的第一年，他在莫斯科和聖彼得堡開個展，並與相戀多年的女友蓓拉結婚，此後她成了夏卡爾下半輩子靈感的來源、愛之清泉、最重要的批評家和永遠的女人。與其社會

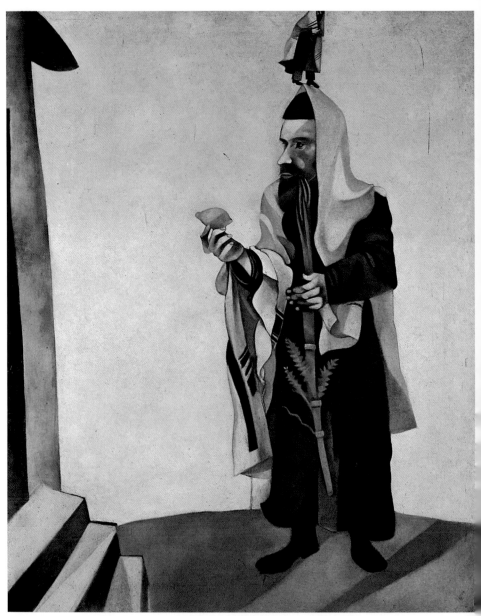

節日　1914年　油畫紙板　100×80.5cm　德國杜塞道夫北萊茵・維斯特華連美術館藏

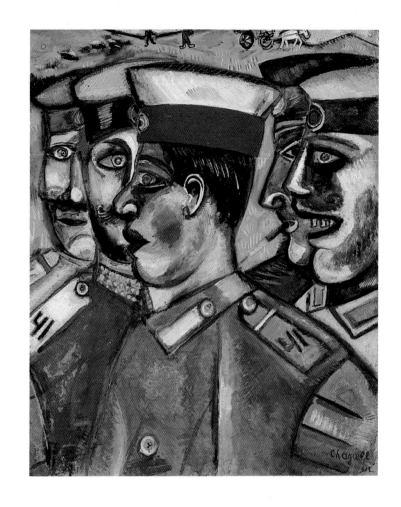

士兵　1914年
水粉畫畫紙
38×49cm
瑞士私人藏

地位正相反的是，他在岳母的眼中是那麼卑微低下。雖遭女方家長反對，但經過一整個冬天的努力不懈，終獲首肯完婚。

外界局勢變化不已，他自己也是好事多磨。新婚不久，這可憐的丈夫就得去當預備兵，被迫坐牛車到首都（聖彼得堡）服役，幸好蓓拉的哥哥好心爲他斡旋，使其在軍事經濟局擔任記者，每天晚上，他得換上便服，偷偷溜到借住在市內的妻子那裡，才能稍稍得到一點點不能聲張的自由……

在不安的時代裡，他算是受幸運之神眷顧的。聖彼得堡

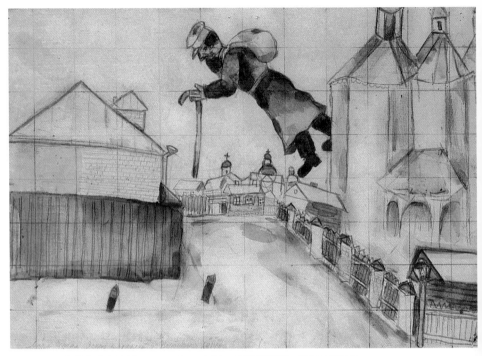

〈古老的維台普斯克〉習作　1914年　水彩、鉛筆畫畫紙　23.2×33.6cm
莫斯科特列查柯夫美術館藏
維台普斯克上空　1914～1921年　水粉畫紙板　28.9×38.7cm　私人收藏（右頁上圖）
古老的維台普斯克　1914年　油畫　19.5×25cm　聖彼得堡納德達·席米娜藏（右頁下圖）

冬宮開辦前衛藝術展覽會，隨著前衛意義所受之注視，夏卡
爾得以在會場擁有兩間展覽室，包括為紀念蜜月而作的〈古
老的維台普斯克〉在內，被國家購藏了十二件作品，研究夏
卡爾的論文也出版了兩冊。

　　一九一七年二月及十月，暴發了兩次歷史革命，猶如一
場惡夢般，帝制崩毀，混亂中，國家和教會拆解，軍隊階級
制廢止，及採用羅馬格雷果里曆等等，諸事運作漸漸步上近
代化的軌道。不久，內亂戰端被去除，西班牙感冒、傷寒、
霍亂等疾病蔓延，終於產生了前所未有的饑饉。四年後，俄
國成了曠無人煙的不毛之地……

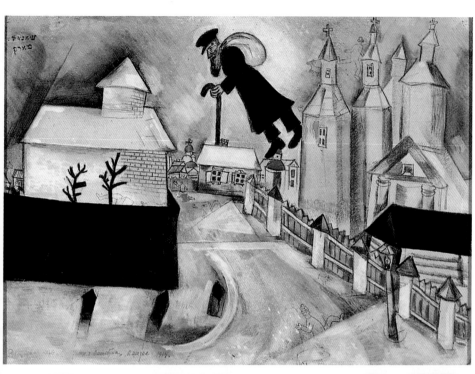

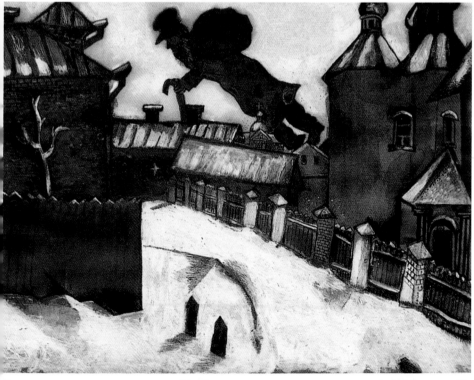

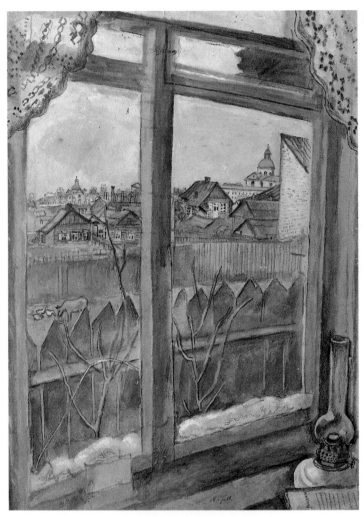

　　奇妙的是，隨著革命劇的上演，藝術劇也大張旗鼓地大
肆宣傳。有志之士競相扛負社會變革與形式改造的重任，於
是，一片激進，百家爭鳴。自稱前衛的藝術家們紛紛擁至里
巷，投民所好——無論百姓是否了解其意圖——狂熱地大肆
宣傳。夏卡爾也獻身其中。

　　已儼然被公認為前衛藝術初生之犢的夏卡爾那羣人，揭

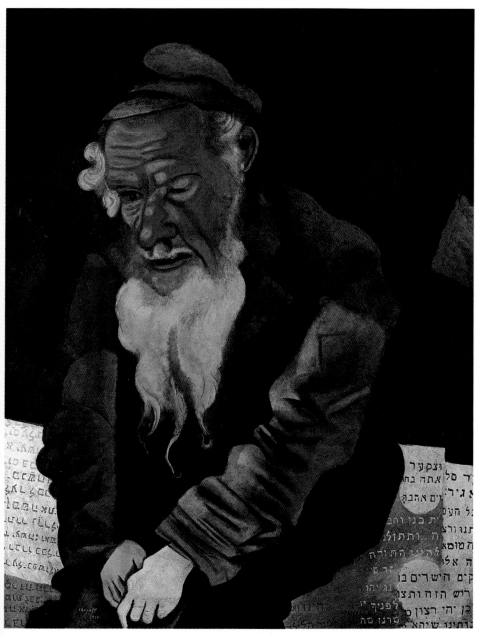

綠色猶太人　1914年　油畫紙板　100×80.1cm　日內瓦私人藏

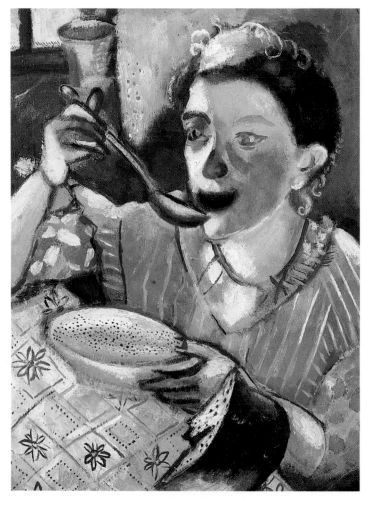

用餐的瑪妮亞
1914～1915年
油畫紙板　48×37cm
日本Autopolis公司藏

示歷史和藝術罕見的一致性，在高舉理念烽火之革命進行之
時，絕不會坐視不關心。激昂不安的情緒交織下，無法揮筆
的日子一天天過去。在那期間（一九一七年夏），集合在米
海羅文斯基劇場的詩人、畫家、演員共商關係未來文化省運
作方向的議案，並且提出讓夏卡爾擔任美術局長的臨時動議
（當時他已是社會名士）。但他經過慎重考慮，決定避開充
滿政治危險的路，而僻居於故鄉岳家專心作畫，靜觀局變再

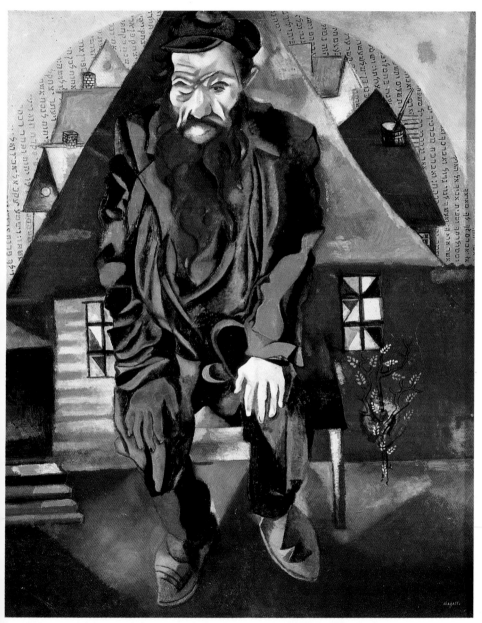

紅色猶太人　1915年　油畫紙板　100×80.5cm　聖彼得堡國立俄羅斯美術館藏

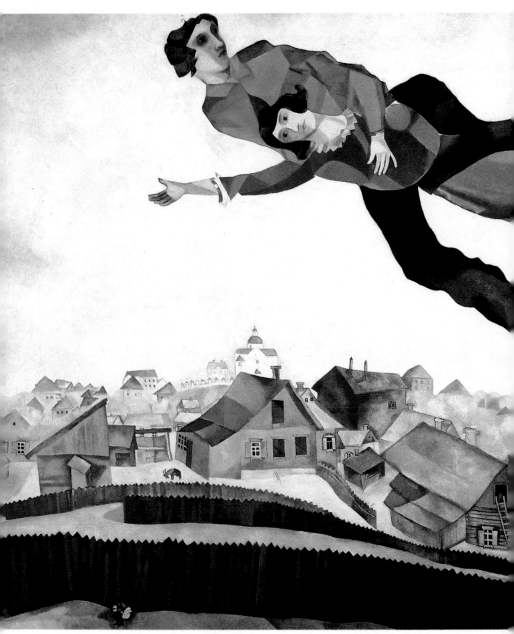

街上空中的戀人　1914～1918年　油畫畫布　141×198cm　莫斯科特列查柯夫美術館藏

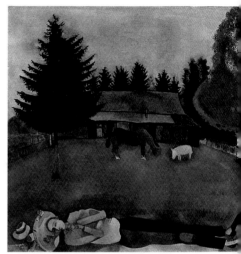

横臥的詩人　1915年　油畫紙板
77×77.5cm　倫敦泰特美術館藏

鏡子　1915年　油畫紙板
100×81cm
聖彼得堡國立俄羅斯美術館藏

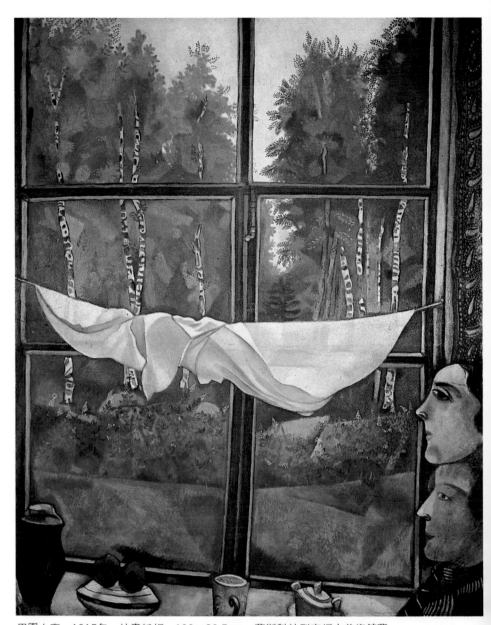

田園之窗　1915年　油畫紙板　100×80.5cm　莫斯科特列查柯夫美術館藏

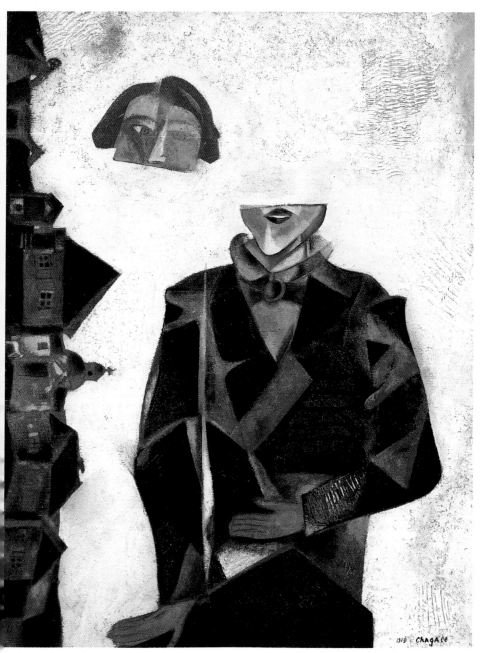

世界之外　1915～1919年　油畫紙板（裱布）　61×47.3cm　日本群馬縣立近代美術館藏

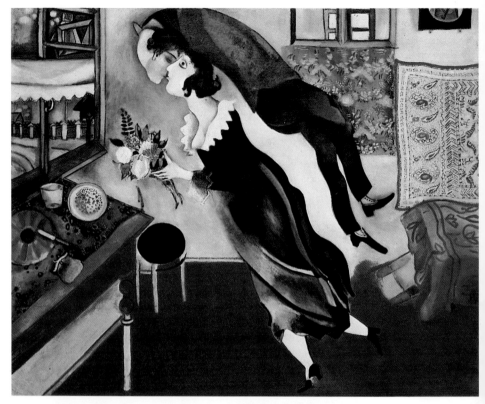

生日　1915年　油畫紙板　80.6×99.7cm　紐約現代美術館藏
此畫是夏卡爾在他一九一五年七月七日自己生日的繪畫日記，與其戀人蓓拉相吻，蓓拉 並送
上生 日花束。同年七月二十五日夏卡爾結婚，此畫成了他獨身的最後一次生日記錄。

選擇方向。〈拿著花束與酒杯的二重肖像〉、〈散步〉是這時期 圖見 108 頁　圖見 109 頁
所畫的最早的愛的禮讚。

　　不久，史達林下令要拔除新藝術活動的氣根。眾所周
知，現代美術被福西契夫謔稱「驢子的尾巴」前，是昂然煥
發的。在福西契夫擔任美術局長任內，亡命畫家夏卡爾的作
品因蘇維埃政府禁制而被關進幽暗中，四十年不見天日。一
九六八年訪問蘇聯文化部的法國文化部長安德烈‧馬柔，特
別請託女政要佛茨娃夫人讓他看看收藏在莫斯科的夏卡爾的

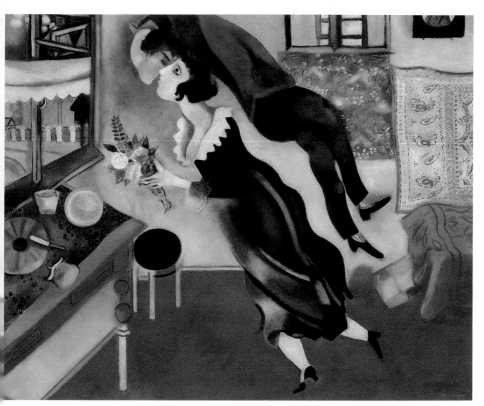

生日　1923年　油畫畫布　80.8×100.3cm　紐約古今漢美術館藏

這幅畫與一九一五年所畫的作品同名（紐約現代美術館藏）。是夏卡爾於一九二三年臨摹自
己同一幅畫所完成的。畫中主題大致相同，只是右方臥床缺了床腳，左方餐盤和窗外景色也
有改變。夏卡爾在一九二三年回到法國後，往往喜歡臨摹自己的舊作。

畫，結果卻引起令他納悶的聯想，只好苦笑。

　　但是，夏卡爾在世界的名聲很高，傳頌各國，即使在蘇
維埃，近年來他也終獲解禁，重受稱揚。但前述那位女政要
佛茨娃夫人卻說：「蘇聯有一萬一千個畫家，只捧夏卡爾是
不公平的」。

　　回到維台普斯克的夏卡爾，可不是個山林隱士。他獲准
在故鄉成立美術學校，努力發展自己的事業。又因擁有維台
普斯克地區的美術委員頭銜，被委託創設學校、美術館及指

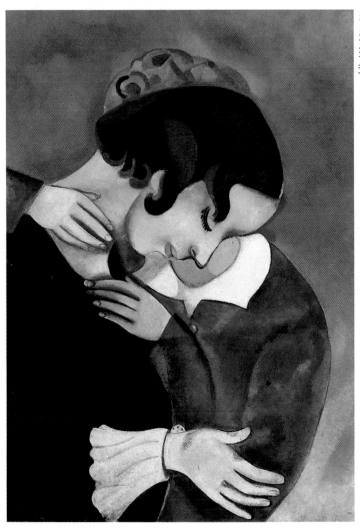

薔薇色的戀人　1916年
油畫紙板　69×55cm
聖彼得堡
查特諾夫斯卡藏

導各戲劇活動的布景，短短一年半就已平步青雲了。致力充
實以收藏康丁斯基、馬勒維奇作品爲主的美術館後，列寧忽
然想爲這邊境小鎮完成革命慶祝一番，在十一月九日慶祝的
那天，夏卡爾集合眾畫家同事、同志之力，準備了巨大的紅
布條，遍掛在維台普斯克家家戶戶門上。他那幅〈前進〉作爲 圖見 105 頁
艾米塔吉劇場的簾幕——另包括三百五十幅畫超級巨作，讓

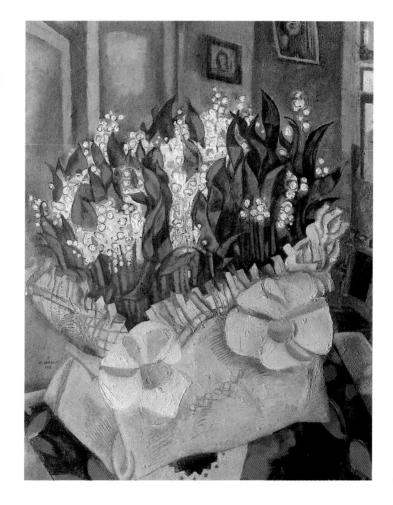

鈴蘭　1916年
油畫紙板
40.8×32.1cm
莫斯科特列查柯夫
美術館藏

　　人巡迴四處張掛。新建的七個凱旋門下方，數千人組成的紅
旗抗議隊伍，不斷呼喊口號遊行示威。不打算回巴黎的畫
家，被推爲革命同志，帶領人們繼續奮鬥。
　　雖然夏卡爾畫中充滿天空浮游的牛、驢，令人仰望起來
甚感不快，而地方勞農評議會的委員們卻質問：「這和馬克
思、列寧有什麼關係？」曾和列寧一起遭放逐的魯納查斯

行進（回家） 1916年
水彩畫畫紙
20.3×17.9cm
莫斯科特列查柯夫
美術館藏

　　基，一直守護著自暴徒手中奪回的俄國美術遺產，此時氣宇
軒昂地挺身作夏卡爾的後盾：「什麼關係也沒有！」他正義
凜然地答道。

　　而這時馬勒維奇出現了。一九一五年發表「至上主義宣
言」，其後以〈白色上面的白方塊〉得享抽象藝術先驅者之盛
名，正式與夏卡爾對立起來。一九一九年一月，自從他以美
術教授身分歡迎馬勒維奇後，校內就分裂成兩派了。終於，
戰火蔓延到這僻靜之地，敵人佔領了所有機構，學校橫遭被
命名爲「至上主義者學院」厄運。曾經是自己的繪畫恩師、

洗澡的小孩　1916年
蛋彩畫紙板
53×44cm
布拉柯夫美術館藏

擁有許多老舊畫筆的這所美術學校，無人可以力挽狂瀾。每個街市城鎮都遭掠奪破壞，教授和學生撇下學校亡命奔逃，而他帶著妻子和四歲的伊達乘革命炮火下唯一的交通工具——載豬車駛往莫斯科的道路，追尋法國，甚至美國的晴空。

　　此時，全俄二千五百萬人都陷於饑荒的災厄之年，一九二〇年五月，這飽受折磨的一家人就這麼來到了莫斯科。不

久，夏卡爾在這裡掌握了成功的新契機。國立猶太藝術劇團
的負責人克拉諾威斯基跟他談了舞台裝置的工作，是個機緣
吧。從幃幕、背景、道具到服裝設計，一切全包。接著他非
常熱心投入完成「猶太劇場介紹」一系列作品，這經驗使他
的生涯開展了更大的局面。

　　然而，政治局勢又有了變化。從列寧到史達林政權抬頭

《娯姆車》習作　1916～1917年　水彩、鋼筆畫　46.5×63cm　伊達·夏卡爾藏

時期，被壓抑的學院派畫家打出社會主義現實主義，挺身挽救頹靡，前衛藝術被步步逼退。屢次受挫於公職門外的康丁斯基、貝烏斯納、馬勒維奇等人皆隨命運之神擺弄浮沈，失去地位。

　　有位馬克思教條主義的理論家曾告訴夏卡爾：「像你這種貨色，對我們完全沒用。有用的只是你那還可以走的腳罷了，更別提頭了。」至此他深感這裡已非久留之地。

　　一九二二年四月，他把在回國途中完成的六十五件畫作當唯一的行囊，前往柏林，暫時將妻兒拋置一旁而離開了邊境。「無產階級藝術是什麼東西也拿不出來的，不過是撕裂人的心罷了。」他喃喃地說。

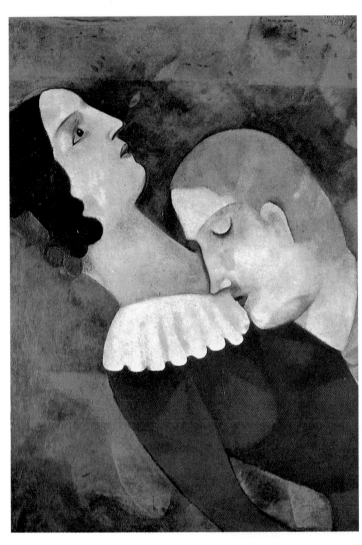

綠色情人
1916～1917年
油畫畫布
69.9×50.2cm
私人收藏
（左圖）

有花的室內　1917年
油畫畫紙
46.5×61cm
聖彼得堡布羅基
博物館藏
（右頁下圖）

花影戀人：
亡命法國時期(1923～1941年)

　　的確，革命的體驗在夏卡爾典型的作品中，幾乎產生不了任何變化。只有愛例外。

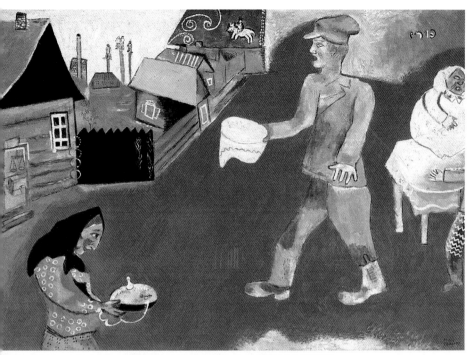

節日　1916～1918年　油畫畫布　50.5×72cm　美國費城美術館藏

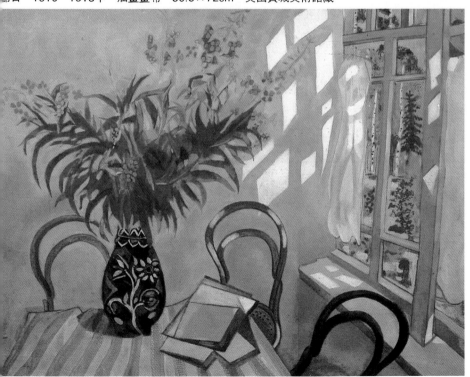

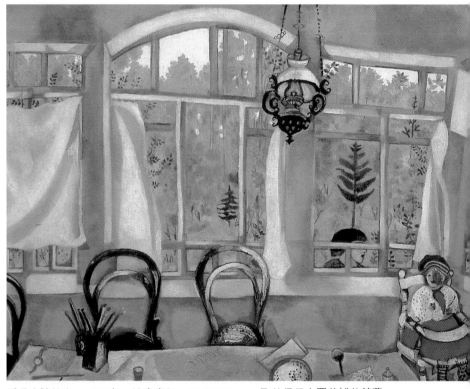

看見庭院的窗　1917年　油畫畫紙　46.5×61cm　聖彼得堡布羅基博物館藏

　　回國期間他嘗試過新的表現，是怎樣的表現呢？從〈節圖見 78 頁
日〉、〈橫臥的詩人〉、〈生日〉到〈前進〉、〈散步〉諸作品，完圖見 87 頁　圖見 91 頁
全消化吸收後，純淨的形態依次顯著地展現立體派的技巧。
這時期算是最上乘的作品。〈拿著花束與酒杯的二重肖像〉也
同樣投入了純化甚至更複雜的情感要素。上述的作品有關人
物的輪廓，都只以似有若無的細線指出，但〈散步〉則完全沒
有。〈拿著花束與酒杯的二重肖像〉裡，兩人雖輪廓重疊，但
藍色暈染出頭部四周的情感，隨著流暢的動線，強調出一種
心理。同樣，畫面右半邊不透明的黃色，也是一種強調的表
現，這是他一九三八年以後最早仿照固定形態的新題材。比

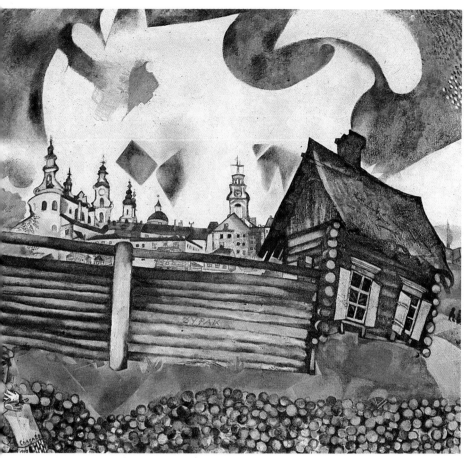

灰色的家　1917年　油畫畫布　68×74cm　私人收藏

圖見65頁　這幅畫早三年完成的〈母與子〉中，也有表露情愛的對比，在
人物下方浮現影像，隱約地強調。然而〈拿著花束與酒杯的
二重肖像〉中其他平面因全用平淡色調，所以在心理思維投
照外觀世界上，就呈現一種真實的效果。心靈價值的發現，
很明確地引導著那些必須用那種方法來表現的畫家。全家
人經由戰亂而輾轉，使這項發現進入了更深刻的領域。

　　他再次找到了法國的自由空氣、風光的美麗及其中能使
花朵奔放的愛。三個月席不暇暖地馬不停蹄遊覽法國各地，

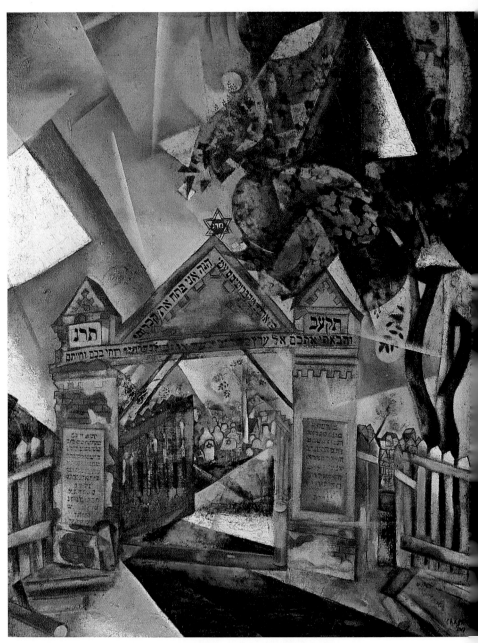

墓地之門　1917年　油畫畫布　87×68.5cm　瑞士巴塞爾私人藏

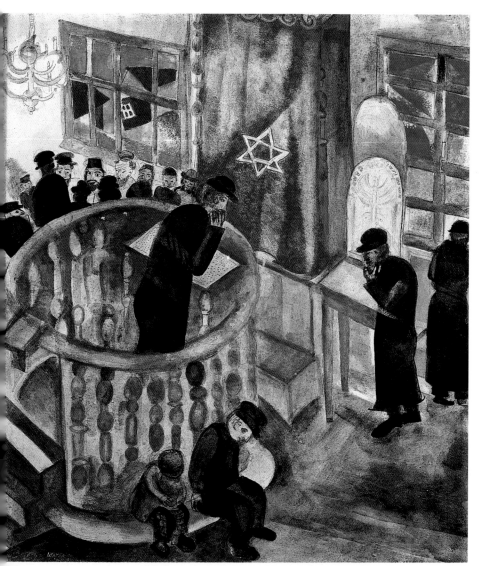

青眞寺　1917年　水粉、水彩畫畫紙　40×35cm　巴塞爾馬居斯・第內藏

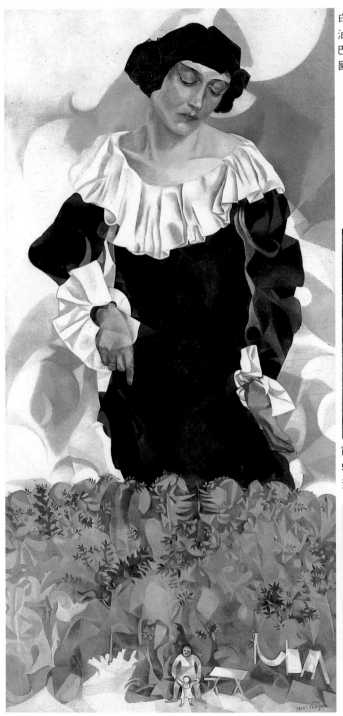

白領的蓓拉像　1917年
油畫畫布　149×72cm
巴黎龐畢度
國家藝術文化中心藏

窗　1924年　油畫畫布
98×72cm
蘇黎世私人藏

蓓拉・戀人　1931年　油
73×60cm　紐約私人藏

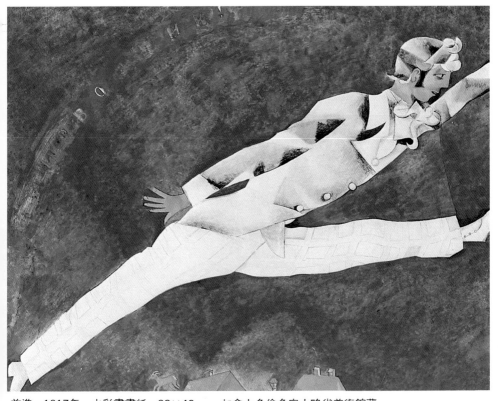

前進　1917年　水彩畫畫紙　38×49cm　加拿大多倫多安大略省美術館藏

寫生作品冠上地名及各種時期的名稱。表達「愛」則全用色
彩增添光輝，從此開始有了把人物、風景像如霧般融入同樣
背景裡的新創技法。一九二四年最引人注目的兩件作品〈窗〉
和〈窗邊的女兒伊達〉即為顯著之例。沒有伊達的那扇窗和有
伊達的那扇窗給人同樣的幸福踏實感。這幾乎是夏卡爾「風
景畫即肖像畫、肖像畫即風景畫」的變形，給人一種全新的
領會。〈蓓拉‧戀人〉（一九三一年）飄浮在山上空中小小的
飛翔男女，在打開的法國窗內側，恍如昨日畫框裡的人物，
不是嗎？

　　在官能表現方面，強調「眼睛」是這時期的特徵。前一
個時期立體派細描輪廓線的畫法幾已消褪，代之而起的是強

圖見 132 頁

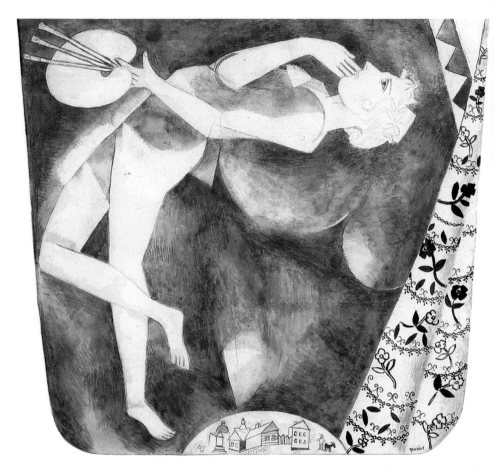

月之畫　1917年　水粉、墨水畫　32×30cm　巴塞爾馬荷古·迪內荷藏

調「愛」甚至「情色」的〈百合花下的戀人〉（一九二二～一圖見 127 頁
九二五）、〈夢〉（一九二七年）等作品中描繪人物、動物圖見 142 頁
時，出現的柔軟、肉感的線條。後者大膽表現了裸露胸部後
仰的女騎士，股間夾著幻化成驢頭的男人。在同一年代的水
彩畫，描繪擁抱的〈月光下的戀人〉、姿態一致的〈驢和魔術
師〉等，一比就可清楚明白。

　　即使如此，越過西歐地平線的夏卡爾，血液中似有什麼

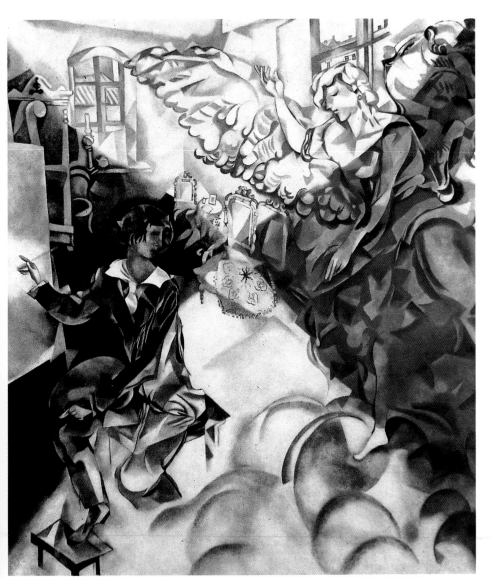

幻影（自己與繆斯） 1917～1918年 油畫畫布 157×140cm 聖彼得堡柯迪瓦藏

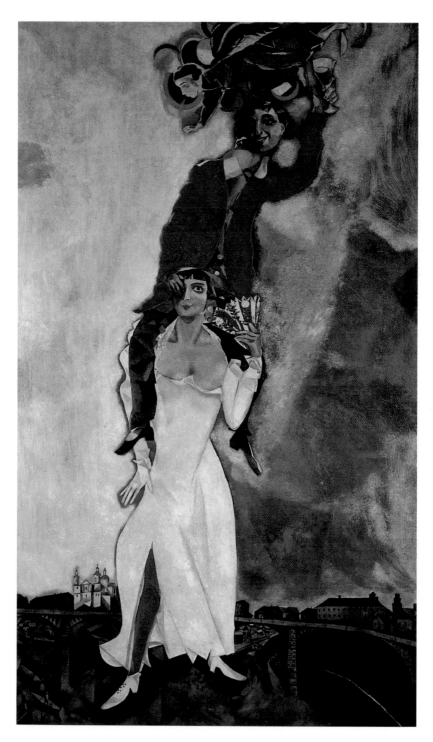

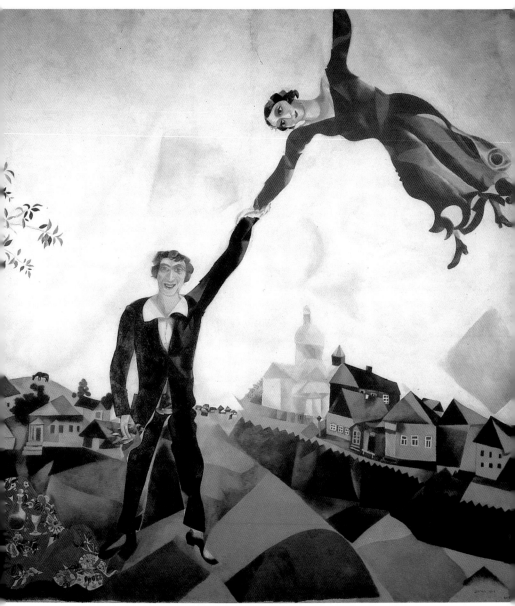

散步　1917～1918年　油畫畫布　170×163.5cm　聖彼得堡國立俄羅斯美術館藏

拿著花束與酒杯的二重肖像　1917年　油畫畫布　233×136cm
巴黎龐畢度國家藝術文化中心藏　（左頁圖）

藍色小屋 1917～1920年 油畫畫布 66×97cm 列日市立現代美術館藏

自畫像 1918年 水粉畫畫紙
12.4×10.6cm 私人收藏

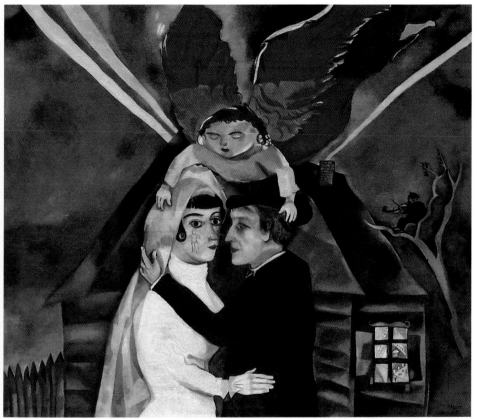

婚禮　1918年　油畫畫布　100×119cm　莫斯科特列查柯夫美術館藏

　　開始在呼喊。特別是岸邊的綠色，在同年畫的〈馬戲女演員〉裡一樣用作馬的顏色。十六年後的〈夜裡〉所牽引出來的意義和重要性，遠在具象實體所能傳達之上，這應是他特有、技巧高超的一個時期吧！

　　在「超現實」之上的是「超自然」，「超自然」之上的是「超越」。為什麼呢？因超越現實的東西——例如瘋狂，就不見得是一種超越，這表示夏卡爾的繪畫較近於超現實主義。

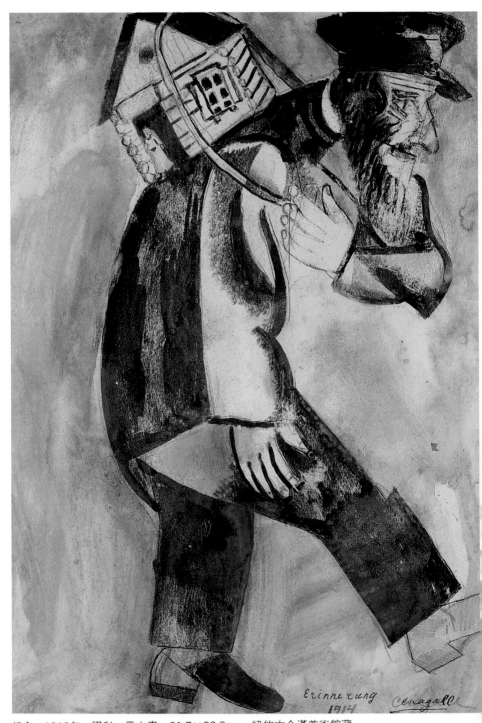

Erinnerung
1914

Chagall

紀念　1918年　膠彩、墨水畫　31.7×22.3cm　紐約古今漢美術館藏

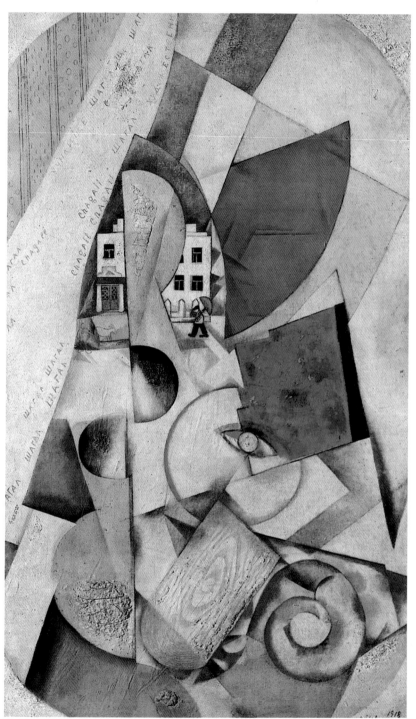

立體派畫作　1918～1919年　油畫畫布　100×59cm　國立巴黎現代美術館藏

馬戲團表演　1919年　油畫　31.3×41.3cm　莫斯科特列查柯夫美術館藏

雖然在法國時，馬克斯・艾倫斯特（Max Ernst）和艾利亞曾勸過他，但他卻斷然拒絕了。為恐招他人怨，甚至被譴為「神祕主義者」。能忍受無意識世界之散亂印象的不是夏卡爾，或許他和與超現實主義者決裂的安德烈・馬松（Andre Masson），後來以同樣的理由看透了超現實主義運動的界限吧！但是，夏卡爾本身應該不是那樣的排斥。他曾這麼說過：「超現實主義是什麼東西，我仍然不能了解。我只是依己所見，描繪夢境罷了。」

應畫商伏拉德的邀請，自抵達巴黎那年開始畫的版畫連作，《索命之魂》、拉封登的《寓言》、《聖經》、《馬戲團》等題材，其中為完成聖經內容的描寫，一九三一年前往巴勒斯坦

向高可勒致意　1919年　水彩畫畫紙　39.4×50.2cm　紐約現代美術館藏

遊歷。翌年起，他又接連去了荷蘭、西班牙，一九三五年到
波蘭時，剛好親眼目睹猶太人被迫害的情況，因而受到強烈
的衝擊。而祖國被史達林肅清重整，義大利法西斯抬頭，西
班牙內戰……種種不安觸動震撼他的精神。夏卡爾繼續尋求
愛的題材──穿著綠衣，拿著花束，戴白軟帽……一九三〇
年他畫了很多這種蓓拉的肖像。他聽見了世界正在不停地龜
裂崩毀的聲音，為什麼猶太民族如此受苦？這疑問開始在他
心中萌發。而他也堅定地意識到以色列建國是最迫切最根本
的需要。似對未知的一切有了悲哀的預感般，夏卡爾的繪畫
世界與形態至此有了終極性的轉變。

劇景:「這是一個謊言」
服裝草圖
──長鼻子男人
1920年
鉛筆、水彩畫褐色紙
27×19.5cm
私人收藏

天使的墜落:
亡命美國時期(1941～1947 年)

　　他又再度遭逢了戰爭和亡命的體驗。一九三九年,二次
世界大戰爆發,他帶著家人遷居羅瓦爾河流域的尚地耶,接
著搬到亞維儂附近的高特避難,翌年就得到了法國投降的消

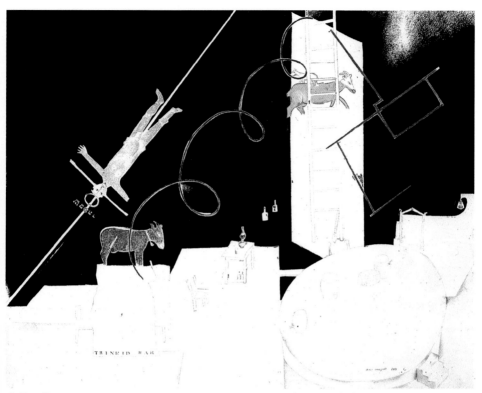

劇景：「西方世界的喜劇」布景草圖　1920～1921年　鉛筆、水粉畫畫紙
40.7×51.5cm　國立巴黎現代美術館藏

息。德軍占領和地下運動的迭起，是所有滯法猶太人的苦難
的開始。美國緊急救濟委員會的援助使他倖免於蓋世太保的
迫害，雖然被勸請赴美接受紐約現代美術館的招待，但他並
不爲所動，非悟出現實的危險才踏上避難之途。在馬德里
時，只裝了一百五十幅畫的大行李箱被蓋世太保盯上，幸好
在緊急時刻女兒伊達巧妙解除了這次危機。其中榮登「巴黎
畫派」榜上的八十名猶太藝術家卻一一被捕，不幸遇難。

　　一九四一年六月廿一日，德國裝甲兵團越過波蘭、俄國
邊境，猛攻至明斯克平原。夏卡爾夫婦到達自由女神守護的

劇景：猶太劇院序幕習作之方格草圖　1920年　鉛筆、墨水畫褐色板　17.4×49cm
國立巴黎現代美術館藏

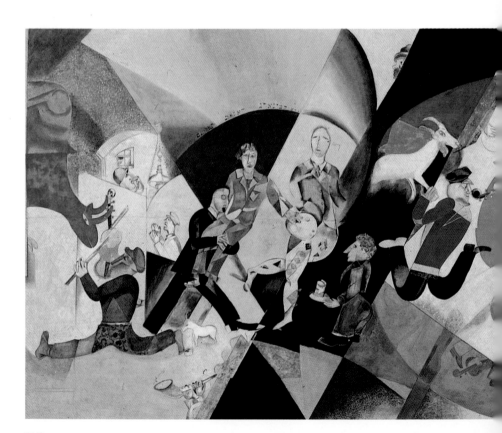

劇景：猶太劇院序幕習作　1920年　墨水、水粉畫畫紙　17.3×49cm
國立巴黎現代美術館藏

劇景：猶太劇院序幕習作　1920年　蛋彩、水粉畫畫布　284×787cm
莫斯科泰迪雅科夫畫廊藏

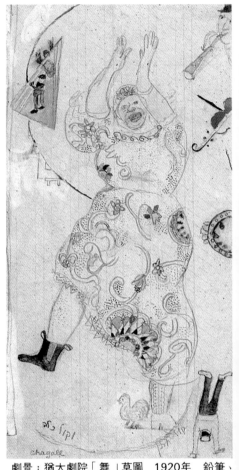

劇景：猶太劇院「舞」草圖　1920年
鉛筆、墨水畫畫紙　24.8×13.4cm　私人收藏

劇景：猶太劇院「舞」草圖　1920年　鉛筆、
水彩畫畫紙　24.1×12.7cm　私人收藏

美國新大陸港口，來到庇佑者的羽翼下。在只有十六間艙房
的船上，二千四百位難民從船艙到甲板，交疊在一起，感受
筆墨難以形容的恐怖。

　　其後至回法國的六年中，身爲一個畫家的他才算真正享
有成功。柴可夫斯基作曲的芭蕾舞劇、史特拉汶斯基的「火
鳥」，都借重他的經驗委以裝設舞台重任。後來也製作了巴
黎歌劇院天井壁畫，在設計紐約大都會歌劇院時，更令人嫉

劇景：猶太劇院「舞」
1920年
蛋彩、水粉畫畫布
214×108.5cm
莫斯科泰迪雅科夫畫廊藏

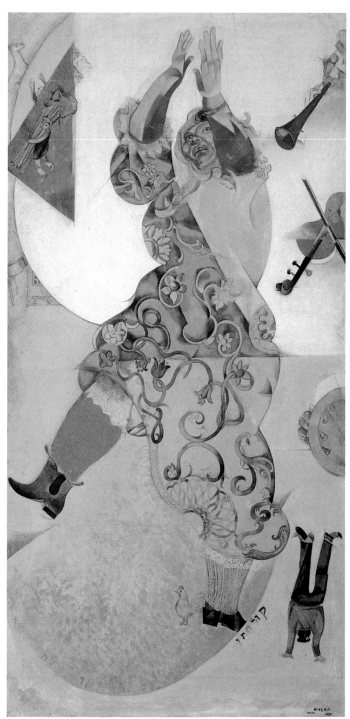

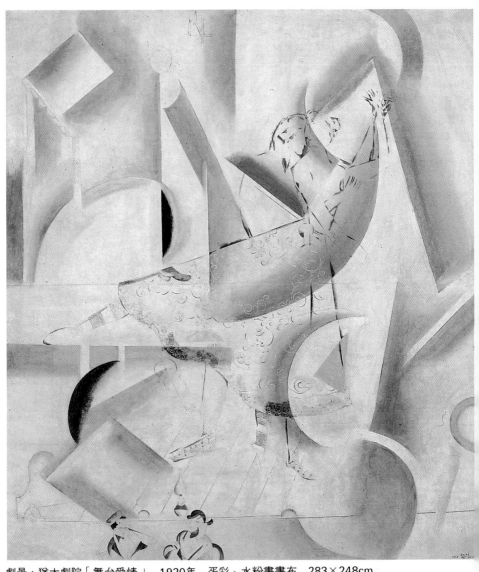

劇景：猶太劇院「舞台愛情」　1920年　蛋彩、水粉畫畫布　283×248cm
莫斯科泰迪雅科夫畫廊藏
劇景：猶太劇院「戲劇」草圖　1920年　鉛筆、水彩畫畫紙　32.4×22.3cm
國立巴黎現代美術館藏（右頁圖）

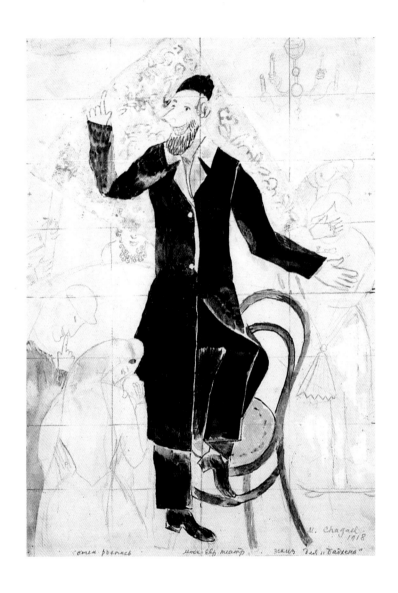

羨地吸引了廣大的愛慕者。然而這段期間卻是他人生黑暗且
思想沈澱的時刻。曾經是他一切感動、喜樂、創造的源頭之
妻子蓓拉，急病去世。當初她去美國之時，死亡的陰影就一
直籠罩在她身邊。她埋首不倦地把這種種感覺用猶太語寫進
相當於她自傳的《燈火》中（可視爲夏卡爾自傳《我的生涯》的
姊妹作），冥冥中好似通靈預知己命般。蓓拉病故是巴黎傳

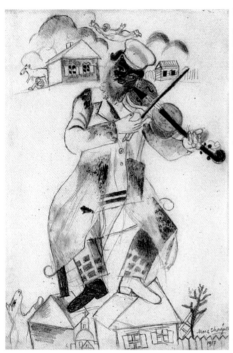

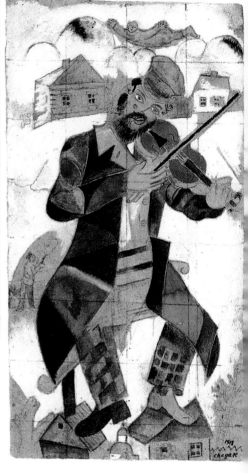

劇景：猶太劇院「音樂」草圖　1920年
鉛筆、水彩畫褐色紙　32×22cm　私人收藏
（上圖）

（右圖）
劇景：猶太劇院「音樂」草圖　1920年
鉛筆、水彩畫褐色紙　24.7×103cm
莫斯科特列查柯夫美術館藏

來捷報旋即發生的意外。巴黎聖母院的鐘聲，伴著收音機裡
傳來的開放自由消息，蓓拉雀躍地叫著：「快點！收拾行李
回家囉！這裡已經沒什麼可留戀了！」不料不久卻突然罹患
口腔炎，散步時不斷訴苦，一個半月後已成不歸之人。

　　輾轉逃亡於國與國之間，眼見無數同胞慘遭殺害，他的
作品在德國、俄國甚至遭到焚毀的命運。孤身在異鄉的日
子，創作出來的東西在抒情中帶著戰慄，優雅包含著悲劇，

劇景：猶太劇院「音樂」
草圖　1920年　蛋彩畫畫布
206×103cm
莫斯科特列查柯夫美術館藏

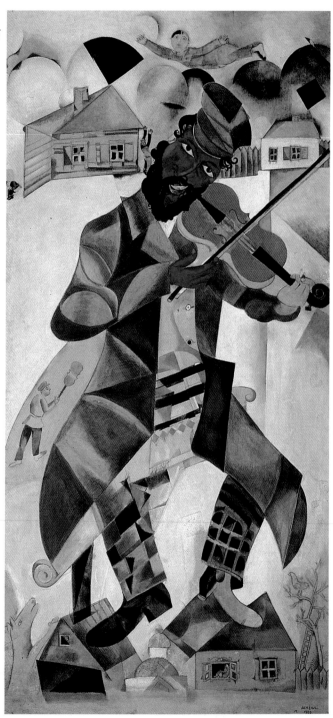

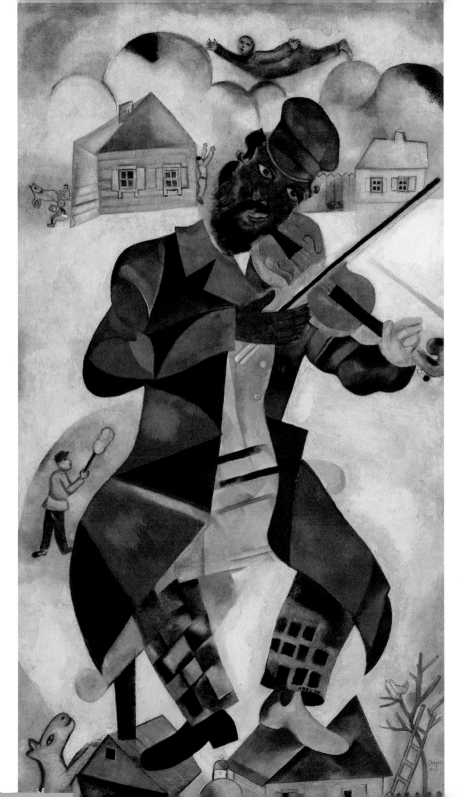

綠色小提琴手
（屋頂上的小提琴手）
1923～1924年
油畫畫布
196×108.6cm
紐約古今漢美術館藏
（左頁圖）

山羊構圖　1920～1922年　油畫紙板　16.5×23.5cm　瑞士私人收藏

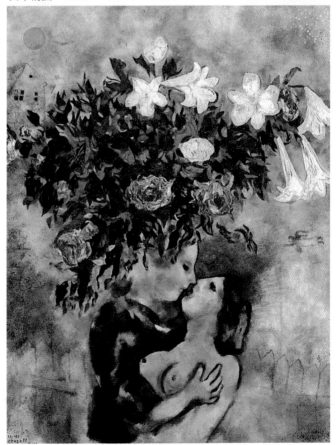

百合花下的戀人
1922～1925年
油畫畫布
117×89cm
艾林‧夏普藏

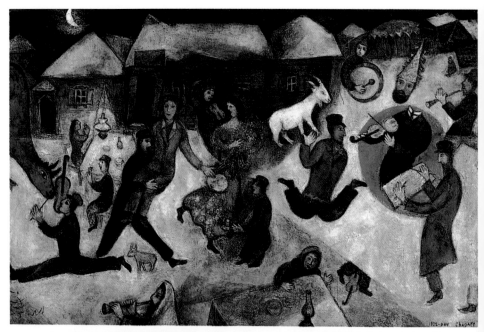

喜劇丑角　1922～1944年　油畫畫布　56.5×86.8cm　巴黎龐畢度國家藝術文化中心藏

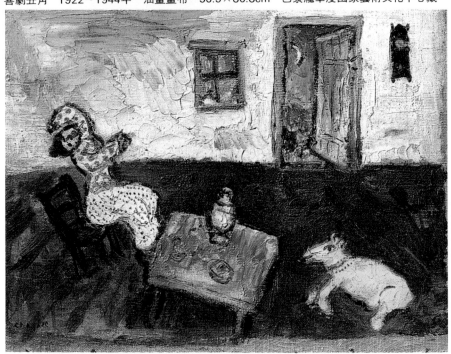

黃色房間　1923～1926年　水彩畫畫紙　16×24.5cm　瑞士巴塞爾美術館藏

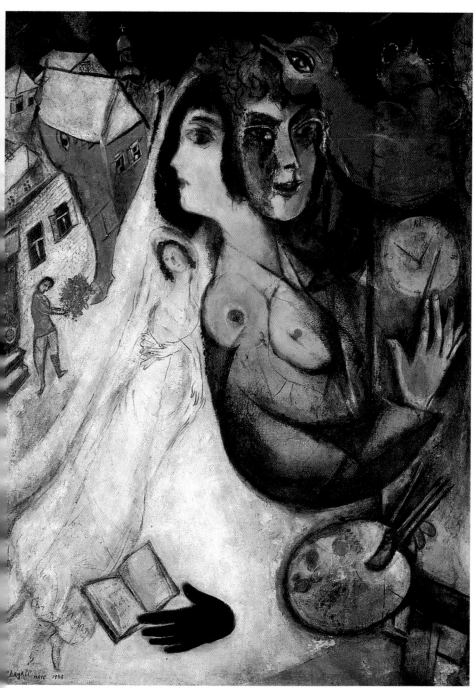

黑手套 1923〜1948年 油畫畫布 111×81.5cm 伊達・夏卡爾藏

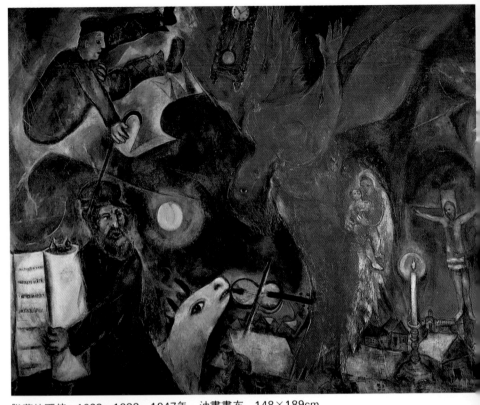

墜落的天使　1923～1933～1947年　油畫畫布　148×189cm
伊達‧夏卡爾藏（寄藏巴塞爾美術館）

而不曾顯現「愛」的神祕永恆。認真思考起來，一九三二年
和一九三三年〈哭牆〉和〈孤獨〉兩幅畫所描繪的，是一個優秀 圖見 162 頁　圖見 163 頁
藝術家的靈魂，有時竟帶著令人驚詫的、預知歷史、民族與
自我命運同繫一脈的世紀悲劇特質。然而，至今難得一見的
〈白色礫刑〉，不知怎麼地，不停地正面衝擊我們的心，那足 圖見 169 頁
可視爲真實啓示錄的崇高表現，一九三八年後漸趨成熟。

　　在這幅畫裡，耶穌的輪廓線條細緻幽微，戰戰兢兢，斷
斷續續，這位謹慎保守而隱含悲情的聖人，似正爲夏卡爾發
聲（最初乍迸的天籟）。這幽微、斷續的線，在以後震撼人
心的〈殉教者〉、〈固執：縈繞〉和一九四三年的〈戰爭〉等作品 圖見 174 頁

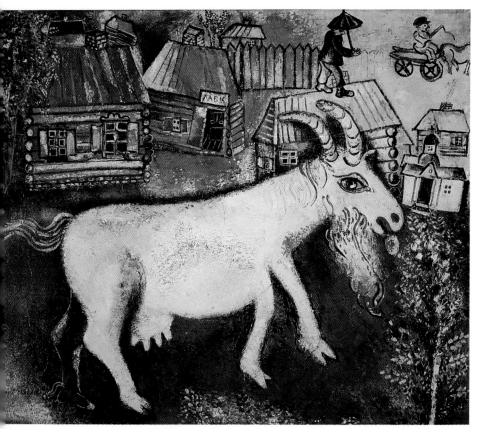

回憶我的青春時代　1924年　油畫畫布　74.3×86.3cm　渥太華國立加拿大美術館藏

中亦反覆出現，並給了近年（一九六六年）同題的作品承繼
之靈感。作品材質濃厚，如凝血般的紅色、暗綠、黝黑及夏
卡爾特有暗示死亡的沈鬱金色，蓋在〈殉教者〉、〈固執：縈
繞〉的畫面上，這就把不規則的粗裂輪廓線吸收進肌理了。
上述的連串作品，是不畫惡魔的夏卡爾用來形容心中最慘惡
之事的極限繪畫，是只存有愛的理想世界極端對比現實暗淡
境域的表現。他雖不畫惡魔，但是，與惡魔似僅隔一張紙罷
了。〈固執：縈繞〉中泛紅的飛翔人物，因不能直指聖人，故
用魔術般浮揚的場景幻化；畫面右邊意味不明顯的黑色標

教堂前的山羊　1924年
水彩畫畫紙
65.8×51cm
東京私人藏（右圖）

窗邊的女兒伊達
1924年　油畫畫布
105×75cm
阿姆斯特丹市立美術館
藏（左頁圖）

、犬之間
038～1943年
畫畫布
0×73cm
塞爾私人藏

圖見145頁

幟，似又象徵某種惡靈盤踞。

　　早期夏卡爾作品裡無法言傳的憂傷嘆息，突然像融合世界的陰晦一樣，困阨在孤寂爭戰的紛亂中。這樣的世界恐怕不是「愛」能解決得了的吧。赴美前所畫的〈雙面新娘〉或包含《索命之魂》的版畫集，富幽默反諷的典型中，主要在表現連串謎樣的寓意。名作〈狼、犬之間〉（一九三八～一九四三

維台普斯克人的景象　1924～1925年　水彩畫紙板　50.8×66.1cm
日本Hiroshima美術館藏

圖見 177 頁
圖見 157 頁
圖見 180 頁

年），側面重疊的男女容顏，業已非重疊合一，反而是種分裂不是嗎？讓人有分離感覺的，是一隻引頸眺望的雞臉上諷刺的表情，所幻化成的揮冠猛然突襲的〈紅雞〉（一九四〇年）。而幻化成一對奇異野獸的我和她，即〈且聽雞鳴〉（一九四四年）充滿威嚇的上空，浮游著惡夢。〈雜要演員〉（一九四三年）幻化成鳥類……美好的想像，在一種地獄的光景裡裸呈愚弄的意味。畫裡的「時間」，在〈時光無涯〉中，正是整個一九三九年圖樣化的「謎」成形的極致。而令人懷念的題材，連反覆出現在畫面上的維台普斯克，也已幻化成〈綠眼〉那樣的幽靈畫。

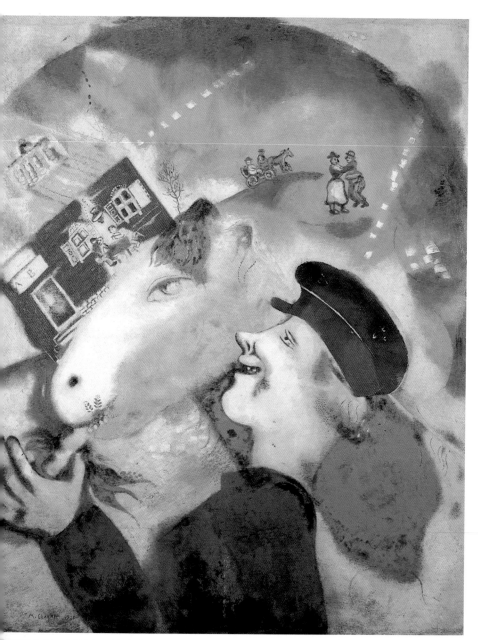

農民的生活　1925年　油畫畫布　100×81cm　紐約州水牛城奧布萊特‧諾克士美術館藏

聽雞鳴　1944年　油畫畫布　99×71.5cm　紐約私人藏（左頁圖）

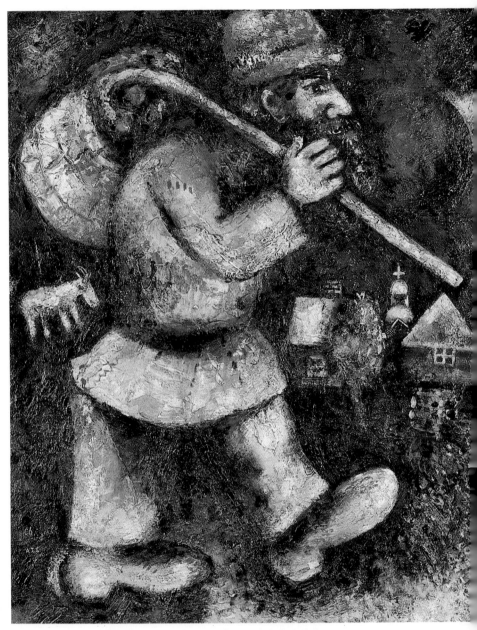

路上　1925年　油畫紙板　72×57cm　日內瓦小皇宮美術館藏

會見　1925～1926年
油畫畫布　55×38cm
日本Hiroshima美術館藏

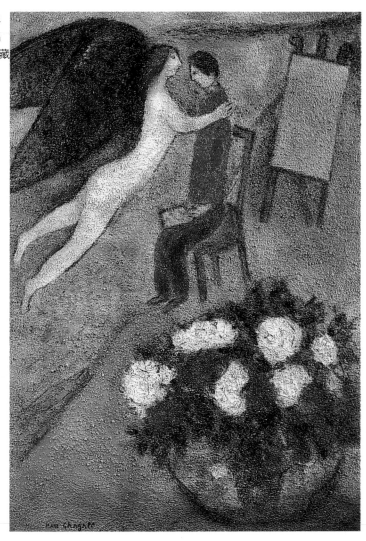

　　顯然在夏卡爾心裡有什麼想法吧，不，他周邊的世界早
已完全崩解。他筆下的天堂動物全都露齒猙獰，魚還帶著血
淋淋的翅。那麼，他將把這混沌狀態幻化成些什麼呢？我們
必須站在一個同樣混沌的、非現實的、屬於夏卡爾的創作地
平線上來看。

　　宛如答案中所隱示的，一九二三年以來被擱置在一旁的

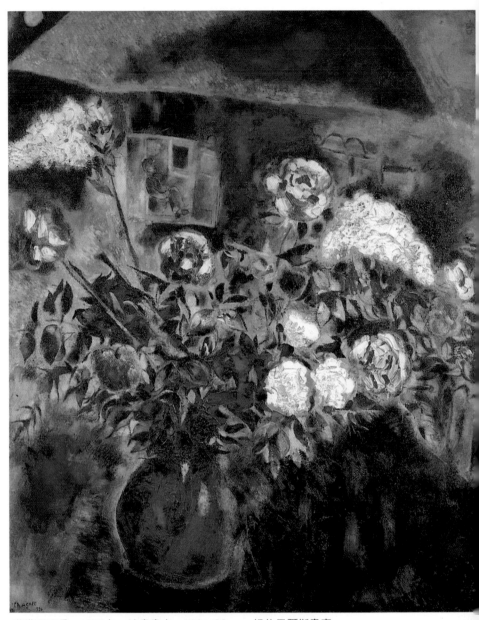

芍藥與丁香　1926年　油畫畫布　100×80cm　紐約巴爾斯畫廊

司祭與死者（拉封登寓言插畫） 1926～1927年 水彩畫畫紙 50×40cm
國立巴黎現代美術館藏

被箭射傷的鳥（拉封登寓言插畫）　1926～1927年　水彩畫畫紙　50×40.5cm
阿姆斯特丹市立美術館藏

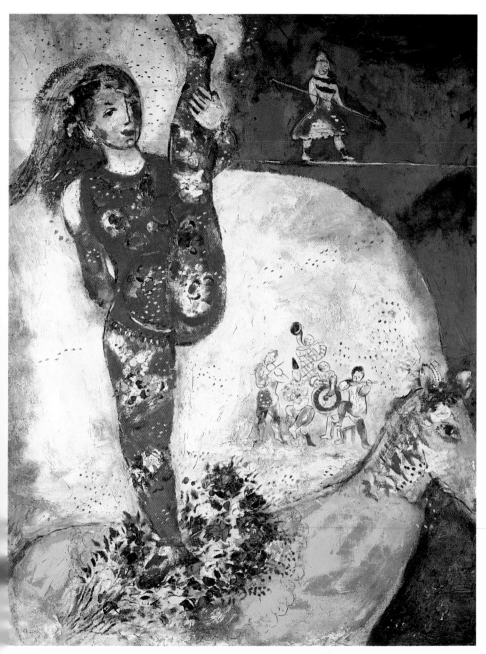

賣藝者　1926～1927年　油畫畫布　116×90cm　巴塞爾私人藏

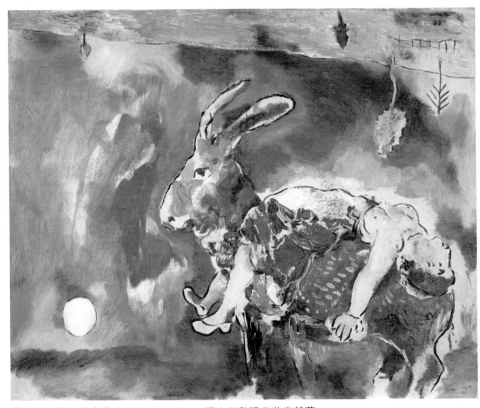

夢　1927年　油畫畫布　81×100cm　國立巴黎現代美術館藏

〈墜落的天使〉，在他苦悶期間還絞盡腦汁修整，回法國那年
終於停筆，「一切都解脫了！」他説。

低迴憶往：
定居法國時期(1947～1985年)

　　不久，夏卡爾就從惡夢中抽出腳步，邁向光明世界了。
回法國後，生涯終於開始安詳平靜。相繼在巴黎、蘇黎世、
東京……開大型回顧展，彷彿在他額上漸漸產生光環，並不
斷擴大輝耀著。

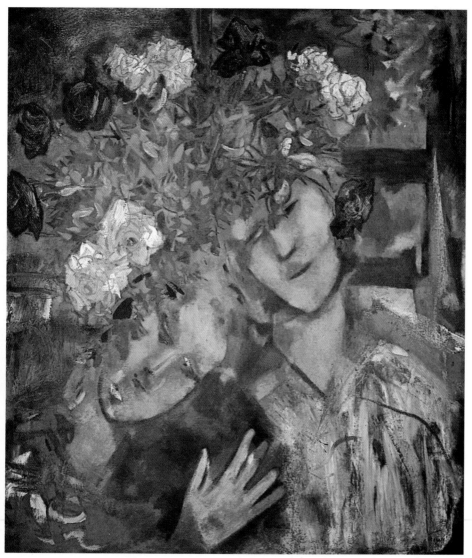

花中情侶　1927年　油畫畫布　100×89cm　耶路撒冷以色列美術館藏

　　其實，對夏卡爾來說，所謂光明的世界不就是富於色彩
的世界嗎？他的色彩世界無須含藏任何理論。即使他終究安
排了挽救天使墜落的事物，也無非是血淋淋的畫面罷了。他
是不受拘束的。

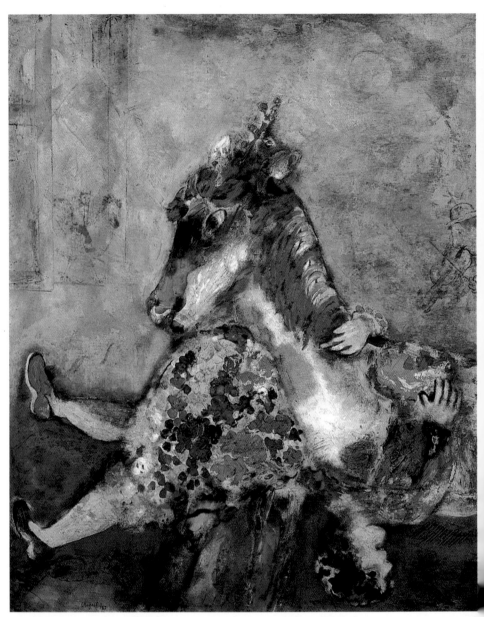

馬戲女演員　1927年　油畫畫布　100×821cm　布拉格國立美術館藏

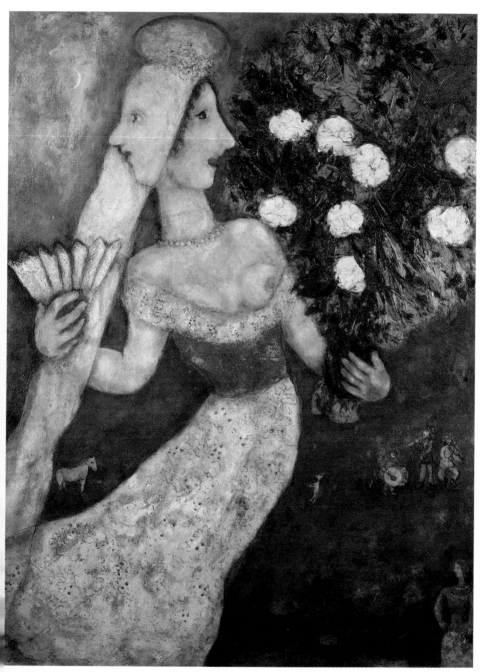

雙面新娘　1927年　油畫畫布　99×72cm　私人收藏

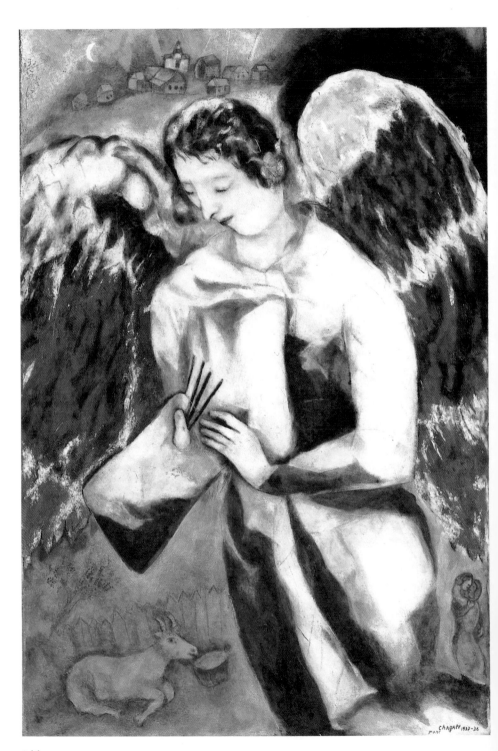

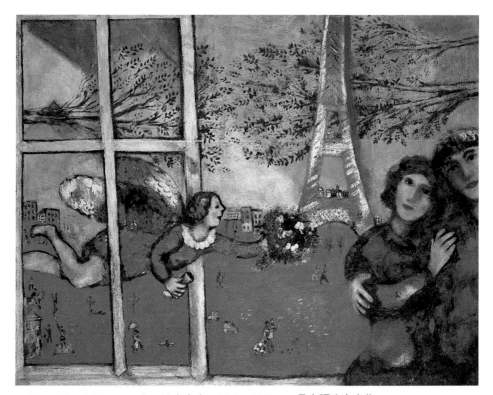

艾菲爾鐵塔的夫婦　1928年　油畫畫布　89.3×117cm　日本福武書店藏
拿著調色盤的天使　1927〜1936年　油畫畫布　131.5×89.7cm
巴黎龐畢度國家藝術文化中心藏（左頁圖）

把這種色彩的表達用在陶瓷和彩繪玻璃的製作上，他的技巧突破了局限，突飛猛進。在陶瓷方面，一九五〇年移居法國南部的汶斯後即著手創作。效果立現的陶藝特有色感，馬上被應用到〈藍色馬戲團〉、〈大衛王〉等的繪作上。一九五二年六十五歲時，再婚的夏卡爾被夏特大教堂的彩繪玻璃感動，曾應現代神學藝術運動的推進者克托利耶神父之邀，製作教堂的彩繪玻璃。這項嘗試，特別受到梅斯大教堂、耶路撒冷哈達薩醫學中心的猶太教堂青睞，從而拓展出大規模的創作事業。從那裡吸收的技法，加上彩繪陶器的經驗，爲他再度確立了新創作型態的方向。

圖見 196 頁　圖見 197 頁

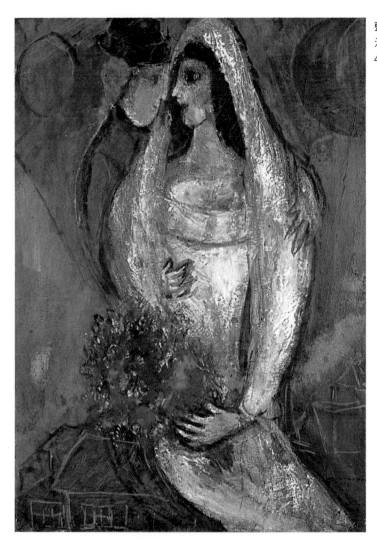

藍色情人　1928年
油畫畫布
45.7×33cm　私人收藏

　　這種新的創作型態，在由已完全發酵、自然成形的藍、
紅、紫紅等材質創作的〈塞納河的橋〉上可以看出。或者，用
同樣方法表達「花束的朱紅」、「側面像的綠色」，是像在
〈綠色的驢子和女人〉（一九六一年）這類作品一樣，直接了
當地表達，能傳心語。即使鳥、獸會形貌不變地在宇宙中棲
息，但在〈汶斯之夜〉中，依照慣例地賦予莊重的豐腴，花卉
成為可觸碰的化石，呈現如浮雕般的外觀。於是，像這樣為

圖見 208 頁

圖見 200 頁

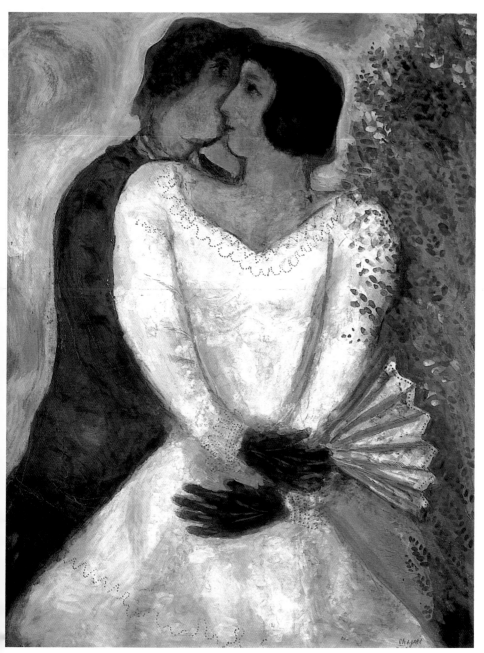

戴黑手套的未婚妻　1929年　水彩畫畫紙　68×53cm　東京私人藏

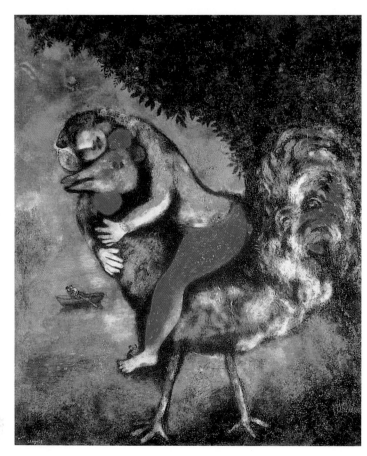

使色面因被賦予各種形態而得提昇，輪廓的存在是必要的。
〈大馬戲團〉在這種創作方式下，輪廓已不是線，而是像中世圖見 228 頁
紀教會各片彩陶接合的鉛製區隔畫框。

　　此外，花、戀人又重回畫面上。塞納河、夜、七枝蠟燭
燭台、天使、賣藝人──其他一起重現的無數與愛相關的束
西。半透明的惡客人也回來了嗎？即使惡靈是佔據在夏卡爾
畫面上的影子，那也不是邪惡的黑影。在他畫的〈戰爭〉上，
滿布畫面的白牛，其無瑕之姿與真實近似。這和以前表現混
沌境域啓示的白十字架一樣。關於這白色的牛，童年的夏卡

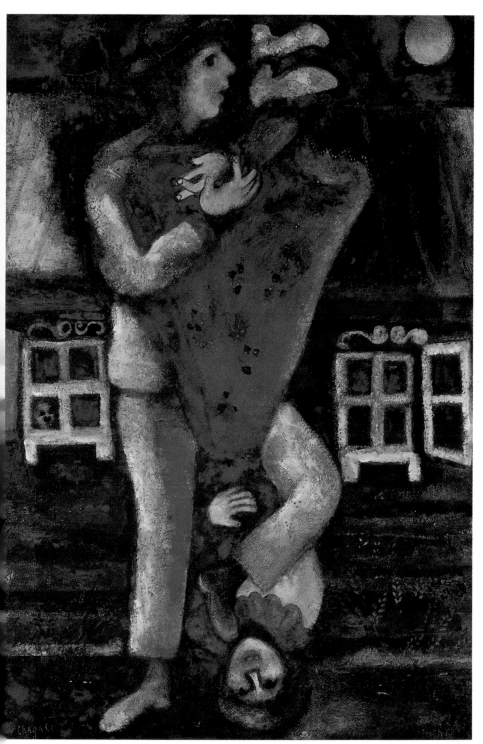

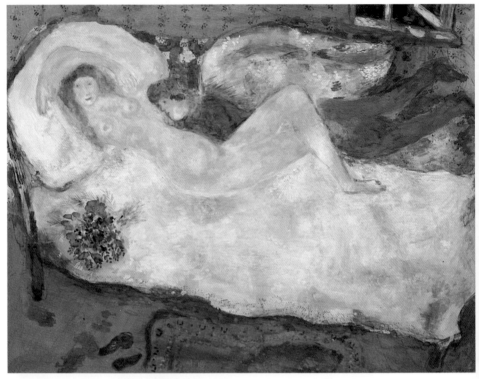

戀人與花束　1930年　水彩畫畫紙　50×60cm　日本Hiroshima美術館藏
賣藝者　1930年　油畫畫布　85×52cm　巴黎龐畢度國家藝術文化中心藏（右頁圖）

爾曾目睹它被祖父親手宰殺，巴黎蜂巢般的小公寓附近，雨
夜裡可聞屠殺悲鳴的種種……不，其實即使是其他生物也一
樣吧。如果是哥耶晚年的作品〈巨人〉，敵我各據山頭，而所
謂巨人，連個影子也沒有。

　　總之，夏卡爾是從以「惡」獻祭的角度來創作的畫家。
因為，如果我們探求遙遠的淵源，會發現發引血脈的文明
裡，波修、勃呂蓋爾、哥雅等創造的文明，美索不達米亞、
蘇波克拉提斯文明都曾給他許多觸動，即使某些充滿怪力亂
神的異質文化也能為他帶來極豐富的想像。這些所謂的異質
文化，還包括摩西、以薩克、犧牲獻祭的對象——恐怕真的

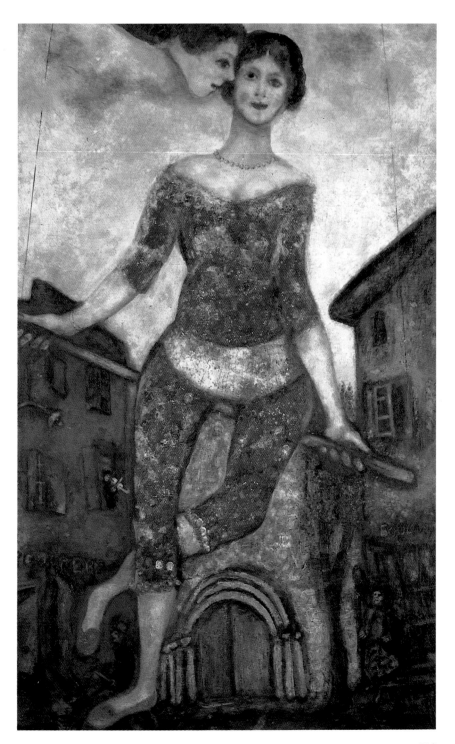

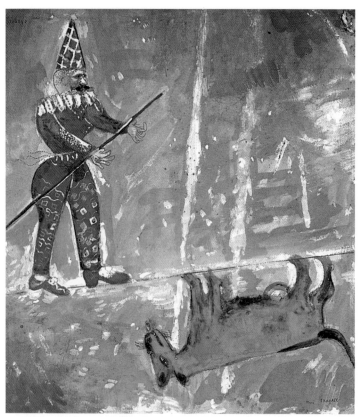

走鋼索　1930年　水彩畫畫紙　38.2×34cm　國立巴黎現代美術館藏

應該是上帝吧！這對象雖不是邪神惡魔，但也不是溫柔的耶
穌。從這淵源流出的血脈，正是夏卡爾一生永不泯滅的特質
吧！正因此，他才會去描繪許多殘酷的刑法，但就如舊約包
括新約的世界，他繪畫的「宇宙創造論」也是包含了十字架
的象徵。希臘包括了希伯來，舊約在新約裡，東方在西方
裡，由此建立了他的藝術論。

　　談到現代藝術中的位置，他的抒情、詩韻、神性、給人
產生共鳴。夏卡爾的繪畫，在整個世界中，應有資格占一席
之地！

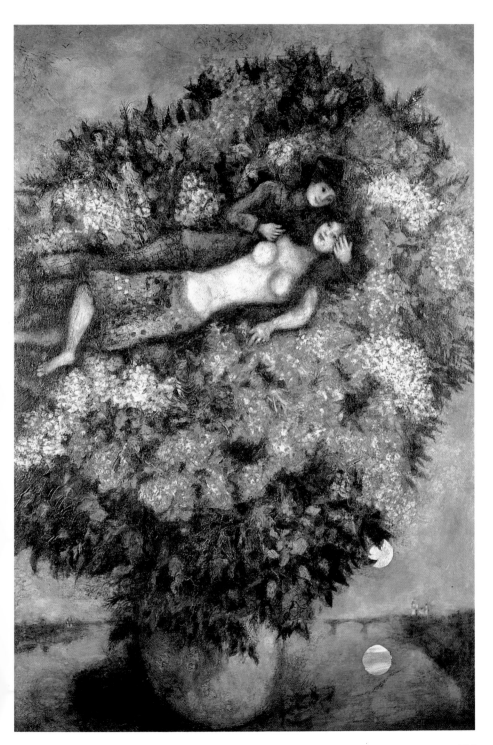

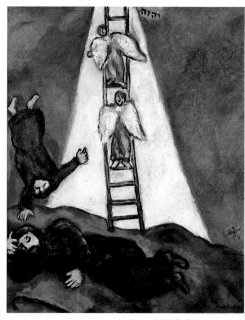

雅各之夢　1930～1932年　油畫畫布
74×60cm　伊達、夏卡爾藏

絢爛的愛：
夏卡爾訪問記

「每當人們告訴我，我看起來是多麼的年輕。」夏卡爾
說道：「我就說：『是，是，我是一臉無知相。』一個人該有
一點愚昧加上一點兒精明，以保有原本的純真」。

喝完茶後，我們進入他的工作室，那是一間狹長的白色
房間。而面對自己的作品，一個令人耳目一新的夏卡爾出現
了。他顯得特別的深沈、嚴肅。當藝術工作者面對他工作的
環境，總會以一種較爲真實的方式來進行創作。

大多數的藝術家在創作時是沈靜的。他們會變得全神貫
注，全然由周圍的世界裡抽身而出。夏卡爾在窗前的巨大畫
桌前坐下來，在雜陳的鉛筆、鋼筆、畫筆、顏料中，他拿起
一支畫筆，開始默默作畫。作畫是畫家表達思想最直接的方
式。逐漸出現在白紙上的黑線條，是迂迴的蔓藤花紋，將心
態做了浪漫式表達，許多彎曲處表現了累積的生命力和潛在
成長的各種意象。

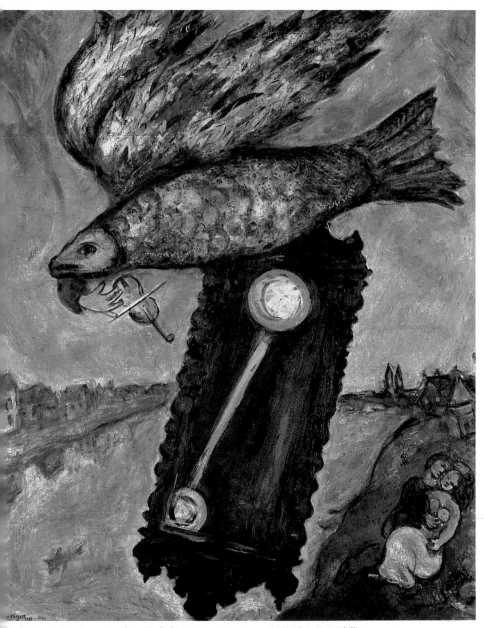

時光無涯　1930～1939年　油畫畫布　100×81cm　紐約現代美術館藏

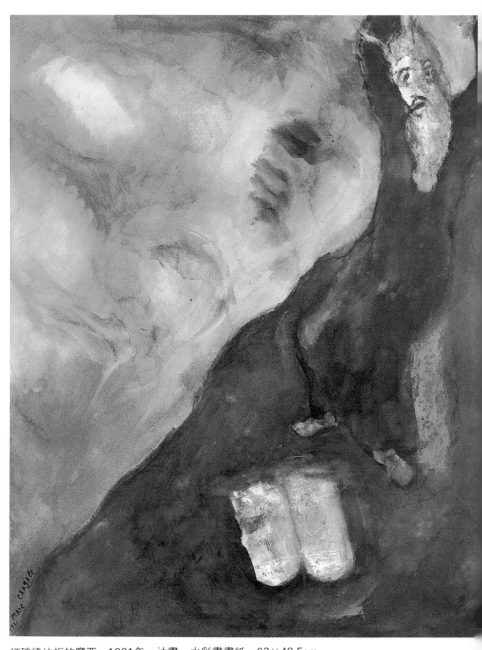

打碎律法板的摩西　1931年　油畫、水彩畫畫紙　62×48.5cm
尼斯國立夏卡爾聖經訊息美術館藏

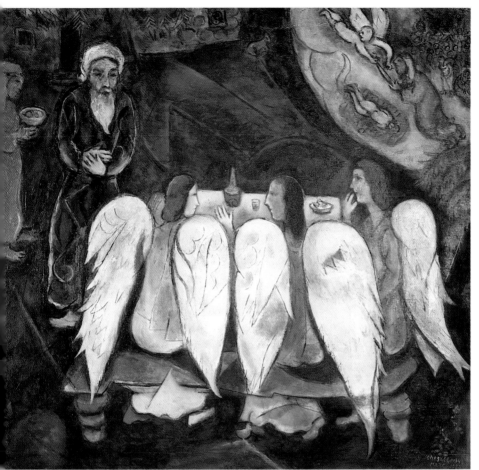

亞伯拉罕與三天使　1931～1940～1950年　油畫畫布　125.5×131cm　私人收藏

　　慢慢地，呈現在我眼前的彎曲線條，形成一個女人的身
體，夏卡爾總會先在心中勾畫出意象的雛型。正如在音樂方
面，他會將主要線譜先畫出來，經由它彈奏出富有旋律的變
奏曲。突然地，他把臉貼近紙面，在乳白色的紙上加了密密
麻麻的小黑點。他轉頭斜眼一瞥，加上小記號，再度斜著眼
察視後，畫下絢麗的最後一點，他帶著笑意好似十分得意自
己的神來之筆。

蓓拉與伊達　1931年
油畫畫布　45×60cm
伊達‧夏卡爾藏
（左圖）

（右頁圖）
馬上情侶（馬戲女演員
1931年
油畫畫布　100×82cm
阿姆斯特丹市立美術館藏

　　就工作室中的一些色彩鮮豔的鑲嵌畫，他說道：「土和火是藝術家最崇高的創作材料，爲了相得益彰，人們必須純眞而且精簡。」夏卡爾渴望表達深邃的意義，而不僅僅祇是消遣品而已。他發現品味在藝術上的地位會有些喧賓奪主。「太多時候藝術等於是品味，而乳酪不也很有味道呀！」他補充道。接著，他提到那些愛用高雅柔和色調的畫家時補充說明：「女人穿上他們畫面上那些色彩構成的服飾，將會顯得別緻萬分」。

　　最重要的是，他喜歡偉大的五彩畫家莫內：我敬佩他，他是獨一無二的；而波納爾：這是一位偉大又認眞的畫家。夏卡爾對於同時代的畫家各有短評——勃拉克：偉大的畫家，很有法國風味。蒙德利安：風格優美，很吸引人。克利：我仰慕他。莫迪利亞尼和史丁：都是偉大的畫家。馬諦斯：他不譴責任何事或任何人，他對自己充滿了信心。傑克梅第：他指望體驗自然的深奧力量。

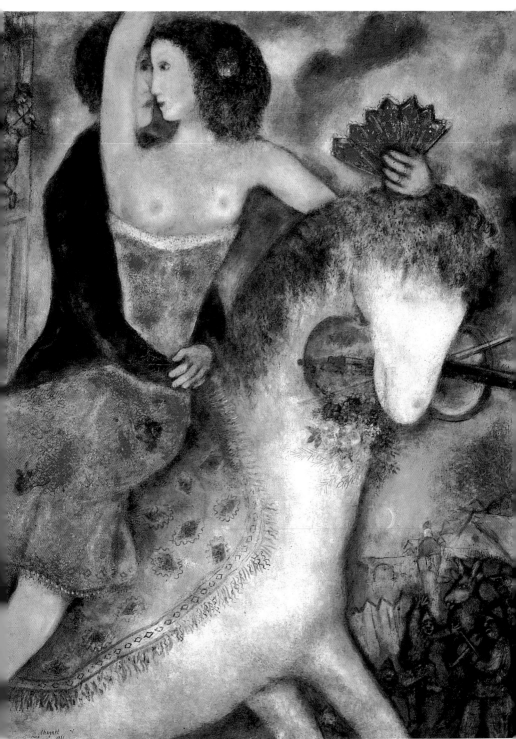

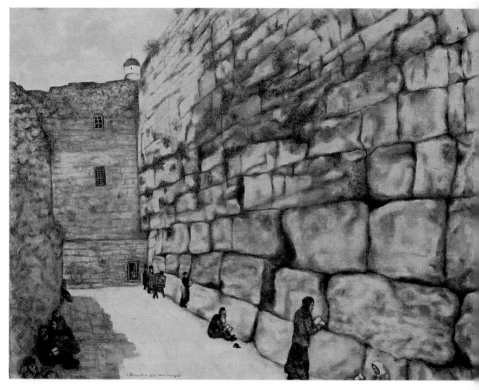

哭牆　1932年　油畫畫布　73×92cm　戴勒阿維佛美術館藏
在維台普斯克上空的裸女　1933年　油畫畫布　87×113cm　伊達‧夏卡爾藏（右頁上圖）
孤獨　1933年　油畫畫布　102×169cm　戴勒阿維佛美術館藏（右頁下圖）

　　主工作室內的畫架上，放了兩幅巨大的油畫。在低低的
天花板遮掩下，畫面顯得出奇的大，奇妙萬花筒似的絢麗色
彩，主要是黃色和藍色，配合著漂浮、飛舞著的人。

　　他畫中的花束好似星空中的煙火。倒置的小屋使人產生
好似已遠離地面凌空直上的錯覺。人和動物一起出現在這一
片光怪陸離的境界中，祇有在戀愛時才更襯托他的人性。夏
卡爾筆下的戀人沈醉於溫柔的懷抱中，漫遊於深鬱的海濱幻
影下，一條長有人手的魚正拉著小提琴。這種最容易鼓動人

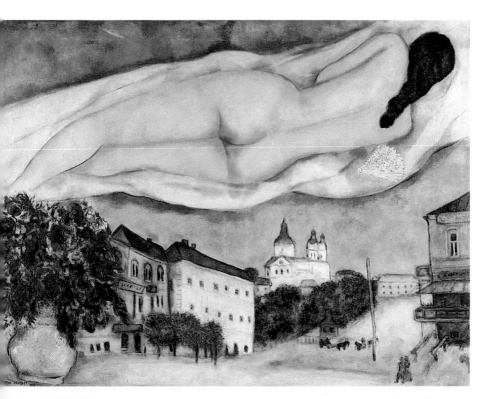

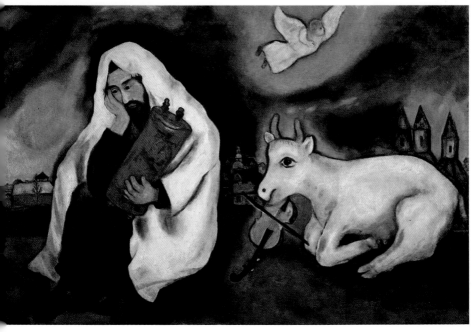

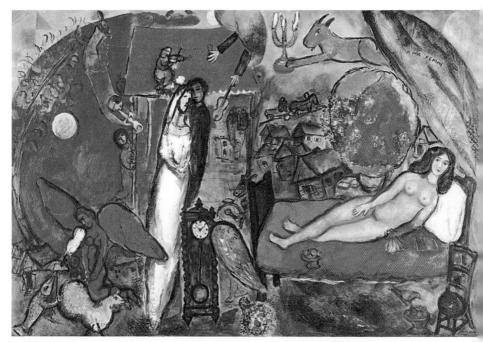

我的妻子　1933～1934年　油畫　131×194cm　國立巴黎現代美術館藏

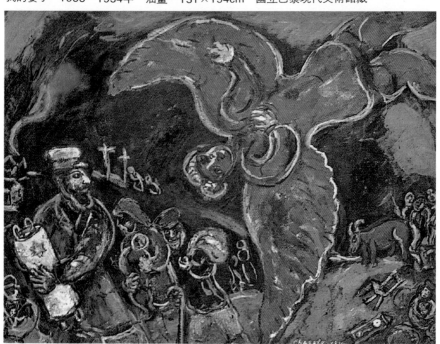

墜落天使的略圖　1934年　不透明水彩　48.3×36.8cm　私人收藏

綠衣的蓓拉　1934～1935年　油畫畫布　108×81cm　阿姆斯特丹市立美術館藏

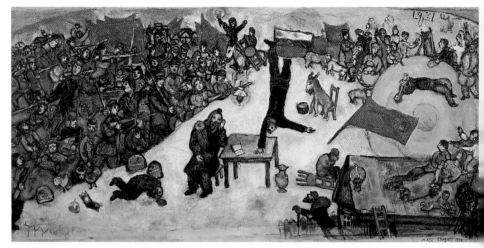

革命（習作）　1937年　油畫畫布　50×100cm　汶斯聖保羅畫室藏

類情感和活力的樂器，經常出現在他的畫中，這人為的聲音與天籟形成明顯對比。

　　夏卡爾常以愛為繪畫題材，而事實上他總是獨來獨往於藝術界。他說：「愛就是全部，它是一切的開端！」他試著把愛視為創作的原動力，以及生存的最大慰藉，他把戀人之間的思慕之情，用視覺方式詮釋無遺。

　　藝術家常會以裸女為男士熱愛對象的表徵。畫中裸體的處理，與其他任何事物如樹、蘋果等無異，同樣都要符合美學的形式、色調、構圖等原則。夏卡爾筆下的女人形象代表純潔和愛，他不以服飾的性感為主題。他對女人沒有半點淫亂的觀感，不像十八世紀法國畫家布欣或佛拉哥納爾的風格，也沒有葛利斯的多愁善感描繪，不像高爾培和馬奈那般的寫實，不同於雷諾瓦極力要表現肉體的構造和形態，也不像馬諦斯和莫迪利亞尼所用的歪斜線條表現手法。

　　他對生命、藝術和愛的觀念十分感性。他往往直接訴諸於情感表達，並且忽視理性，而經由他個人謙遜、誠摯以及

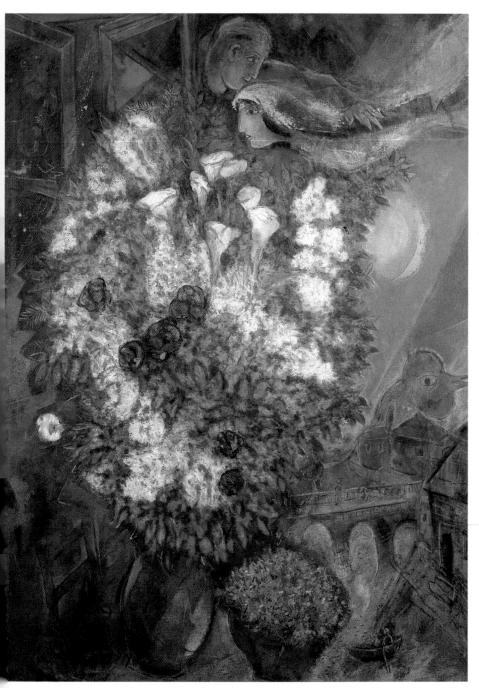

芘束上飛翔的戀人　1934～1947年　油畫畫布　130.5×97.5cm　倫敦泰特美術館藏

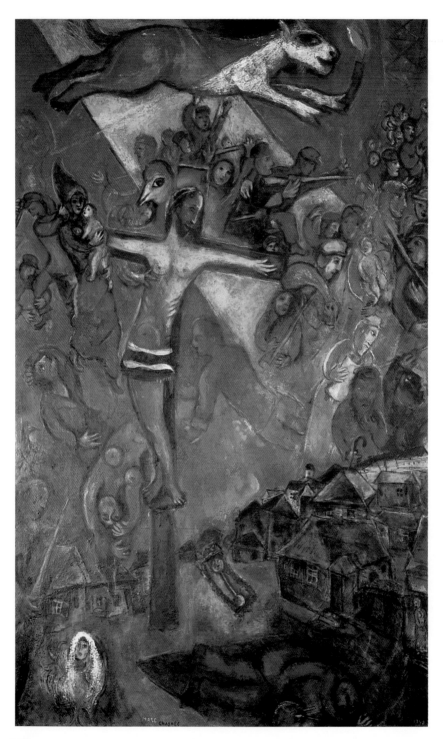

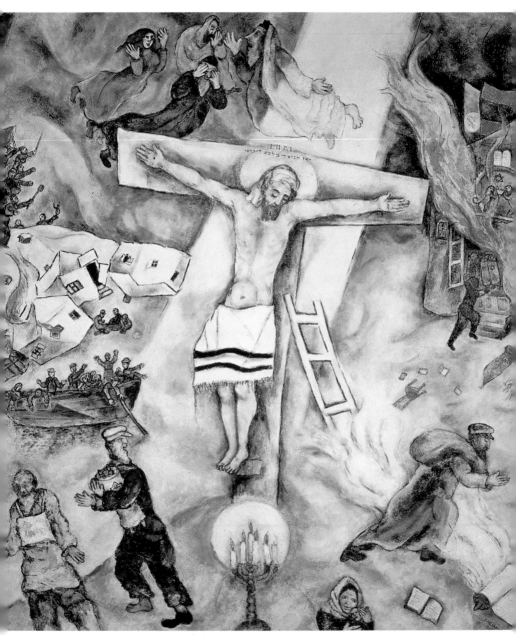

色磔刑 1938年 油畫畫布 155×139.5cm 美國芝加哥藝術協會藏

抗 1937～1948年 油畫畫布 166×104cm 汶斯聖保羅畫室藏（左頁圖）

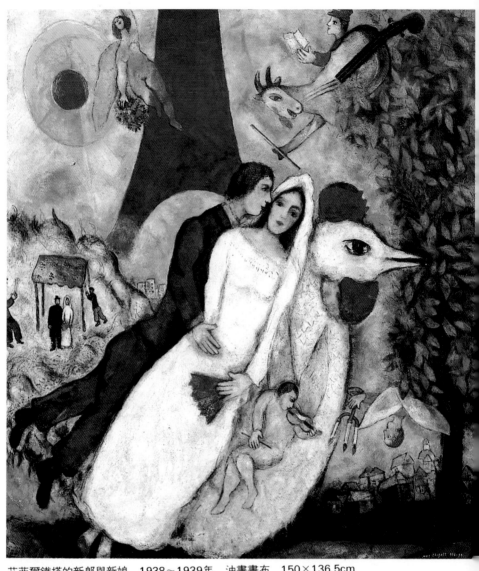

艾菲爾鐵塔的新郎與新娘　1938～1939年　油畫畫布　150×136.5cm
巴黎龐畢度國家藝術文化中心藏

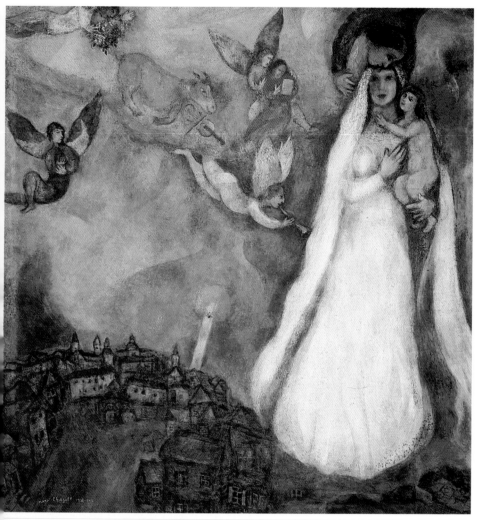

村裡的瑪麗亞　1938～1942年　油畫　102×98cm

對技巧的認知，化繪畫崇高意境於平凡之中。藝術家的先見
之明總能繁衍並轉變一切平凡的境界，梵谷的椅子、塞尚的
蘋果、勃拉克的茶壺都是我們日常熟知的。夏卡爾一再強調
愛情、溫柔、痛苦和快樂的存在，否定現代藝術中單純精神
傾向。

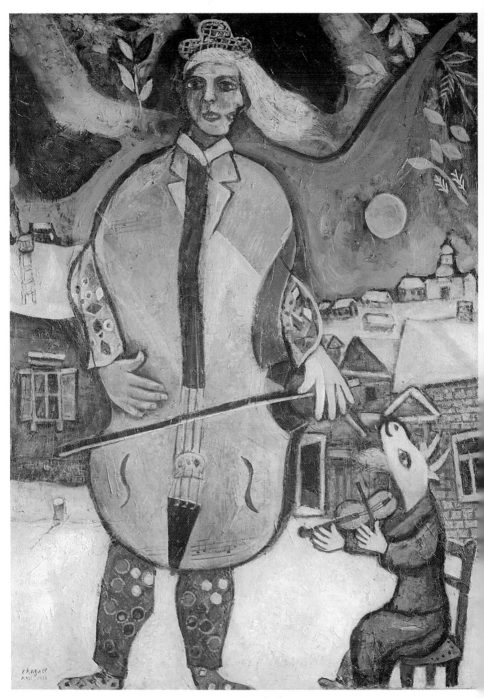

大提琴手　1939年　油畫畫布　100×73cm　私人收藏

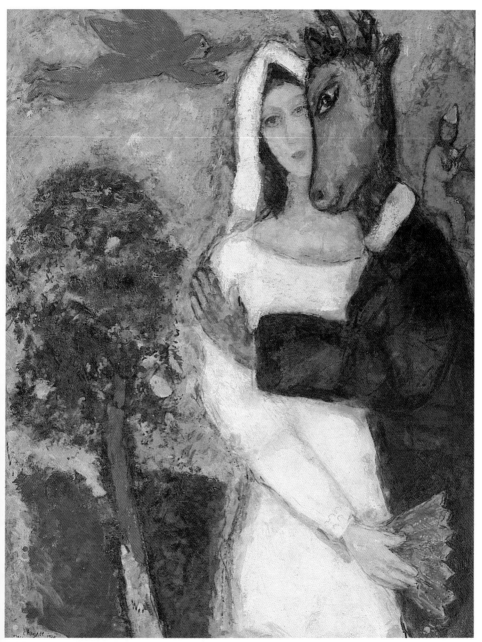

夏夜之夢　1939年　油畫畫布　117×89cm　格勒諾布爾美術館藏

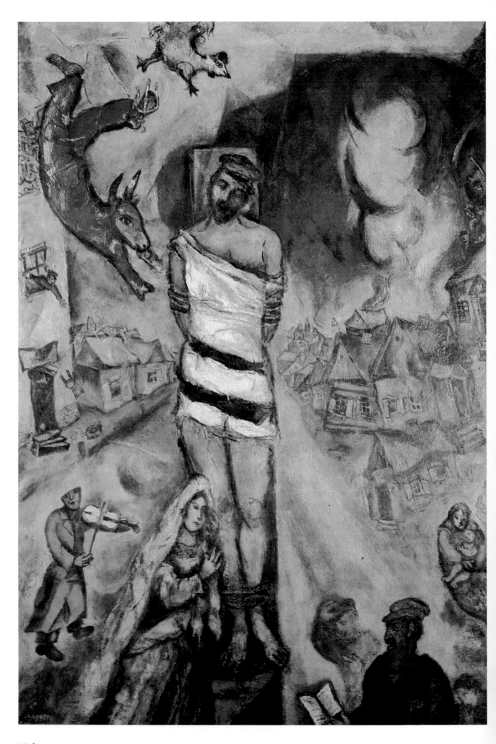

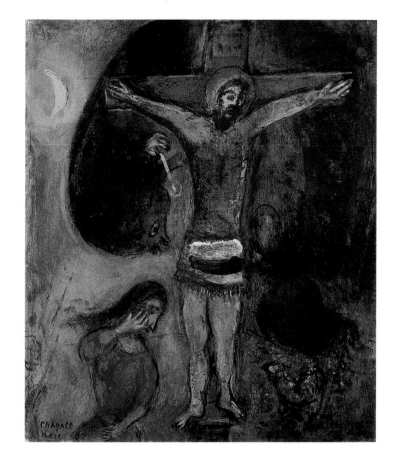

磔刑　1940年
油畫畫布
33.5×29cm
美國費城美術館藏
（右圖）

（左頁圖）
殉教者　1940年
油畫畫布
164.5×114cm
私人收藏

　　夏卡爾畫筆下的戀人，彼此親密地、保護性地緊擁在一
起，好似他們是生存在充滿敵意的外在世界裡。這種隱私強
調自我的境界，在他的畫裡，花束意味著戀人們的臥榻和關
係。

　　「愛是最堅強的啓蒙」夏卡爾說：「愛也是詩……我們
本體是愛，我們由愛組成，否則還能怎麼活呢？那就是為什
麼目前我強調五彩繽紛的愛，而不再祇是五光十色的絢麗，
五彩繽紛的愛不帶理論性的色調，它也並不是空想」。

　　夏卡爾懂得運用簡單直接的方式，安置愉悅的氣氛。透

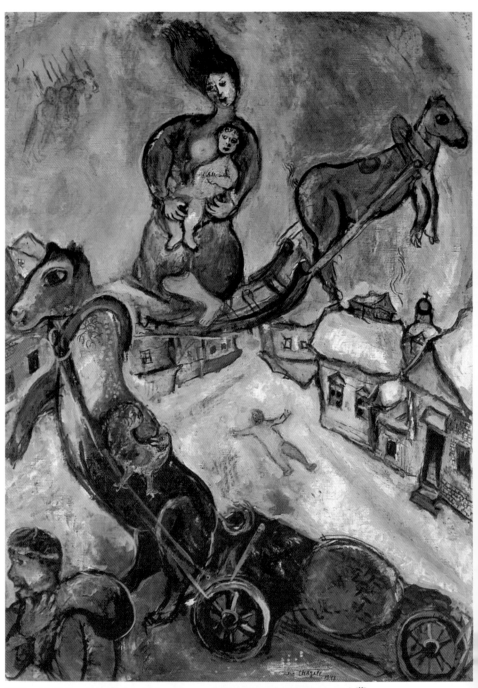

戰爭　1943年　油畫畫布　105×76cm　巴黎龐畢度國家藝術文化中心藏

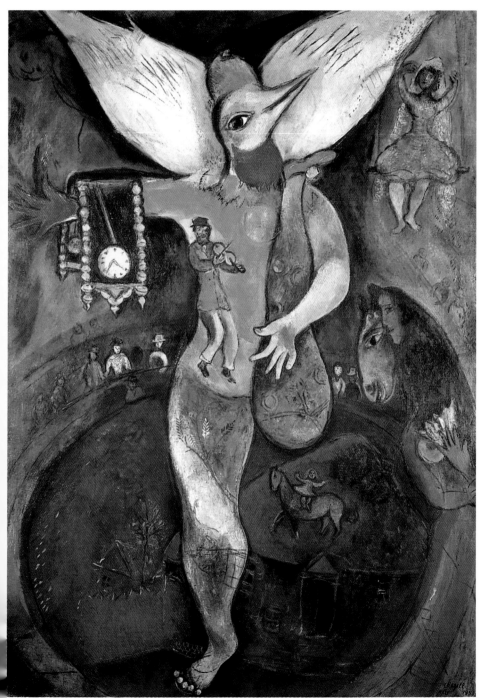

雜耍演員　1943年　油畫畫布　110×79cm　美國芝加哥藝術協會藏

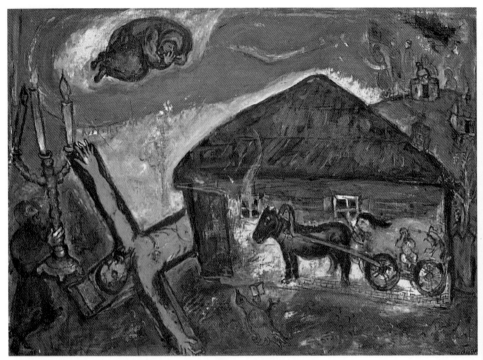

固執：縈繞　1943年　油畫畫布　77×108cm　法國私人藏

過自我認知，他知道如何取悅一般的人性。他畫中的舞姿、
絢麗的色彩、花朵、天使、有趣的動物、小提琴、星星、月
亮和天空，都是他試圖感動我們的素材，它們相互產生吸引
人的、愉悅的、詩意的、快樂的連結。我們得以自然而然地
進入他的藝術內在活力裡，面對夏卡爾的畫，我們能夠參與
也能親身體驗。

　　夏卡爾曾接觸攝影學，他那飄浮於空中的人物，不合理

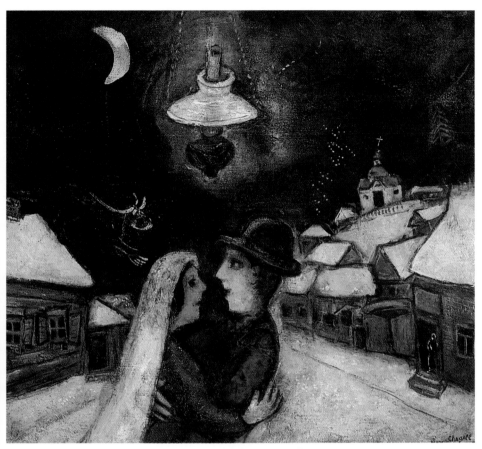

夜裡　1943年　油畫畫布　47×52.5cm　美國費城美術館藏

地並列著，可以溯源自集錦照相術以及他那充滿著詩意的幻象，或者可能由於他曾當過招牌師傅的助手之故。招牌的功用是爲了引人注目、駐足、感興趣、指路和作訊號之用。以物體直接呈現比用字眼更能快速地傳遞訊息，例如懸掛靴子於店前，遠比用靴匠的字眼來得更具傳播效果。去理解夏卡爾畫中的含意，遠比了解一首詩來得快些。我們可以很快認出一個倒置的人像，一時間卻很難看懂「丫」字的意思。

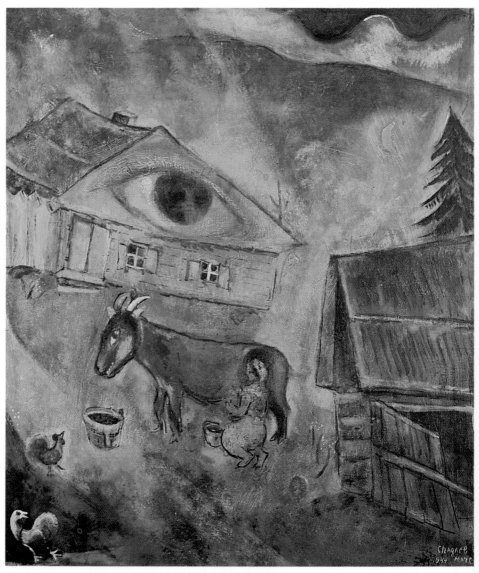

綠眼　1944年　油畫畫布　58×51cm　伊達・夏卡爾藏

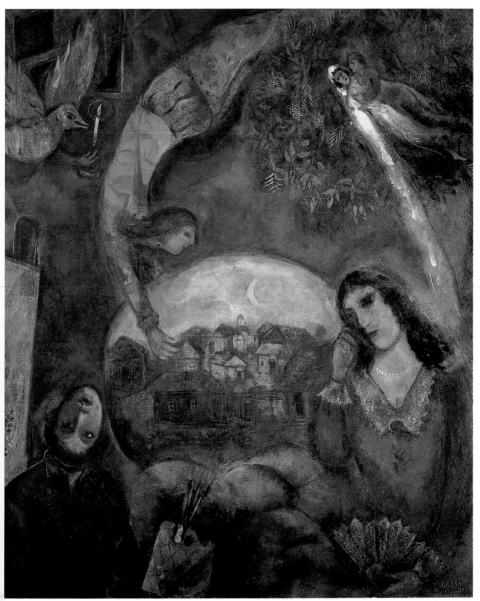

夢幻中的愛之女神　1945年　油畫畫布　131×109cm　巴黎龐畢度國家藝術文化中心藏

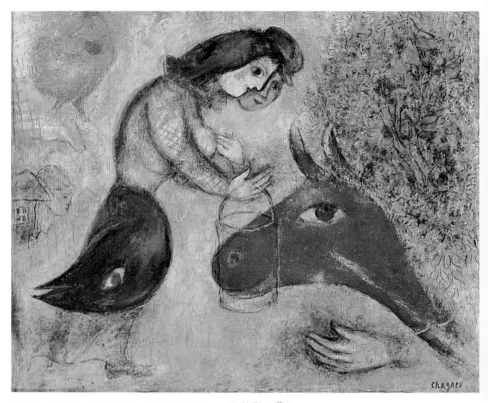

紅馬　1945年　油畫畫布　52.5×65.5cm　紐約私人藏
飛在空中的雪橇　1945年　油畫畫布　130×70cm　日本福岡市美術館藏（右頁圖）

　　無論夏卡爾使用的是何種意象，他總配以鮮豔的色調。
他的畫中有很多聖像，沒有甚麼比得上詮釋皈依所向更神聖
的。觀看他作畫時，不難了解到他的技巧是一種緩慢的強化
過程。薄薄的塗層經過畫筆、碎布、手或刀子，抹、塗、弄
平於畫布上，彼此相互作用產生了虹色，一種經由繪畫能獲
得的官能愉悅感。對夏卡爾而言，題材是很重要的，他別具
意義的表徵，如果輕率處理，將會失真，向來有的風格也就
不復存在。

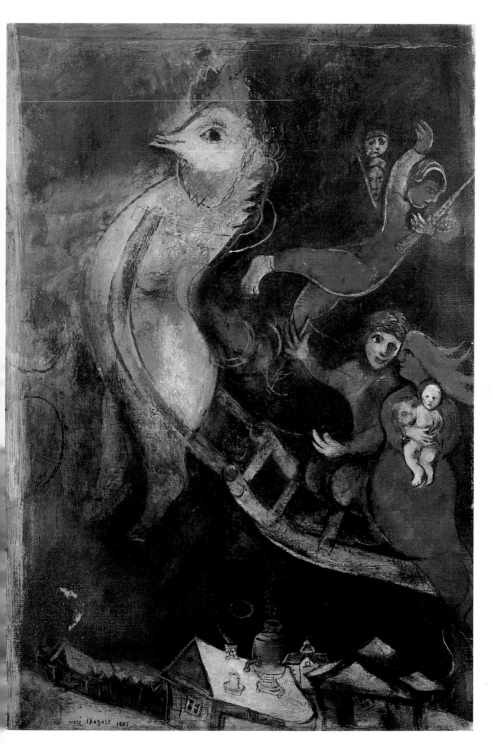

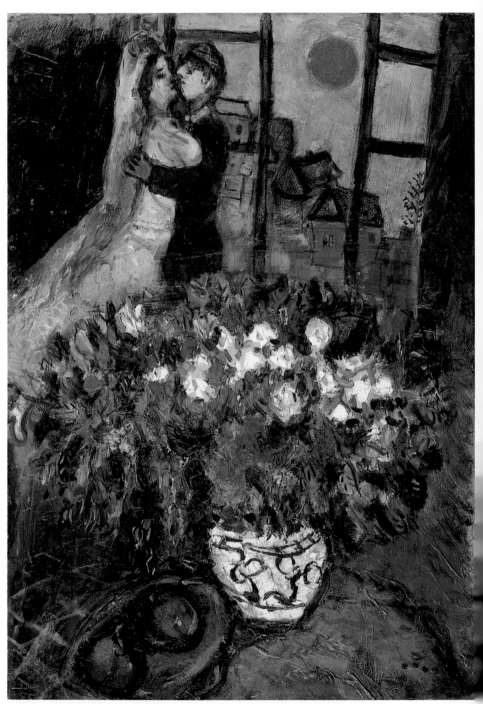

夫婦　1945～1946年　油畫畫布　65×46cm　東京私人藏

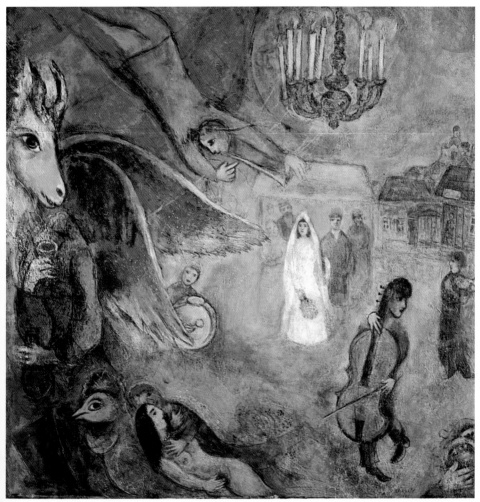

華燭　1945年　油畫畫布　123×120cm　私人收藏

　　夏卡爾說：「色彩代表一切，用對了色彩，形式也錯不了。色彩是全部，好似音樂中的變奏曲，每一樣事物都具變化性。」他畫的淡黃色樹，出現一種十分豐富、愉悅的特殊用色，所有的色調齊集於一處，頗饒富趣味。

　　像認識人一樣，夏卡爾的畫只有在與它共處，或是直接

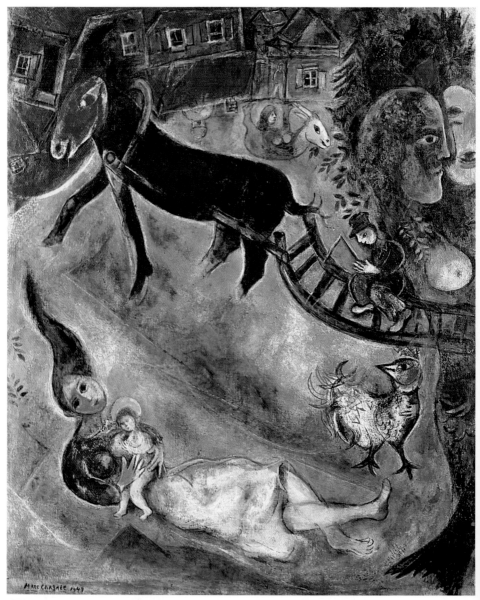

雪橇的聖母　1947年　油畫畫布　97×80cm　阿姆斯特丹市立美術館藏

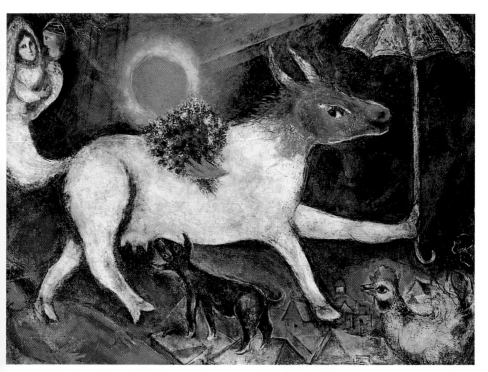

持傘的牡牛　1946年　油畫畫布　77.5×106cm　紐約李察‧塞斯勒藏

深入其境之後，才能洞悉它的複雜性。必須仔細觀察才能體
驗出畫中的所有活力。經過精密的觀察後，即使是最細微的
轉換也深具意義。我們無法長久集中注意力，視覺會很容易
疲憊，在強烈刺激後，需要一段休息來緩衝。夏卡爾比大部
分畫家懂得這種視覺上的奧祕，他每每能捕捉視覺暫留的地
方，充分利用眼光停駐的畫面。

　　這種集中於一小塊地方的畫面處理，是夏卡爾獨到的地
方，他蝕刻時在銅版上留下的細小針痕，描繪時細筆尖留下
的墨迹，以及塗色時筆觸的小小變化，都是他一貫的手法。
他的創作、修飾、做記號、手法和刻痕，都是富含深意的。

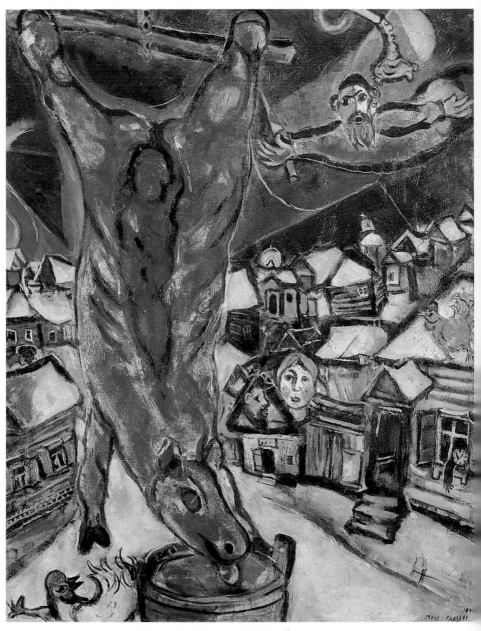

剖皮的牛　1947年　油畫畫布　101×81cm　巴黎私人藏

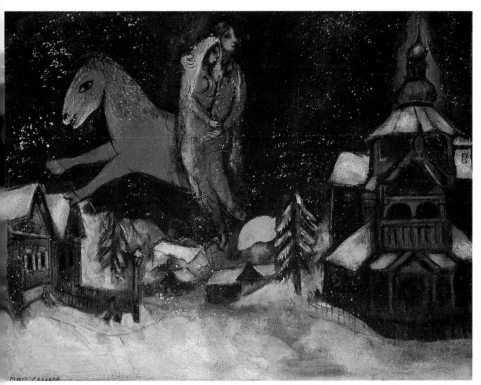

維台普斯克多之夜　1947年　油畫畫布　59×45cm　東京私人藏

　　我們離開工作室，回到了起居室內。它好比一座夏卡爾博物館，每一個房間的牆上，掛滿他早期的稀世之作，它們被奇蹟似的自俄國搶救出來，這些作品與他的年輕時代息息相關，也可說是他的藝術源流。如果記憶褪色了，或是創作強度減弱了，他只要看看自己的早年之作，就可以重獲他的情感活力。

　　這位四海為家的藝術大師，於一九一○年離開俄國，前往法國，再轉往德國，而後再回到俄國。爾後又再去了德國，並再往法國，由法國去美國，最後他又回到了法國。這位脫離原有國籍的人，必須時時帶著鼓舞之情雲遊各地。

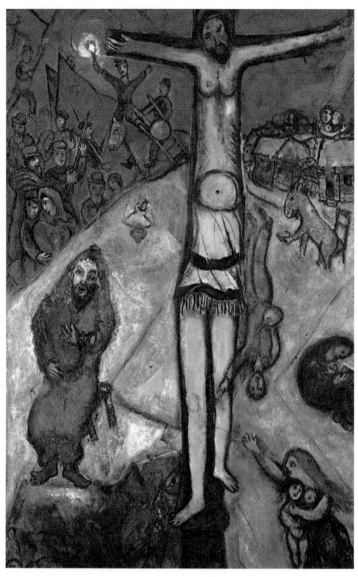

耶穌的復活　1948年
油畫畫布
64.8×50.2cm
私人收藏

　　終其一生，夏卡爾的藝術少有改變。他的主題固定，用色、筆法、蝕刻技巧、表達方法都相當一貫性，看起來好似他只有一種作畫的手法。

　　「色彩溶於血液裡，我認為血液是一種大自然透過你父母給你的一個化學包裹，我不視血液為純粹的肉體附屬物。

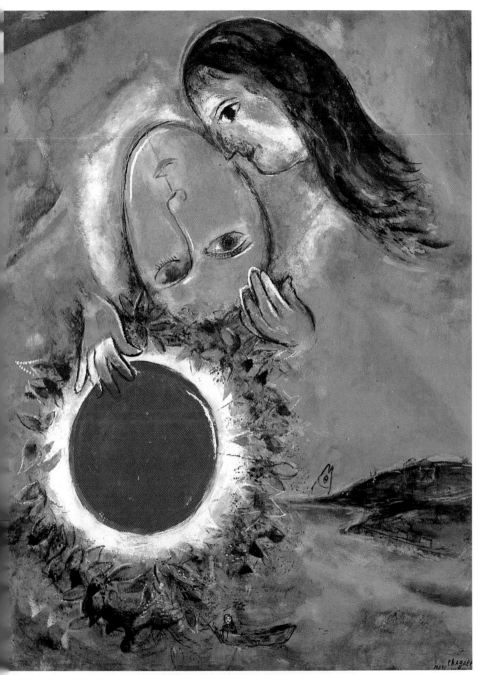

聖約翰的太陽　1949年　水彩畫畫紙　76×55cm　巴塞爾私人藏

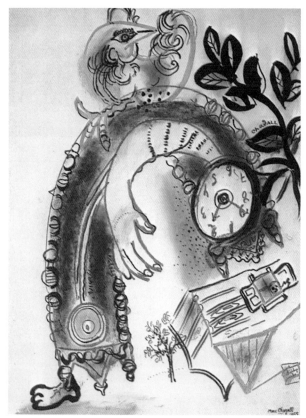

被風吹彎的時鐘　1955年　水彩畫紙上作品　65×50cm

色彩是一種命定問題，既不可避免也無法徹底解釋，與它息
息相關的是人類的誕生以及他周圍的大氣，而不是文化和環
境因素。每一位藝術家都有屬於他個人的命定色調，溶合在
他的血液成分中。在特定事件、時機以及社會情境中，如果
它能與周圍情境類化，就足以影響到他的命定色調而產生出
一種特定的詮釋。一些悲劇或是人倫的歡樂會爲命定色調增
添些許色彩。終其一生，隨著住所的更換和年歲的增加，都
可能爲命定色調增加不同程度的光彩，而它的本質卻是永不
改變的」。

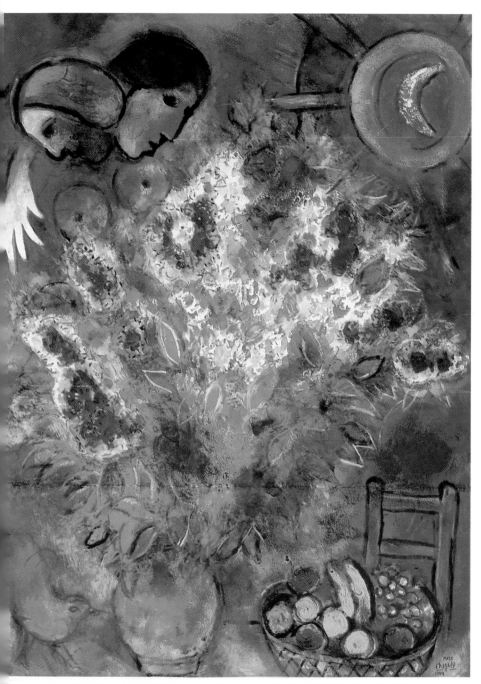

靜物——花　1949年　水粉畫畫紙　78.5×57.5cm　德國伍帕塔范得黑特美術館藏

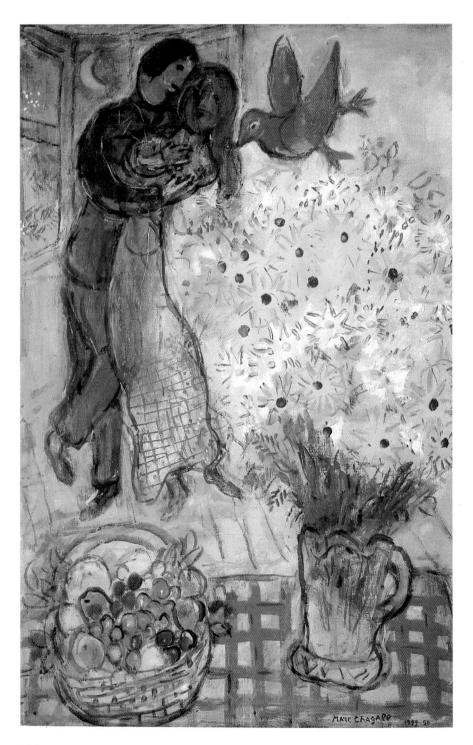

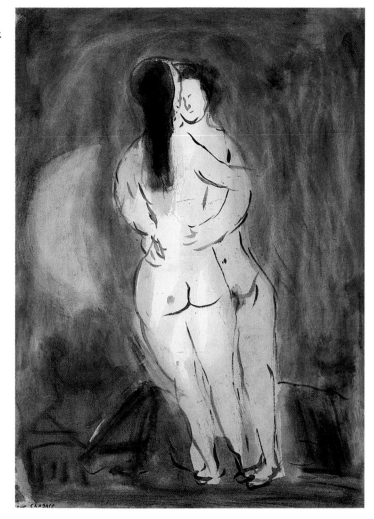

稍後，夏卡爾説：「詩是人生，是一種精神的狀態，我們不談那些沒有詩意本質的人。上帝把詩意經由父母賦予你，但它並不是極限，它更有待你去拓展。詩意最初好比在你口袋中的鑽石，你發現它沾染了一絲絲灰塵，就要使它恢復光澤，它髒了就要立刻清洗它，就像每個小孩出生時要洗澡一樣。這個鑽石，也就是我所説的詩意，可以是化學的或

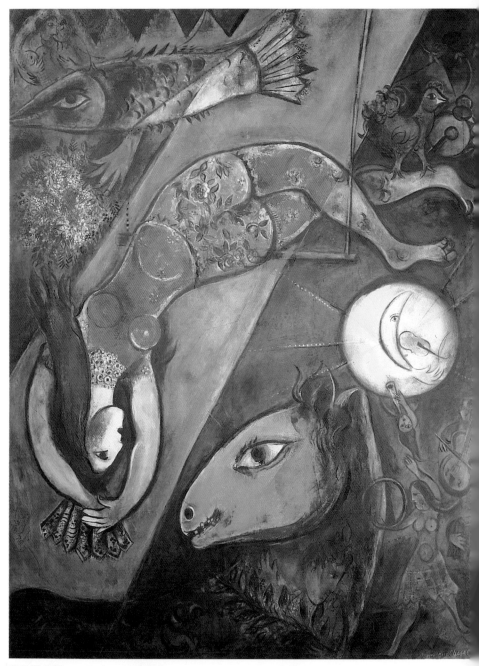

藍色馬戲團　1950年　油畫畫布　232×175cm　私人收藏
大衛王　1950～1951年　油畫畫布　197×133cm　汶斯聖保羅畫室藏（右頁圖）

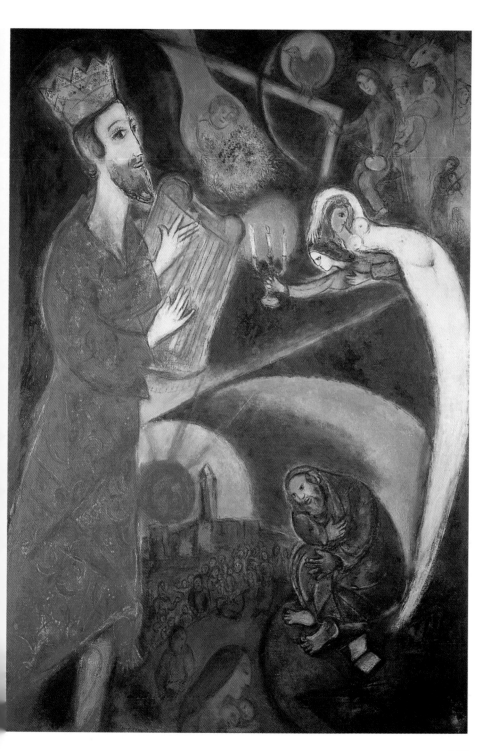

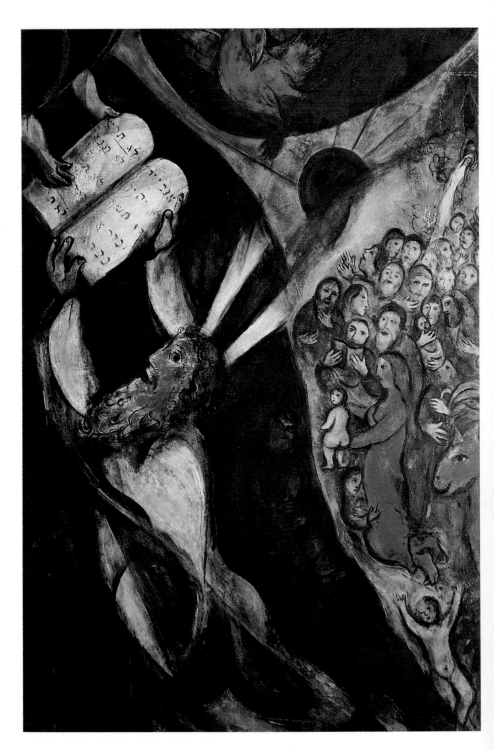

舞 1950～1952年
不透明水彩畫
64.8×50.2cm
私人收藏
（右圖）

（左頁圖）
摩西接受律法板
1950～1952年
油畫畫布
194×130cm
私人收藏

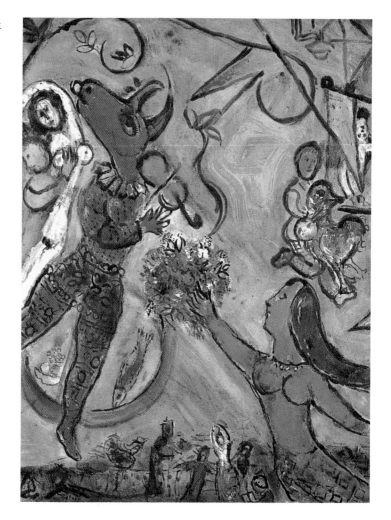

塑膠成分的，如果你是莫札特，那它就是音樂性的，如果你
是莎士比亞，那它就非常詩性的」。

夏卡爾於一八八七年出生於俄國的維台普斯克，當時俄
國沒有高度文明，維台普斯克也只是一個以農業爲主的小
城。

即使是當時傑出的俄國作家、音樂家和畫家，他們的文
層次比中世紀文明高不了太多。試想，華格納、塞尚、布

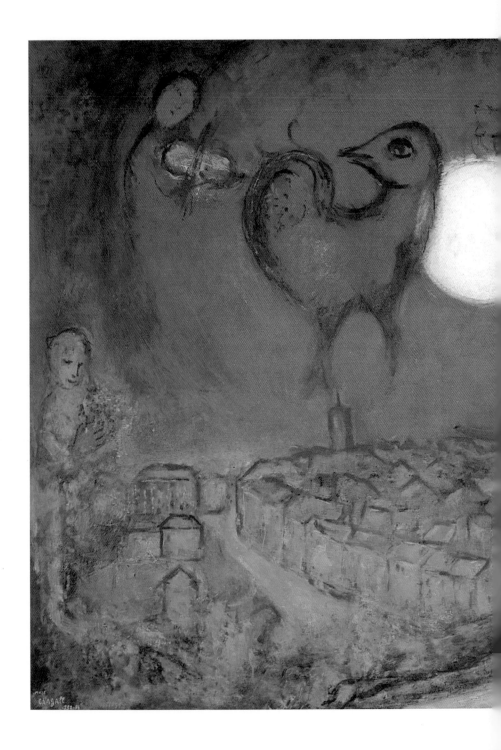

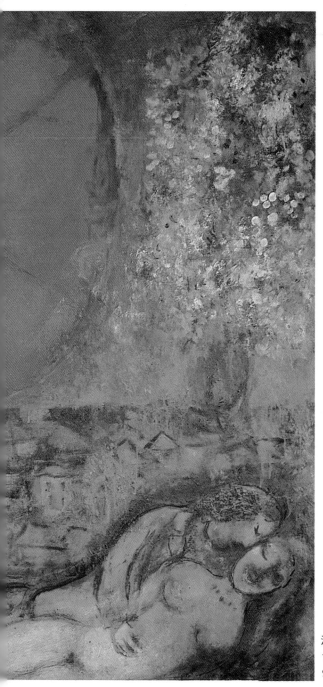

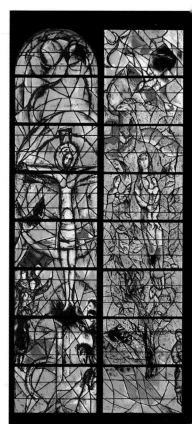

法朗敏斯特教堂彩色玻璃畫
1970年
瑞士蘇黎世法朗敏斯特教堂

汶斯之夜
1952～1956年　油畫畫布
97×130cm　蘇黎世私人藏

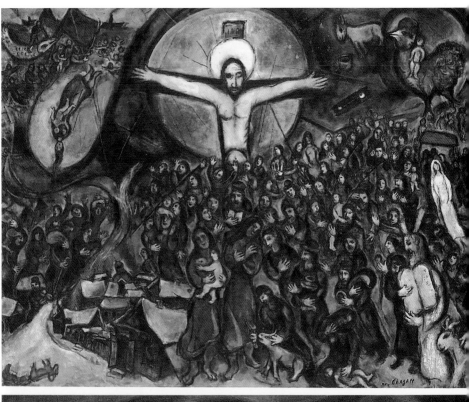

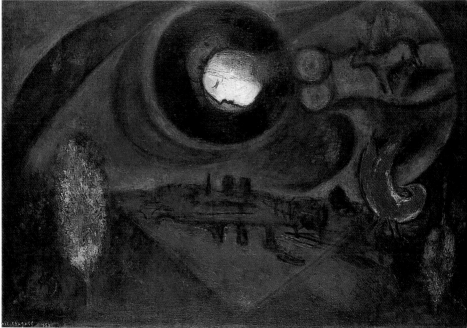

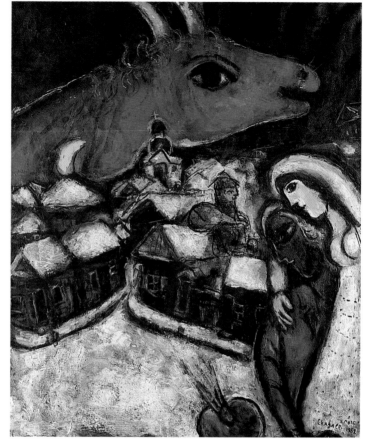

綠夜　1952年
油畫畫布　76×60cm
伊達‧夏卡爾藏
（右圖）

逃離　1952～1966年
油畫畫布
130×162.3cm
巴黎龐畢度國家藝術
文化中心藏
（左頁上圖）

（左頁下圖）
河岸　1953年
油畫畫布　65×95cm
伊達‧夏卡爾藏

魯斯特如果早生幾世紀，他們的藝術又會是何等光景。有關
俄國崇尚自然的表現手法，直到作曲家史特拉汶斯基在巴黎
展露才華時才被肯定。

　　夏卡爾一生都保有他那童稚的原始夢幻。他沈浸於天真
無邪的早年歲月，尋找著他那俄國猶太人的原始世界。敏銳
的童稚心靈和想像力，經由宗教劇、聖潔的儀式、聖經的啓
示和俄式的奇妙意識，決定了他的人生發展。

　　純真藝術、民俗藝術和兒童藝術都足以表達對超自然現
象的神往。我們需要虛構和夢幻。戲劇是虛構的，藝術是虛

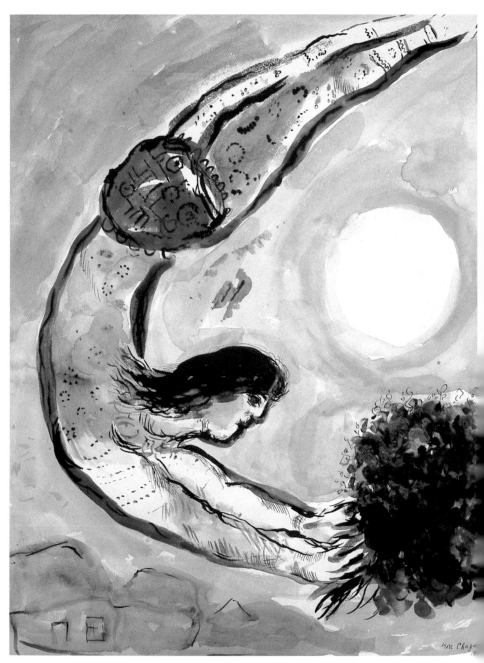

獻給祖國　1953年　水彩畫畫紙　61×48.5cm　莫斯科普希金美術館藏

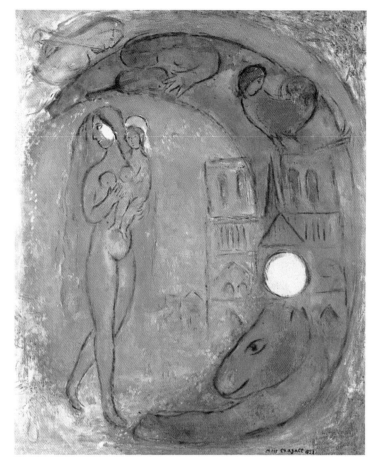

教堂前的聖母瑪麗亞
1953～1954年
油畫畫布
111.8×87.6cm
私人收藏

構的，戲劇的意義和傳奇性都是藝術的構成要素。夏卡爾曾
爲多齣戲劇和芭蕾舞劇設計布景，他爲史特拉汶斯基的舞劇
「火鳥」設計服裝和舞臺布置，將繪畫帶入一個三度空間的
世界。

　　在我到汶斯走訪夏卡爾以後，又在巴黎他女兒的家裡會
晤了他。他告訴我他仍然在做詮釋聖經的歷史性工作，那是
一九二三年時佛拉爾要求他做的。

　　這些聖經插畫作品，是當代極富創作性的代表作，一九
五六年印行以來，使得夏卡爾擠身於偉大的蝕刻專家之林。

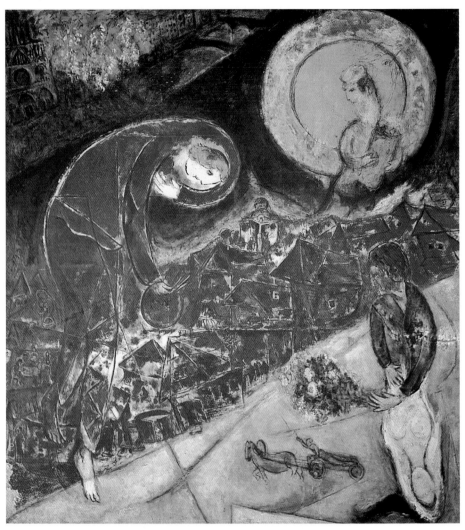

紅屋頂　1953～1954年　油畫畫紙　230×213cm　汶斯聖保羅畫室藏
塞納河岸　1953～1954年　油畫畫布　78.7×68cm　汶斯聖保羅畫室藏（右頁圖）

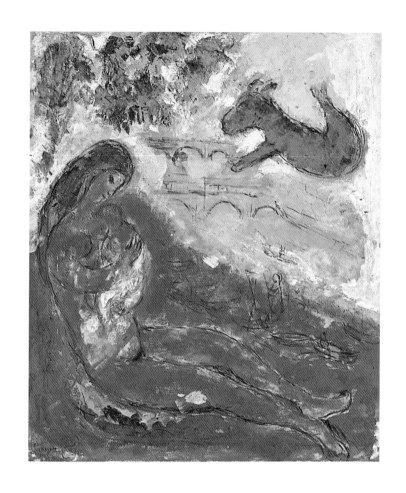

他一共製作了三百塊以上的銅版畫。一位細心的技工在德國佔領期間，將這些作品奇蹟式的保留下來。夏卡爾在六十九歲時終於完成了三十多年前開始的這項重任。三十多年來他終日與聖經為伍。他好比一棵樹，而那些未公諸於世的作品好似地下看不見的樹根，至於樹葉、果實和枝芽，就是那些後來舉世聞名色彩絢麗的傑作。

由於他的特殊背景，夏卡爾能夠很感性也很理性地去探究聖經。他的摩西造型不似米蓋朗基羅般的像個義大利老紳士，也不似布雷克的希臘雕像，而是以他一位親密的猶太主教為藍本。在他多年浪跡天涯以後，夏卡爾決定在汶斯定居

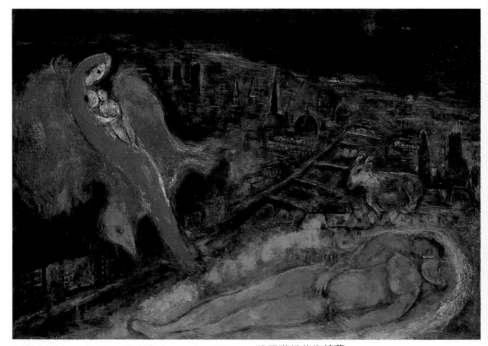

塞納河的橋　1954年　油畫畫布　112×163cm　德國漢堡美術館藏
橫斷紅海　1954～1955年　油畫畫布　216×146cm　汶斯聖保羅畫室藏（右頁圖）

下來。他以童稚心靈閱讀聖經所見到的境界，正符合他建在地中海小島上的寓所上所能見到的景觀。夏卡爾的本質是很富地中海色彩的，他曾到以色列、義大利、希臘，而每一次都帶回珍貴的圖畫和備忘錄，用以肯定、重現他記憶深處裡的種種幻像。

我們離開伊達的家後，開車前往雕刻師的工作室，在沿路上夏卡爾繼續說道：「看那光，那巴黎之光，康涅狄克州的石頭正可以生動地描繪出巴黎之光。每一個國度都有代表性的色彩，那是很難以說明的」。

雕刻師的工作室，是在遠離塵囂的街上一間兩層樓的小屋。室內的牆上擺滿了那兒製造出來的作品，巴黎藝術之

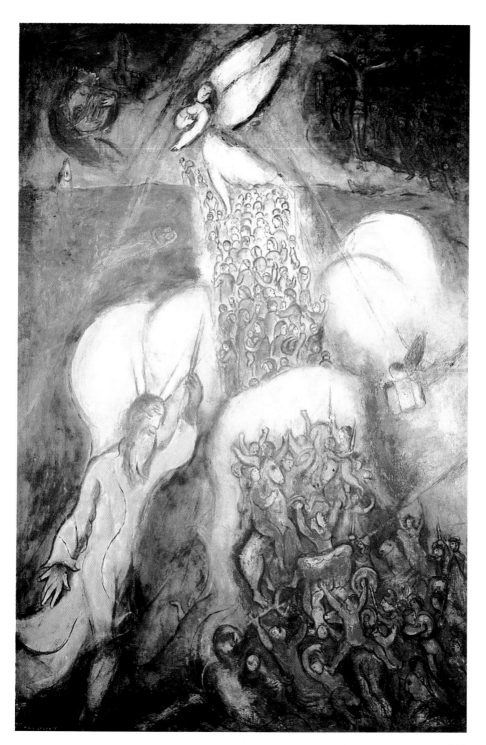

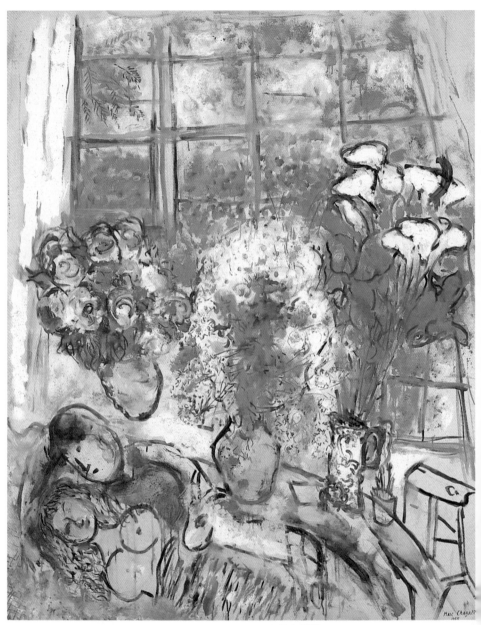

白窗　1955年　油畫畫布　150×120cm　瑞士巴塞爾美術館藏

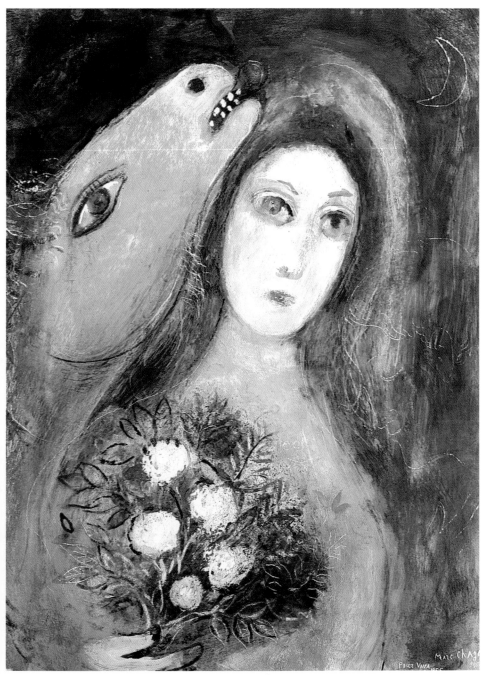

給娃娃　1955年　水彩畫畫紙　64×48cm　私人收藏

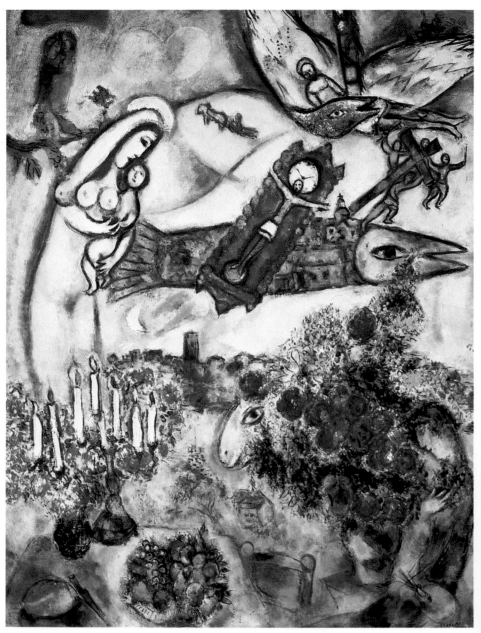

汶斯的幻想　1955～1957年　油畫畫布　161×131cm　私人收藏

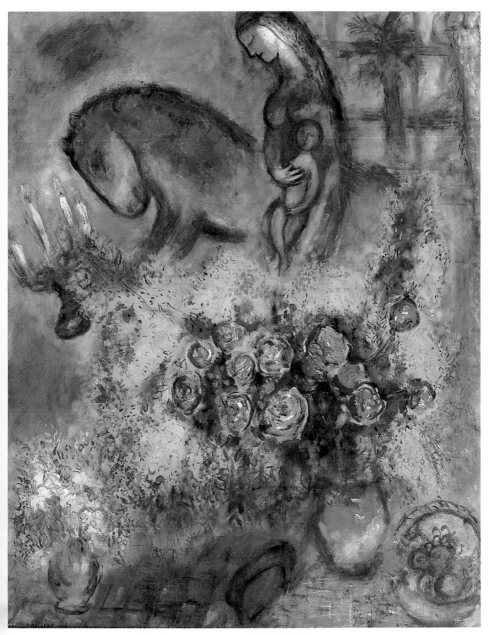

玫瑰與燭台　1956年　油畫畫布　145×113cm　紐約夏普藏

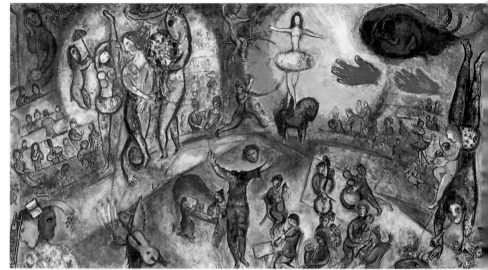

大馬戲團表演　1956年　油畫畫布　169.5×310cm　史納特美術館藏

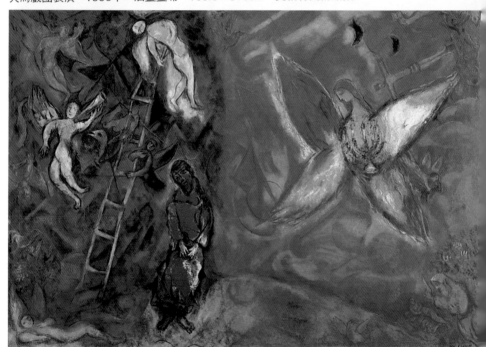

雅各之夢　1958～1960年　油畫畫布　195×278cm　尼斯國立夏卡爾聖經訊息美術館藏

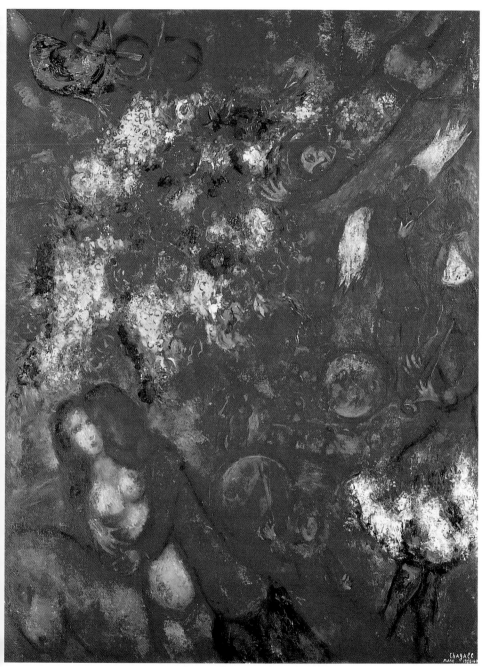

紅色馬戲團　1956~1960年　油畫畫布　130×97cm　私人收藏

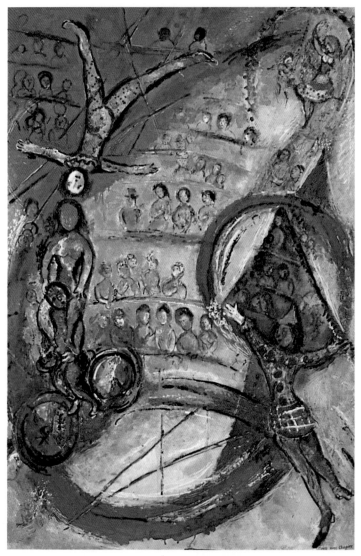

豐，姑且不論品質的高下，一般而論件件都堪稱藝術的滋潤
劑。

　　唯有在巴黎，人們仍然可以發現一些雕刻師的手藝，足
以與藝術大師相抗衡。巴黎所以深深吸引藝術家的地方，其
中一個原因在於有時當他們創作時，需要純熟的手工相助，

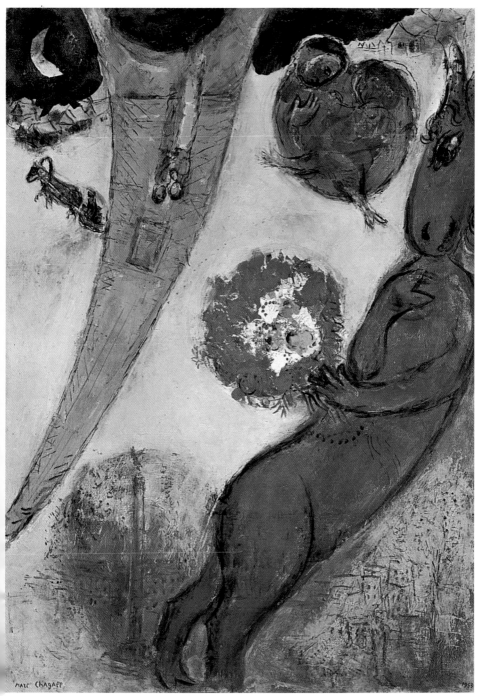

有驢馬的艾菲爾鐵塔　1958年　油畫畫布　100×75cm　巴黎私人藏

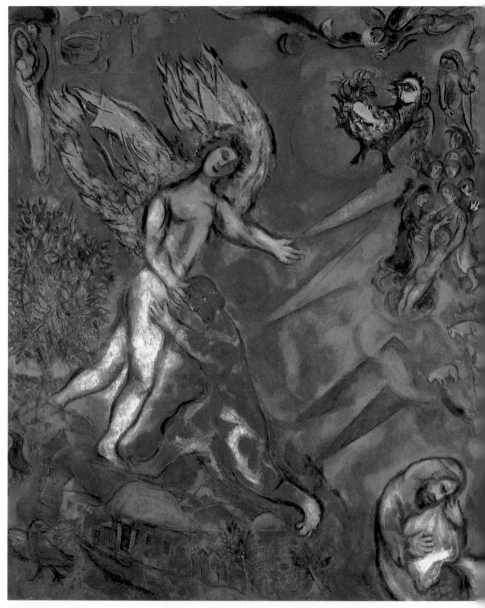

雅各與天使之鬪　1961年　油畫畫布　249×205cm　尼斯國立夏卡爾聖經訊息美術館藏
街上空中的紅牡牛　1960年　油畫畫布　64.7×81cm　東京私人藏（右頁圖）

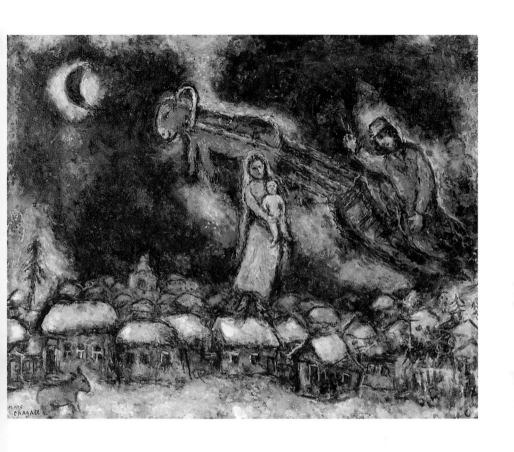

　　另一方面畫家、雕刻家、蝕刻家、設計家也能自藝術大師得到適當的輔助。

　　我們上樓來到一間小房間，屋內有一扇窗可俯看陽光普照的花園，小桌上鋪了白色的薄紗。夏卡爾脫下他的背心，只穿著一件襯衫，他被平放於桌上的銅版所吸引，他拿起一個圖樣，指出：「每一個部分都要一樣黑，黑白是一種色調，如果你不由黑白照片中認清色彩，它就會黯然失色。在林布蘭特、戈耶、杜米埃畫中，可看到黑白用色佔了很大比例，馬諦斯也十分善用黑白色系」。

　　為了看出不易見的刮痕，他戴上眼鏡，很快地他又摘了下來，就像上次在汶斯工作室一樣。尚保有全盤的恆定理念

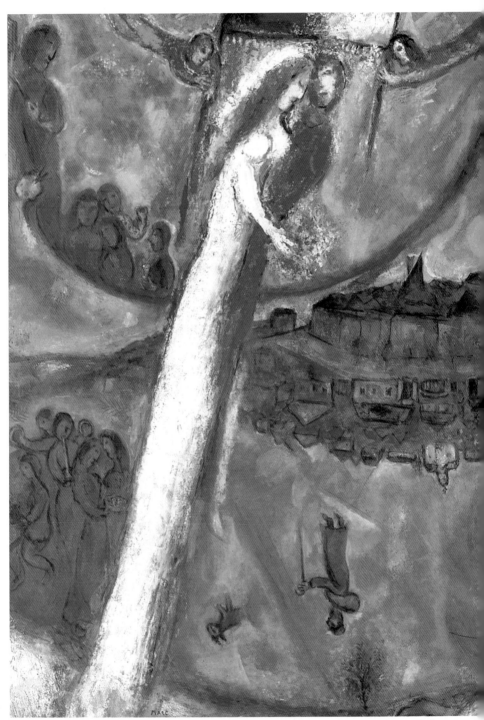

雅歌Ⅲ　1960～1966年　油畫畫布　149×210cm　尼斯國立夏卡爾聖經訊息美術館藏

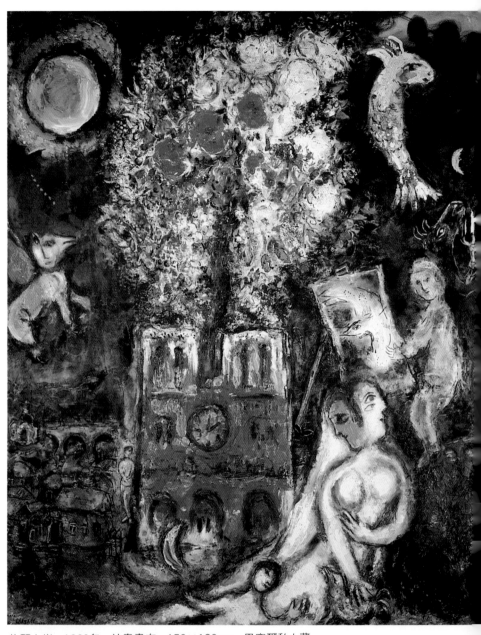

約瑟之樹　1960年　油畫畫布　150×120cm　巴塞爾私人藏
巴黎歌劇院（有2158個座位）天井畫（右頁圖）

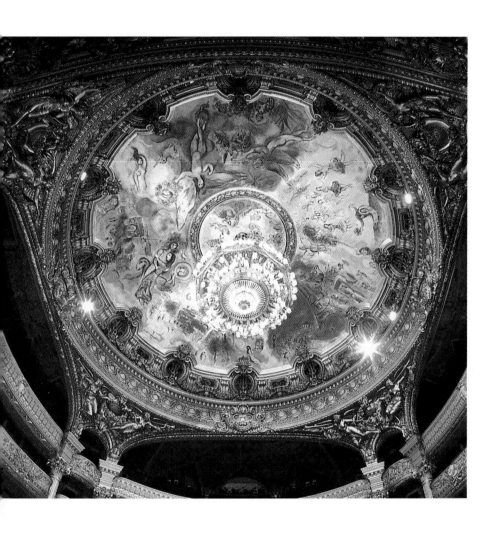

時，感官和心態都要學習集中在微細的定點上。這種心智訓
練是藝術的一種極大考驗，沈悶的檢查和平衡系統時，無形
中減慢了創作時的激烈思緒。

在他的大作完成以後，一位真正的夏卡爾也就跟著出
現。這個具有宗教涵養的畫家，承襲了荷蘭畫家林布蘭特的
傳統。當夏卡爾完工後，他解釋他的理念說道：「它值得謳
歌，值得被吶喊，它是聖經」。

夏卡爾的天賦全在於想像與表現於畫布的能力，或者是

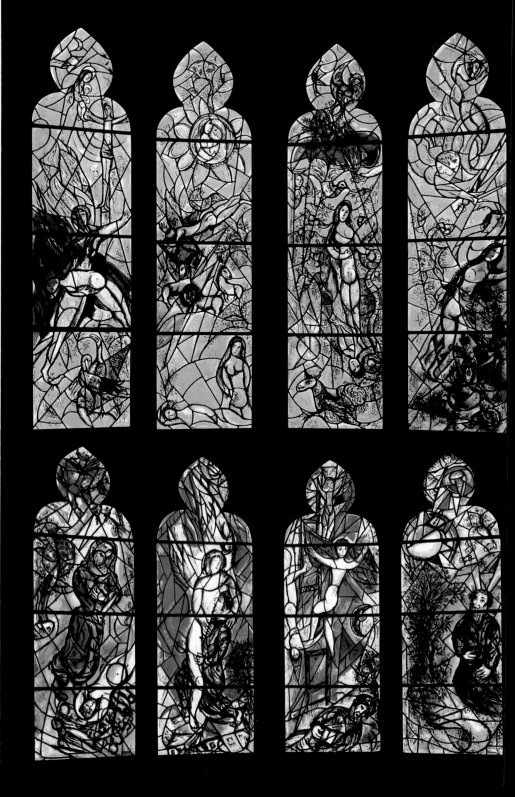

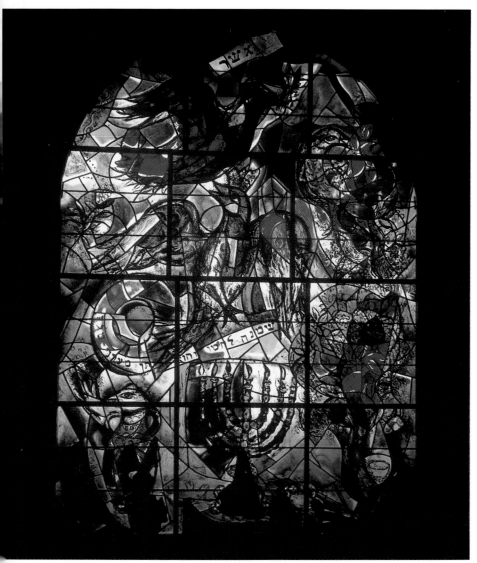

以色列的十二部族（創世紀）　1960～1961年　彩色玻璃畫　338×251cm
耶路撒冷哈達薩醫學中心藏

（左頁上四圖）
每斯敎堂彩色玻璃畫北側翼廊，東面窗四扇　㊀人類創造　㊁夏娃創造　㊂夏娃與蛇
㊃亞當與夏娃　1963年　335×90cm
（左頁下四圖）
每斯敎堂彩色玻璃畫，四扇窗　㊀亞伯拉罕的犧牲　㊁雅各與天使　㊂雅各的夢　㊃摩西
962年　362×92cm

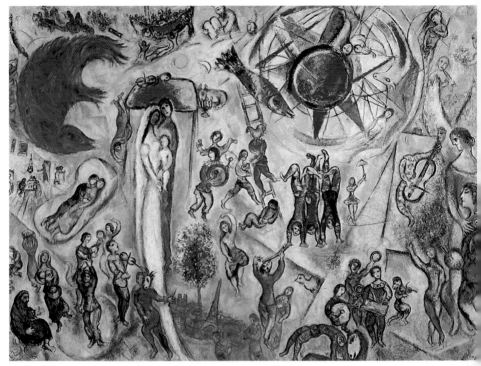

我的生涯　1964年　油畫畫布　296×406cm　汶斯聖保羅畫室藏

其他的媒介如夢幻的要旨，心靈上無形的海市蜃樓。由於他深知人們對色彩特別寄予厚望，觀察它們我們得先了解，夏卡爾畫中的色彩是為了吸引人的注意力。心理學家進行視覺測驗時，深知驚奇影像的魅力，正常的意象總會被不期然的意象所懾服。

他也深知好奇心的威力、自省的樂趣，以及自我肯定的修正價值。藍髮的女人不是寫實的描繪，卻是這位大師安排的一種視覺陷阱。當我們的興趣集中在畫面上，心智正忙著做剖析、調整、修正之時，我們也同時身入其境地在體驗著。

夏卡爾作畫只遵循他個人的情感原則，他解釋說：「表現實物對我而言有如夢魘，我常會推翻既有的目標。倒置的

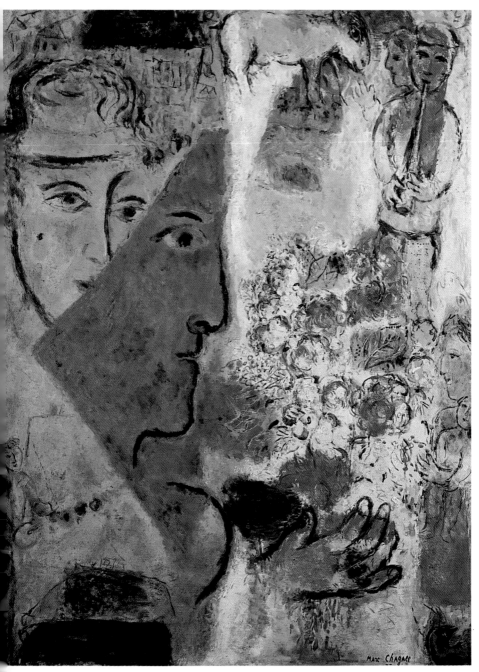

誼臉　1967年　油畫畫布　130×96cm　巴黎私人藏

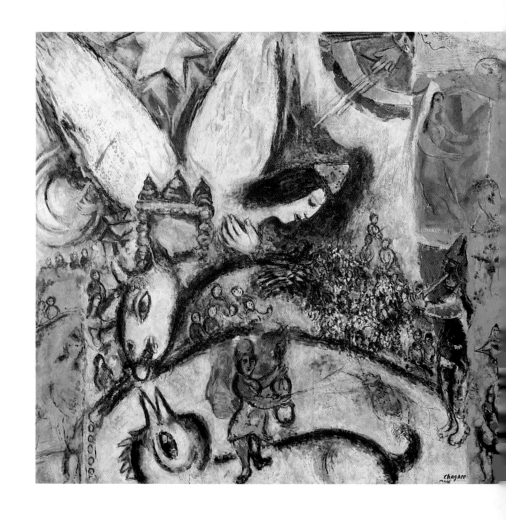

　　椅子或桌子給我寧靜和滿足的感覺，倒立的人會帶給我樂趣……。我不能全盤破壞，只好試著去改變成規，所以好比我會把頭切下放到不可思議的地方，我之所以不計一切推翻前例，爲的是找尋另一真實的層面」。

　　而夏卡爾的心態與拘束不安成了對比。爲了與合乎邏輯相對，他建立了對等性的不合邏輯。合乎邏輯的意義是一種循序漸進的過程，它是一種思想的連續性表達，換言之，不合邏輯是不連貫的，是一種止息，一種中斷。

　　由現實超脫而出的創作性直覺，是一種屬於未知數的信

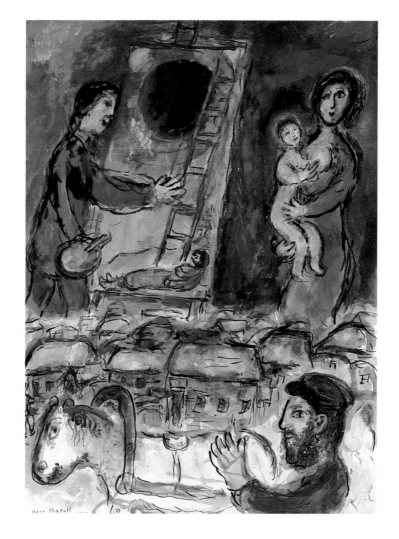

藝術家　1972年
水彩畫畫紙
69.2×50.7cm
莫斯科特列查柯夫
美術館藏
（右圖）

（左頁圖）
大馬戲團　1968年
油畫畫布
170×160cm
丑約皮耶
馬諦斯畫廊藏

念。詩人、藝術家引導我們超脫，也唯有當我們完全信賴他
們，才能實際體驗他們的幻境。我們有時也該與理性背道而
馳，最偉大的拓展者要屬詩人，他們總能將信念寄託於未可
見的實體。他們很有自信，而我們面對藝術所帶來對理性的
衝擊，也該要有信心。我們要相信藝術家的誠摯，爲了能充
分體驗，我們要能全然地自我解放，不要心存懷疑地排斥、
破壞詩情世界中的各種幻像，藝術奇蹟要根植於疑慮的徹底
去除。

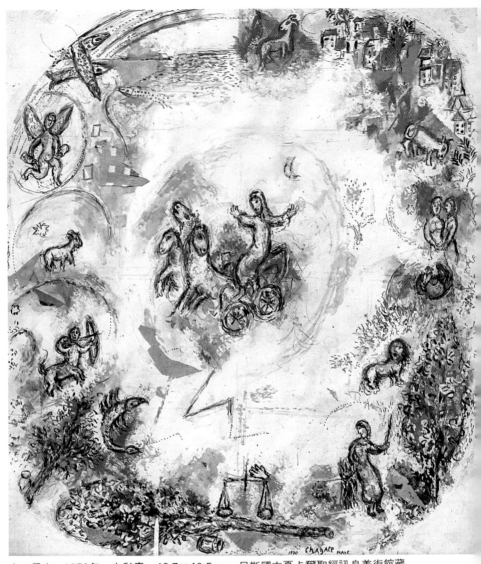

十二星座　1970年　水彩畫　42.7×40.5cm　尼斯國立夏卡爾聖經訊息美術館藏
合奏　1974～1975年　油畫畫布　130×89cm　東京國立近代美術館藏（右頁圖）

　　夏卡爾藝術的神奇之力，在於能與所有阻撓靈感超脫與
壓制人類奮發的各種勢力相抗衡。他畫中的高聳、漂浮、奔
跑、跳躍等意象，都是解脫的象徵。

　　夏卡爾深奧的詩情，蘊含於他生動的理念中，對他而言

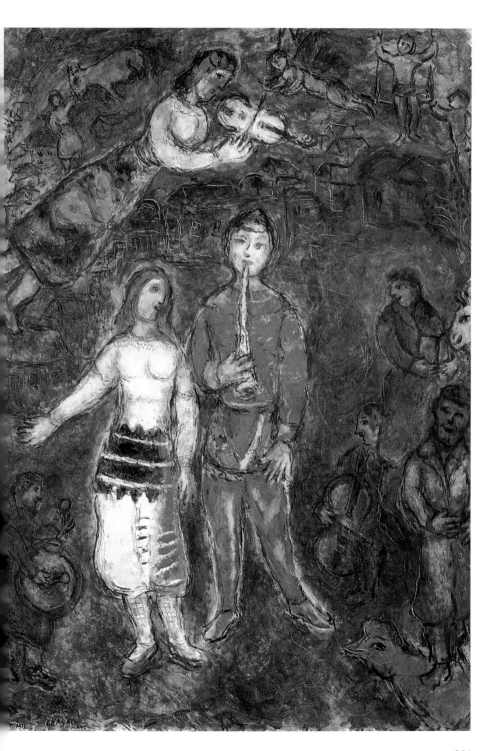

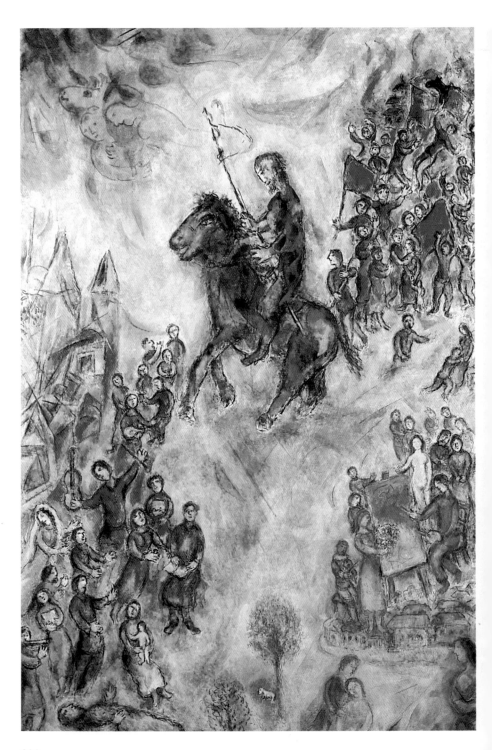

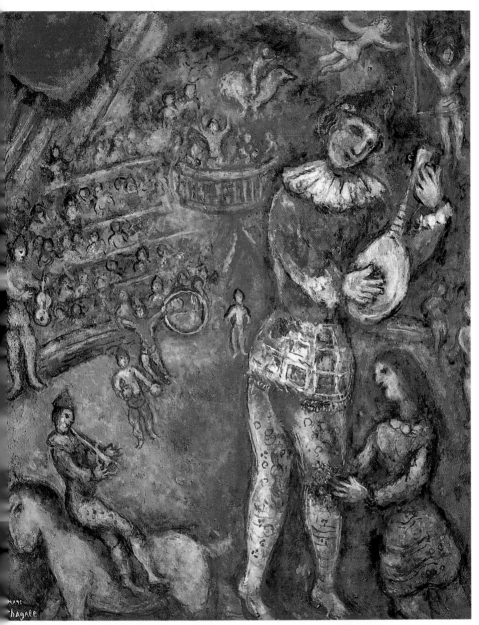

曼陀林的小丑　1975～1976年　油畫畫布　81×65cm　汶斯聖保羅畫室藏

唐吉訶德　1974年　油畫畫布　196×130cm　伊達・夏卡爾藏（左頁圖）

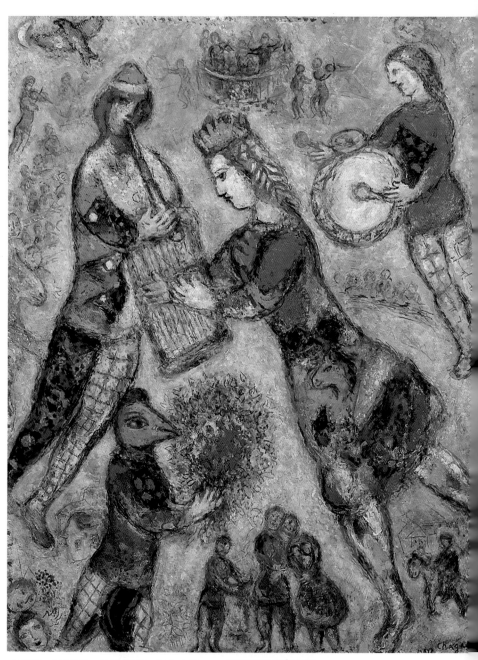

女樂師　1978年　油畫畫布　116×89cm　巴黎麥克特畫廊藏

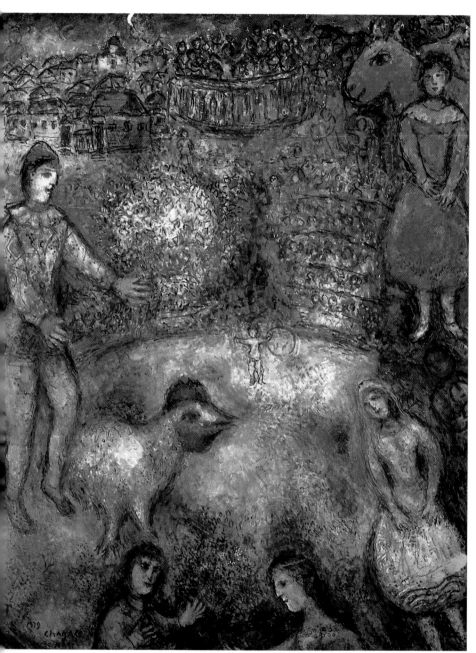

馬戲團的節目　1979年　油畫畫布　116×89cm　私人收藏

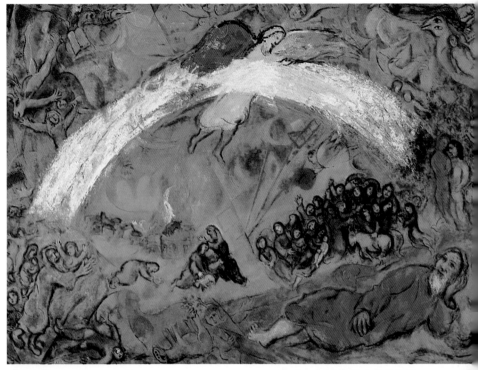

挪亞與虹　1979年　油畫畫布　205×292.5cm　尼斯國立夏卡爾聖經訊息美術館藏

運行意象即是生命意象。運行中有所謂隔代遺傳的童稚欲
望，人心要再度體驗歡樂。夏卡爾追尋的，不再只是幾世紀
以來藝術主要對象的靜態形式和美感，他的目標是要表達生
命理想的追尋。由於人是理想主義的支持者，會不斷努力的
超越現狀，當他力爭上游的過程中，他需要愛、信念與宗
教。夏卡爾在他那夢幻藝術裡，表現了人們為理想奮鬥的實
證。藝術家輕敲人性中持久不衰的記憶層面，擺脫人類在漫
長生涯中被遺忘的喜悅意象。當一位藝術家試圖把這些記憶
表現出來，人們可以由他的崇高理想中加以評斷成果。缺乏

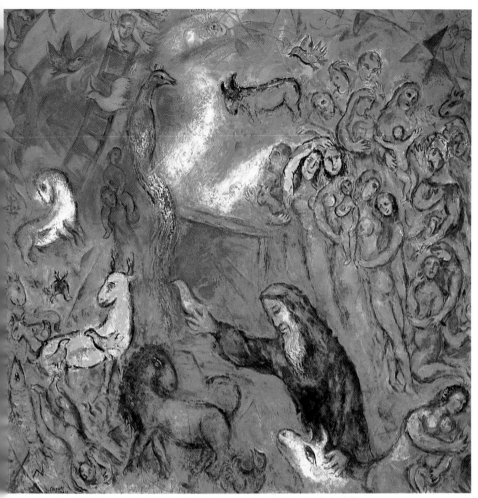

那亞方舟　油畫畫布　236×234cm　尼斯國立夏卡爾聖經訊息美術館藏

藝術和藝術家的創作，人們就無法找出他的理想主義之所
在。藝術能表達理想，因而所有人在心態、精神和意志上，
要懂得去感覺、理解、洞悉那些瞬間即逝的創作力。「上帝
是無所不見的，一個人能創作又能觀摩，那是非常好的事
情」。

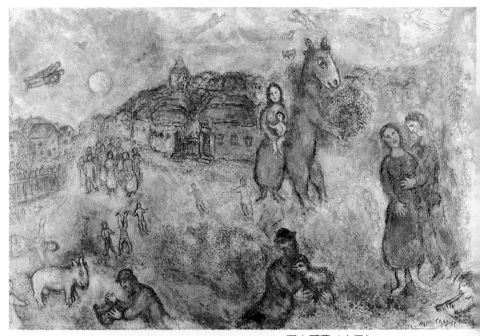

歡樂村莊　1981年　油畫畫布　130.5×195cm　伊達・夏卡爾藏（上圖）

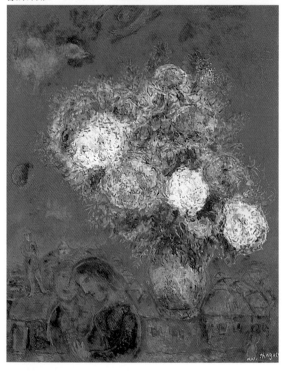

（右頁圖）
新婚夫婦　1981年　油畫畫布
116.8×90.2cm　私人收藏
（左圖）
牧歌　1979年　油畫畫布
81×60.5cm　東京私人藏

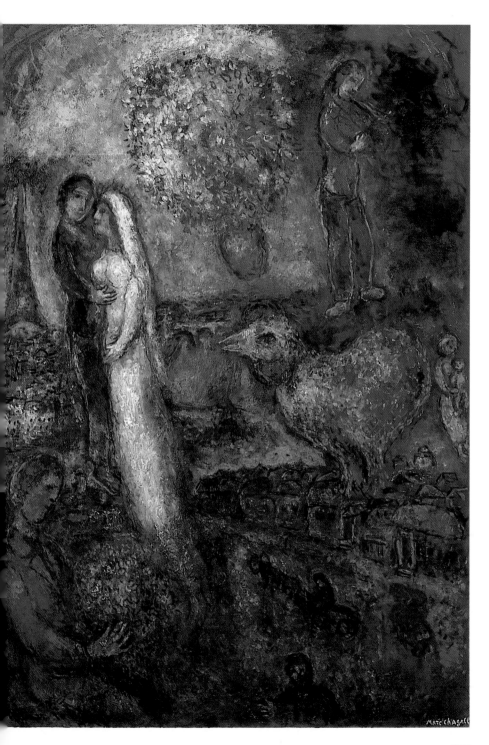

夏卡爾的素描、
墨水畫等作品欣賞

男人
1919～1922年
針鏤蝕刻版畫
《我的生涯》插畫

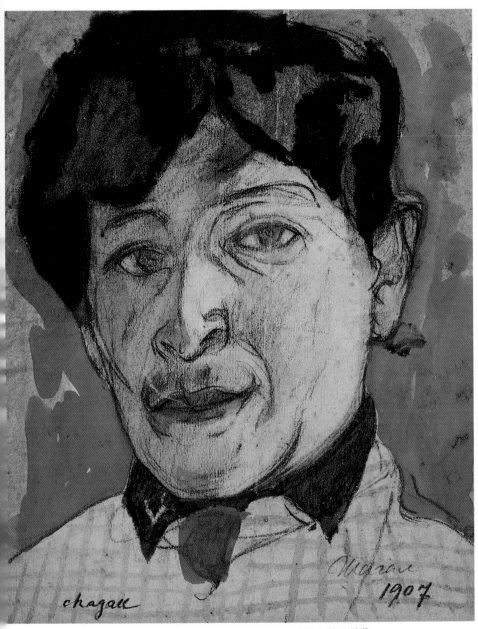

chagall

1907

自畫像　1907年　水彩、炭筆畫　20.7×16.4cm　國立巴黎現代美術館藏

坐著的男人與山羊　1914 年　彩色墨水、畫紙　30 × 36.4cm　巴塞爾馬居斯・第內藏

老婦人　1914年　墨水、水彩畫畫紙
25×16.7cm　國立巴黎現代美術館藏

老婦人　1914年　墨水、水彩畫畫紙
25×16.7cm　國立巴黎現代美術館藏

留鬍子的男人　1911年　粉彩、彩色墨水畫畫紙
28.8×22.5cm　國立巴黎現代美術館藏

藝術家之父　1907年　墨水畫畫紙
23×18cm　私人收藏

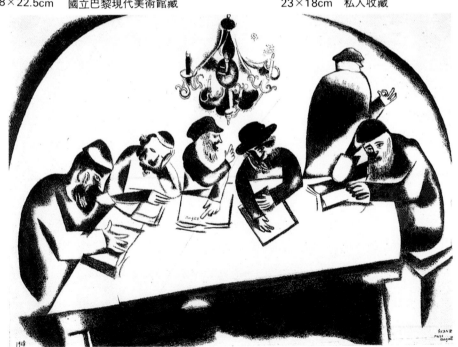

學習　1918年　墨水畫米色紙　24.9×34.3cm　國立巴黎現代美術館藏

速寫簿　1911～1912年　水彩、水粉畫畫紙　14.5×19.5cm　私人收藏

兩個頭　1918年
水彩畫畫紙
22×18cm
魯納查斯基鄉土美術
館藏

綁架　1920年　墨水畫畫紙　34×47.1cm　國立巴黎現代美術館藏

畫家與畫架　1914年　鉛筆、墨水畫灰紙
15×12.9cm　國立巴黎現代美術館藏

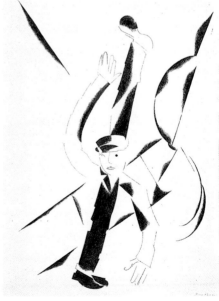

律動　1921年　墨水畫畫紙　47×34cm
國立巴黎現代美術館藏

擔架 1914年 墨水、水彩畫畫紙 19×32.5cm 拉吉西傑夫美術館藏
花束 1956年 墨水畫畫紙 98×61.5cm 伊達·夏卡爾藏（右頁圖）

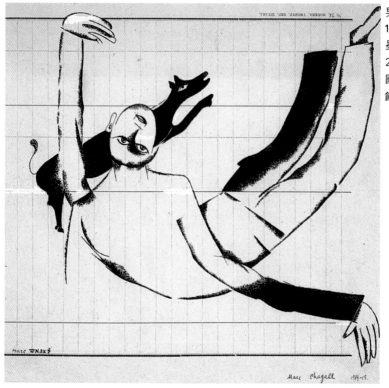

男人與狗
1914年
墨水、水粉畫畫紙
22.9×24.2cm
國立巴黎現代美術
館藏

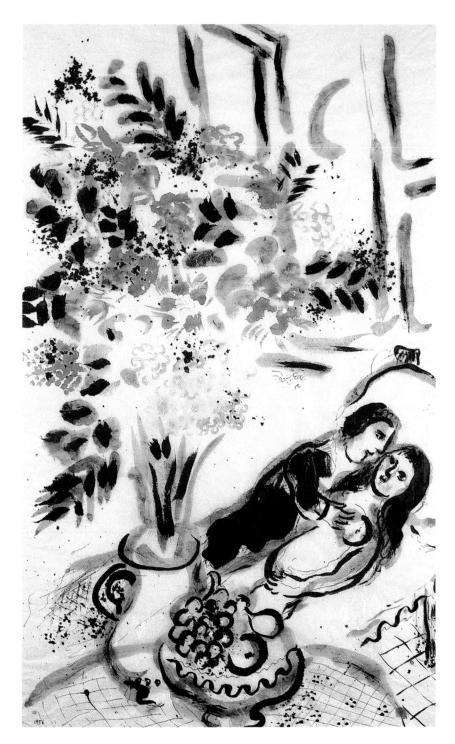

倒頭男子　1918年　鋼筆畫畫紙　29.1×22.2cm
莫斯科特列查柯夫美術館藏

村屋　1914～1915年　鋼筆畫
15.1×14.1cm
聖彼得堡國立俄羅斯美術館藏

悲嘆　1914～1915年　鋼筆畫　16.2×32.2cm　聖彼得堡國立俄羅斯美術館藏

黛芙妮與克勞埃　1960年　石版畫　64×42cm

夏卡爾

論超現實主義：
夏卡爾演講稿

　　一九二二年，再度回到巴黎時，我看到了新世紀的藝術家們，並且深受刺激。那是超現實主義的團體，以另外一種意義來說，他們是把戰前的「文學的繪畫」復活了。在一九一〇年時被認為有害的，現在反而被逆轉過來，加以獎勵。有些畫家的風格是帶一些象徵性的性格，有時候是帶有文學性的意味。

　　很遺憾的是這時期的美術，不像一九一四年以前那樣，有英雄式的巨匠們所具有豐富的天賦和技術的熟練。一九二二年的時候，因為我還不十分熟悉他們的美術，但我本身只是隱約地感覺到，以前曾經明確感受到的（一九〇八年到一九一四年中），好像在這新世紀的藝術家們身上也能再見到。不過仍有些疑問的是，他們為什麼需要主張「自動性技法」呢？

　　在我的繪畫構成中，不管怎樣的幻想性，或者看起來是非倫理性，但從那裡面絕不可能會想到混合著「自動性技法」。在一九〇八年所畫的〈死者〉或一九一二年〈屋頂上的小提琴手〉，以及一九一一年〈我與鄉村〉的繪畫中，畫了一隻大牛的頭部中有一隻小牛和擠牛乳的女人，然而這些並不是使用「自動性技法」來畫的。

圖見 55 頁

即使「自動性技法」會產生優秀的繪畫並對詩作會有些幫助，但也不能當做是一個方法來確定它的存在。這好比說，用藍色的影子來畫樹木，就被稱爲「印象派」是不確實的。在藝術中，是應該包括無意識，及我們的全生命和全存在的動態中所湧現的一切的。

　　這可謂爲以意識性手法的自動性技法來產生自動性技法。如果能夠説出寫實時代的技術性熟練已漸漸凋謝，那超現實主義的自動性技法是會顯現出其本體的。

　　很愚蠢的事是竟然有些人怕「神祕性」。他們只當它是原有的宗教性意義。我們必須除去它原有的陳腐和臭惡的外表，以高尚的、純粹的層面來瞭解它。

　　「太神祕了」，我不知道聽多少人講過這句話！好像被罵爲「太文學性了」一樣。但是我們來想想看，沒有帶點神祕性要素的偉大繪畫或偉大的詩──或者是沒有神祕的偉大社會性活動──我想，在這世界上是不會存在的。任何一個生命體（不管是個體的生命或社會性的生命），如果被剝奪了神祕、感情和理性的力量，它們是會凋零以至死亡的。我孤獨悲傷地回答這個問題。毀滅法國的真正因素是缺少了這種神祕主義，因此恣意攻擊神祕主義是非正確的。但我們需要辨別各種不同的神祕主義種類。我們所體驗到的這一次戰爭，是被罪惡、殘忍和偏見所利用錯誤的神祕主義，因爲它是以對敵方神祕主義的勝利最終目的。

　　最近我講了這句話：「僅靠外界的要素，如形狀、線條和色彩世界，過往時代的藝術已經過去了。我們現在應該關心所有的東西，它不僅是外界的，更應包括夢以及內在的想像」。（一九四六年在芝加哥大學演講記錄）

懷孕的女人　1912～1913年　墨水畫畫紙
29.8×17.8cm　伯恩E.W.K.藏

我的生涯：
夏卡爾自傳

夏卡爾的出生地
維台普斯克一景

　　夏卡爾一生的繪畫與他童年生活的回憶有密切的關聯。他沈浸於他那天真無邪的早年歲月，故鄉的農村景物，尋找那俄國猶太人的原始世界。

出生

　　第一次映入眼簾的是飼料桶，粗糙，四方，一邊凹進去而一邊圓圓的，它是一個市場的飼料桶，進到裡面，我的身子剛好塞得滿滿的。

　　這不是我的記憶，講這些話給我聽的是我的母親，在我生下來的時候，維台普斯克鎮監獄後面路邊的小屋發生生了火警。

　　小街失火了，是在貧窮的猶太街上。

　　木牀，底墊，母親和腳底下的嬰兒，被抬到街後的安全地帶。

　　但那時不管怎樣，我是一個死產兒！

　　我沒想到我能活下來！就像容易消失的白色泡沫一樣。

　　人們用瓶子刺他，浸進水槽裡，他終於叫出虛弱的哭聲！

　　不管怎樣，我曾經是一個死產兒。

希望心理學家不要從這裡引出一個荒謬的結論。

父親

不能不講父親嗎？

是沒有一句話可以用來描寫一個一點長處都沒有的人，這對非常高貴的人，也是同樣的。很難用一句話來套上父親的原因也是這個道理。

我的祖父認爲我的父親──他的長男──長大就應該成

爲一個魚倉庫的辦事員，而讓次男做一個理髮師，這是最好的。

但是，父親始終做不了辦事員，卅二年之間一直只是一個卑賤的勞動者。

父親扛著很重的魚桶。看到父親搬運很重的桶，用冰凍的手提著魚，我的心好像變成一個土耳其糖果那樣縮緊。有一個肥胖的領班，一如剝製的動物站在旁邊。

父親的衣服，有時候黏上鰊魚的鹽水而發亮。上面和側面受了光，反射出燦耀的光芒。父親黃色的臉有時候看起來發亮，浮出一絲軟弱的微笑。

那是怎樣的微笑呢？它從那裡來的呢？

夏卡爾　1918年

行人的影子照在有日光照射的路上，父親喘了一口氣。這時突然我看到了父親的牙齒發光。我聯想了貓的牙齒、牛的牙齒……其他種種的牙齒。

我看父親都覺得是個謎，總感覺到悲傷。是一個很難接近的存在。

他常常很疲倦而且有心事，但只有眼睛發出帶有灰藍色的光芒。

瘦高的父親，穿著油膩因工作而污穢，有著暗褐色手帕口袋的上衣回家。黃昏總是跟著他一起進來。

父親從口袋中，拿出餅乾、冰凍的梨子等，用滿布著皺紋，黑色的手來分送給我們小孩子。這些點心比那些裝在食桌漂亮的盤子端上來的，更令人覺得快樂，更爲好吃，我們一口氣把它吃完了。

如果有一個晚上，從爸爸的口袋中沒有出現餅乾或梨子，我會覺得非常難過。

只有對我，父親才是非常親密的。他有一顆庶民的心。那是詩，是無言的重壓的詩。

祖父

在祖父的牛棚裡，有一隻大肚子的牝牛，瞪著眼睛站著不動。

祖父靠近後，這樣向牠講話：

「噢！好吧！伸出腳來。要綁妳了！我要賣妳的肉了，知道嗎？」

牝牛嘆了口氣倒下來！

我伸出我的手擁抱她的臉，輕輕地說：「放心吧！我不吃妳的肉。」噯，除了這句話以外，我能夠講些什麼呢？

牝牛聽一聽麥田搖晃的聲音，望著籬笆外的青天。但是變爲屠夫的祖父，穿著黑白的衣服，拿著屠刀，迅速抓著牠的喉嚨。聽到了祈禱聲的同時，刀子已插進喉嚨裡了。

大量的血噴出來！

當做不曉得這回事的狗和雞羣，圍著布滿血迹的地上，等待著可能飛散的碎肉。

動物們的叫聲和相碰的聲音，及祖父的嘆息聲等，從油脂和血流中一併發出。

被掛上十字架赤裸的小牝牛；妳要到天上去作夢吧！發亮的屠刀，是把妳拋棄到高高的天空的！

靜寂！

腸子被拉出來，肉被切斷，皮被剝離了！

玫瑰色的肉塊，溢出血絲，蒸發熱氣上昇。

母子與狼　銅版畫

屠夫的動作好熟練呀！

我變成很想吃肉了呢。

這樣每天二、三頭的牝牛被屠宰，新鮮的肉，供應了地主和住民們。

祖父的家，對我來說是充滿著藝術的回響和香味。

那只是碎布般乾燥並被吊下來的皮而已。

它們在漆黑的夜晚中，不只是味道，好像是要衝破壁板飛舞在半空中的幸福之羣。

牝牛們殘忍地被殺了。我寬赦一切，牛皮清淨地乾燒，

並唱出慈悲的祈禱聲，正祈求上天赦免兇手的罪過。

叔父

談到叔父，好像有六位。不！還有一、二位吧！

他們都是善良的猶太人。肚子大大，頭腦空空，黑鬍子、褐色鬍子的人。

重要的是繪畫了。

每禮拜六，努舒叔父就隨便披上肩衣，大聲地唸著聖經。

他好像鞋匠釘鞋般地拉著小提琴。

祖父陶醉在那琴聲中。

做過屠夫、商人和聖歌隊員的這個年老的祖父，靠在有雨漬和許多污泥的玻璃窗邊，專心聽著兒子拉手提琴的時候，究竟想些什麼呢？我想只有林布蘭特才能夠瞭解吧！

窗外是一片漆黑的夜晚。

祭司獨睡著！他的背後及他的房屋外面有的是一片空虛和精靈們。

但不管這些，叔父專心地拉著他的小提琴。

一整天趕著牝牛們到牛棚，絆住牠們的腳，牽拉牠們的叔父，現在就一心一意地拉著小提琴，彈著拉比之歌。

彈奏的好壞是無關緊要的事。我興奮地摸著小提琴，撲上了叔父的口袋和鼻子。

他一如蒼蠅般，以低音歌唱著。

只有我的頭，緩慢地在房間中飛來飛去。

透明的天花板！不但是雲，連藍色的星星也擠進來，田地、牧場和道路的香味也飄進來了！

我好想睡呀！

手抓麵包和湯匙，發抖著吃晚餐。我是滿足的。

雷巴叔父，生在鄉下房子邊的板凳上。

湖泊！女孩們好像赤牛般地吃著東西。

驢馬與犬　銅版畫

猶達叔父經常在火爐邊取暖。

他很少外出。也不去西奈高克玩。

一直留在家裡，在窗前祈禱著。

他靜靜地默禱的時候，只有黃色的臉溜出玻璃門，走到馬路，躺在教堂的圓屋頂上。他看起來好像是一棟有透明屋頂的木造房屋了。

祈禱

夏卡爾攝於巴黎

在祭日的深夜一、二點我總被叫醒，為了唱詩歌，趕去西奈高克。為什麼人們在黑夜裡奔跑？躲在牀上不是更好呢？

在黑暗中，每一個人都趕走睡眠，急著趕去教堂。

要等到祈禱完了，才能夠回來睡覺呢！

有東方遺物顏色和形狀的餅乾和早茶，排列整齊的宴會盤子，餐前短短的祈禱聲。

免罪日前夜的盛餐。

有雛雞和湯的晚上。

長長的蠟燭閃耀著。

不久它們都會被運到教堂。

裝飾很美的白色蠟燭，跟著祈禱聲、嘆願聲，已經在馬路上前進著。

那些都是為了死者，我的母親、父親、兄弟們、祖父和所有睡在地下的東西閃耀著。

幾百根蠟燭在裝有土的箱子裡，像華麗的風信子那樣燃燒著。

它們發出更大的光燃燒著。

用怎樣的語言，來表達黃昏的祈禱情形呢？

猶太人們，在眼上浮著終日祈禱的淚珠，緩慢地、嚴肅地，披上了聖衣。

聖衣像扇子般擴散著。

他們的聲音回響到教堂的每一處地方。教堂的門陰影若現。

我幾乎窒息，僵硬著！

永遠的日子裡，請召見我到主的旁邊吧！請對我講一句話，請對我說教吧！

我看到了每一個人跪下來，一整天叫著「阿門！阿門！」

「如果有主存在，請把我染上藍色，燒盡，變成月亮吧！或者把我和律法隱藏在祭壇裡面？主呀！爲了我做一些事吧！我祈願著。」

我們的靈魂昇華了！在彩色玻璃畫下，我們伸出虔誠的手。

在戶外，高大白樺樹的枯枝靜靜地搖晃著。

正午時，小小的雲飛舞著，消失溶化了。

不久，月亮上弦月就會出現吧！

蠟燭幾乎燒完了，小小的火焰在污染的空氣中發出光亮。

想到蠟燭會昇天到達月亮的時候，月亮就飛到我們的雙手裡。

道路也祈禱著，家家都在哭泣。

天向各方擴散著。

星星閃耀，清淨的風從開著的門進來！

這樣我們走上回家的路。

有沒有比今天更爲明亮的晚上和澄明的夜晚？

村莊

到了夏天，看到有錢人家的小孩子出外休假的時候，母親用可憐的眼光說：「怎樣；你也去留斯奈的叔父家渡假兩個禮拜吧！」

好像是繪畫中的郊外。

SELECTION
CHRONIQUE DE LA VIE ARTISTIQUE

VI

Marc CHAGALL

ÉDITIONS SÉLECTION · ANVERS · 1929

《夏卡爾選集》書名頁
1929年
巴黎《A · Arkine
Chagall》首版，
題字：給阿芹那
夏卡爾

我再來到那裡了。

小河，橋，堤岸，各種房屋。

所有的東西都在那裡。還有大廣場的中心處，也有莊重的白色教堂。

在那附近的村民們正在賣向日葵的種子、麵粉和餐具一類的東西。

駕著馬車的農夫，裝著只是路過般地逛到那一家門口，又晃到這一家門口。

東方商人或經常在懷孕的妻子，叫住那農夫並且取笑他說：「伊凡！被惡魔拐走吧！你倒底知道不知道我在這裡呢？今天什麼都不買嗎？」

有市集的日子裡，那座小教堂就擠滿了人潮，幾乎不能呼吸。

乘馬車來的農夫、小攤子，堆滿了各色各樣的商品，好像連神也要被趕出教堂了。

在周圍，人們忙著走來走去，充滿著尖叫聲。貓輕叫著，待售的雞被關在籠子裡哭鳴著。豬也猛叫，驢子也吁吁叫。

燃燒的色彩，在天空中飛舞著。

但這些一到黃昏，都靜止了。

聖像復甦，燈再度發光。牝牛躺在家畜小屋的稻草上呼呼睡覺，雞也停在屋樑上休息。

商人們數完了錢，點上石油燈坐在餐桌上。隆胸的小姐們也端坐在房間一隅想些事情。

碰一下乳房，白白甘甘的乳汁，定會噴上你的頰上吧！

明亮而魅惑的月亮，傾斜掛在屋頂的那一邊。只有夢遊中的我，留在廣場上。

有透明皮膚的一隻豬，放心地站在泥中看著我。

我站在路上，標柱傾斜了。

天空是帶有灰色的深藍色。寂寞的樹林蹲著身子。

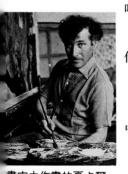

畫室中作畫的夏卡爾

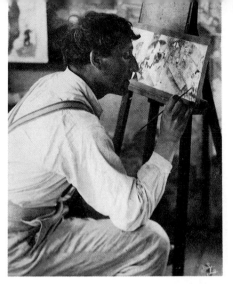

夏卡爾在畫室中
繪製莫斯科猶太
劇院的壁畫
1920～1921年攝

夏卡爾年譜

一八八七　馬克・夏卡爾7月7日生於白俄的維台普斯克。
　　　　　維台普斯克位在莫斯科西方約500公里的地方，
　　　　　當時人口48000人，其中半數爲猶太人。父親薩
　　　　　加爾是一家鰊魚倉庫工人，母親費卡達是感性強
　　　　　烈的活潑女性。馬克是長男，他還有一位早逝的
　　　　　弟弟和8個妹妹。（前一年舉行最後的第八屆印
　　　　　象派畫展）

一八九五　8歲，進入猶太人小學。

一九〇〇　13歲，進入皇家高中，素描與幾何學的成績都
　　　　　很好。（畢卡索、勒澤到巴黎。羅丹開個
　　　　　展。）

一九〇六　19歲，母親幫助他進入維台普斯克畫家伊費
　　　　　達・培恩的畫室。（塞尚去世。畢卡索著手畫
　　　　　〈亞維儂的姑娘們〉。）

一九〇七　20歲，希望做畫家，到首都佩得斯堡。最初參
　　　　　加工藝學校入學考試落榜，後來進入皇家藝術
　　　　　保護學校，不滿美術學院教育。（巴黎秋季沙
　　　　　龍舉行塞尚回顧展。）

一九〇八　21歲，7月入塞登堡的畫室，同時進入雷恩・巴
　　　　　克斯特主持的美術學校。透過巴克斯特，看到法

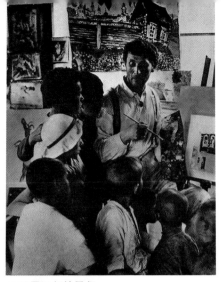

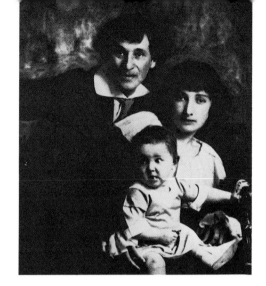

在俄羅斯郊外居留
地爲戰爭孤兒敎畫
的夏卡爾　1918年

夏卡爾與蓓拉及女
兒伊達　1917年
（右上圖）

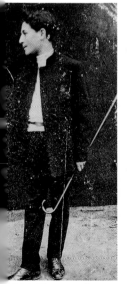

夏卡爾　1907年

國近代繪畫，得到極大刺激。

一九〇九　22歲，回到家鄉維台普斯克，認識女友蓓拉·
羅森菲特。畫了〈戴黑手套的蓓拉像〉。（馬里
奈諦發表「未來派宣言」。）

一九一〇　23歲，以油畫〈結婚〉、〈死者〉參加巴克斯特美
術學校學生展。這一年巴克斯特與迪阿基勒夫
的俄國芭蕾舞團到巴黎，夏卡爾於八月底赴巴
黎。（米蘭舉行「未來派」展。康丁斯基畫第
一幅抽象畫。）

一九一一　24歲，住在蒙巴納斯的共同畫室「蜂巢」，同
住的畫家有勒澤、阿基邊克、莫迪利亞尼、史
丁。開始與評論家、詩人阿波里奈爾、莎爾蒙
等交往。（慕尼黑舉行「藍騎士」展，克利在
慕尼黑舉行首次個展。）

一九一二　25歲，〈驢馬〉參加獨立沙龍。畫家德洛涅推薦
他參加秋季沙龍。阿波里奈爾訪問夏卡爾的畫
室，評其繪畫爲「超自然的風格」。阿波里奈
爾介紹他認識柏林的修杜姆畫廊主持人瓦爾
登。（葛利斯與梅京捷合著《立體主義》出
版。）

一九一三　26 歲，油畫〈誕生〉與〈亞當和夏娃〉參加巴黎的
　　　　　獨立沙龍展。〈懷孕的女人〉、〈屋頂上的小提琴
　　　　　手〉等參加阿姆斯特丹的獨立沙龍展。

一九一四　27 歲，〈七指自畫像〉、〈屋頂上的小提琴手〉參
　　　　　加巴黎獨立沙龍。6 至 7 月修杜姆畫廊展出夏卡
　　　　　爾的油畫四十幅、素描一百六十幅。乘這次個
　　　　　展訪問柏林，順道回到家鄉維台普斯克，直到
　　　　　第一次世界大戰仍滯留家鄉。（第一次世界大
　　　　　戰暴發。）

夏卡爾與蓓拉
1909年攝

一九一五　28 歲，3 月底在莫斯科舉行近作展。7 月 25 日
　　　　　在故鄉與蓓拉結婚。在貝特羅格拉德軍務局擔
　　　　　任勤務。此時認識馬雅柯夫斯基、艾塞寧等俄
　　　　　國詩人。（阿爾普發表抽象雕刻。）

一九一六　29 歲，女兒伊達出生。4 月在貝特羅格拉德的杜
　　　　　比基納畫廊發表作品 62 幅。12 月至 1917 年 1
　　　　　月在相同畫廊舉行「現代俄國美術展」，夏卡爾
　　　　　提出 73 幅油畫參加。

一九一七　30 歲，43 幅油畫參加莫斯科盧梅西埃畫廊舉行
　　　　　的「猶太美術家繪畫雕刻展」。俄國十月革
　　　　　命，俄國文化部請他出任美術局長，他拒絕擔
　　　　　任，回到維台普斯克。（特嘉、羅丹去世。扎
　　　　　拉編輯的《達達》雜誌創刊。）

一九一八　31 歲，8 月被任命擔任維台普斯克美術委員，在
　　　　　同地創設美術學校。第一次世界大戰結束。

一九一九　32 歲，1 月維台普斯克美術學校邀請馬勒維奇擔
　　　　　任教授。4 月至 6 月貝特羅格拉德美術宮（舊冬
　　　　　宮）舉行第 1 屆美術展，特別陳列夏卡爾油畫
　　　　　23 件。與馬勒維奇的對立表面化。12 月參加故
　　　　　鄉舉行的地方畫家展。（雷諾瓦去世。）

夏卡爾　1910年

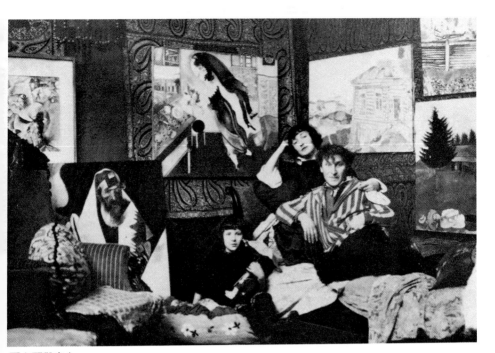

夏卡爾與家人
1923～1924年攝於
奧爾良的畫室

一九二〇　33 歲，辭去維台普斯克美術學校校長一職。5 月
　　　　　赴莫斯科，與猶太人劇場負責人克拉諾威斯基交
　　　　　往，受其委託製作猶太人劇場的壁畫。（莫迪利
　　　　　亞尼去世。畢卡索進入新古典主義時代。）

一九二一　34 歲，在莫斯科郊外的戰爭孤兒院教美術，撰
　　　　　寫自述傳記《我的生涯》。

一九二三　36 歲，1 月在柏林的魯茲畫廊舉行特展。版畫家
　　　　　海曼指導他作版畫。柏林出版社請夏卡爾為他的
　　　　　自傳《我的生涯》作版畫插畫。決心再度住在法
　　　　　國，10 月舉家赴巴黎。（柏林舉行克利展。）

一九二四　37 歲，在巴黎奧雷安街 101 號畫室作畫，再見
　　　　　到德洛涅夫婦成為知交，3 月在布魯塞爾舉行畫
　　　　　展。夏天到布爾塔紐作畫。12 月在巴黎舉行首
　　　　　次回顧展，作品 115 件。（普魯東發表「超現
　　　　　實主義」宣言。）

一九二五　38 歲，埋頭製作《索命之魂》，以及拉封登《寓言》的插畫。

一九二六　39 歲，1 月在紐約舉行個展。到法國尼斯，愛上法國南部的風土。（莫內去世。）

一九二七　40 歲，受伏拉德委託製作以馬戲團為主題的插畫。（立體派畫家葛利斯去世。）

一九三〇　43 歲，在布魯塞爾、柏林舉行畫展。

一九三一　44 歲，到敍利亞、埃及旅行。蓓拉翻譯的夏卡爾自傳《我的生涯》法文版出列。（紐約舉行「超現實主義」展。）

一九三二　45 歲，旅行荷蘭，研究林布蘭特作品，在阿姆斯特丹開畫展。

一九三三　46 歲，赴英國、西班牙旅行，研究葛利哥作品，在巴塞爾美術館舉行回顧展。（納粹政權追捕許多德國藝術家。）

一九三五　48 歲，滯留波蘭，體驗到猶太人受壓迫的情景。

一九三六　49 歲，在巴黎畫室作畫。過一年取得法國公民權。（畢卡索在西班牙各地舉行巡迴展。）

一九三八　51 歲，布魯塞爾皇家美術館舉行夏卡爾畫展。（表現派畫家基爾比那去世。）

一九三九　52 歲，獲美國卡奈基獎，第二次世界大戰爆發。

一九四〇　53 歲，移居法國南部。（第二次世界大戰，德國入侵法國，許多藝術家到各地避難。）

一九四一　54 歲，反希伯來的法國維琪政府促使他離開法國，加上紐約現代美術館的邀請，他到了美國。在紐約見到逃到美國的歐洲畫家勒澤、馬松、蒙德利安等。紐約馬諦斯畫廊舉行其個

壯年時代的夏卡爾

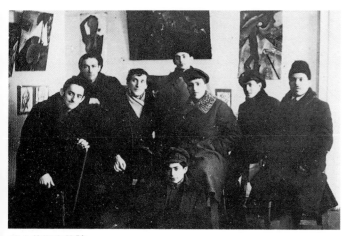

維台普斯克學院
評審團　1919年

展，至一九四八年該畫廊每年舉行其個展。
（德洛涅、亞連斯基去世。）

一九四四　57歲，妻蓓拉逝世，頗受衝擊。（戰爭結束。）

一九四五　58歲，受紐約大都會歌劇院委託製作史特拉汶斯基的「火鳥」舞臺及服裝設計。第二次世界大戰結束。（巴黎「五月沙龍」舉行第一屆展覽。）

一九四六　59歲，紐約現代美術館及芝加哥藝術協會舉行夏卡爾畫展，奠定了在美國的聲譽。製作〈一千○一夜故事〉彩色石版畫。（國際連盟第一屆總會在倫敦舉行。）

一九四七　60歲，回到法國。10月至12月在巴黎國立現代美術館舉行回顧展。（波那爾、馬爾肯去世。）

一九四八　61歲，獲威尼斯國際雙年展版畫大獎。認識畫商麥克特。（巴黎舉行「國際抽象藝術展」。）

一九四九　62歲，嚮往地中海，移居海邊的聖傑卡普。（畢卡索為巴黎國際和平擁護會議第一屆大會製作「和平之鴿」海報。）

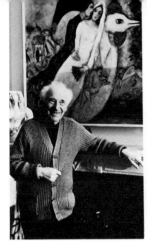

夏卡爾的第二任太太
布羅德斯基（娃娃）
1962年6月攝

（左上圖）
居室中的夏卡爾
1977年

一九五〇　63歲，住在汶斯的聖保羅山莊。作陶器。巴黎
　　　　　麥克特畫廊舉行其個展。（威尼斯國際雙年展
　　　　　舉行「野獸派、立體派、未來派、藍騎士」回
　　　　　顧展。）

一九五二　65歲，再度結婚，娶了生在俄國的華倫泰・布
　　　　　羅德斯基，夏卡爾膩稱她「娃娃」（VaVa），
　　　　　與娃娃同赴希臘旅行。（美國產生「行動繪
　　　　　畫」。）

一九五七　70歲，赴以色列旅行。第四屆聖保羅國際雙年
　　　　　展特別陳列其作品。

一九五八　71歲，製作巴黎歌劇院舞台畫。（巴黎聯合國
　　　　　教科文組織總部大廈興建竣工落成。）

一九五九　72歲，製作梅斯大教堂巨型彩色玻璃畫。

一九六三　76歲，在東京、京都舉行回顧展。到華盛頓旅
　　　　　行。（勃拉克、考克多去世。）

一九六四　77歲，到紐約旅行。製作巴黎歌劇院天井畫。
　　　　　（美國普普藝術家羅森柏獲威尼斯雙年展大
　　　　　獎。第三屆文件展在德國舉行。）

一九六五　78歲，製作紐約大都會歌劇院與林肯中心壁
　　　　　畫，作莫扎特「魔笛」舞台及服裝設計。（歐
　　　　　普藝術在美國流行。史懷哲去世。）

畫室中的夏卡爾
1962年攝於汶斯
（上圖）

夏卡爾重返莫斯科
1973年6月14日攝
（右上圖）

一九六七　80 歲，蘇黎世及科隆舉行夏卡爾 80 歲生日紀念
　　　　　展。羅浮宮舉行「聖經訊息」展。（貧窮藝術
　　　　　出現，地景藝術產生。）

一九六九　82 歲，尼斯的「國立夏卡爾聖經訊息美術館」
　　　　　開工。巴黎大皇宮舉行「夏卡爾頌」展。（達
　　　　　利回顧展在荷蘭舉行。）

一九七一　84 歲，製作夏卡爾美術館的鑲嵌畫。

一九七二　85 歲，製作芝加哥國家第一銀行的鑲嵌畫，以
　　　　　及芝加哥美術館的彩色玻璃畫。（克里斯多完
　　　　　成「峽谷布幕」觀念藝術。）

一九七三　86 歲，回到祖國俄羅斯，參加在莫斯科的特列
　　　　　查柯夫美術館由蘇聯政府主辦的夏卡爾石版畫
　　　　　展。7月 7 日夏卡爾生日，尼斯的夏卡爾美術館
　　　　　「國立聖經訊息美術館」開館。著手朗斯大教
　　　　　堂彩色玻璃畫。（畢卡索去世。美國退出越
　　　　　戰。）

一九七四　87 歲，在東柏林的國家畫廊與德勒斯登舉行版
　　　　　畫展。6 月 15 日法國南部朗斯大教堂彩色玻璃
　　　　　畫完成。（西班牙費格拉斯達利美術館落
　　　　　成。）

一九七六　89 歲，東京、京都、名古屋舉行夏卡爾展。

夏卡爾以其妻蓓拉為
模特兒畫出
〈綠衣的蓓拉〉

（艾倫斯特、柯爾達去世。慕尼黑舉行康丁斯
基回顧大展。）

一九七七　90歲，1月獲最高名譽勳章。在夏卡爾美術館舉
行聖經主題近作展。赴義大利、以色列旅行。
（巴黎龐畢度國家藝術文化中心開幕。第六屆文
件展在卡塞爾舉行。）

一九七八　91歲，翡冷翠舉行夏卡爾展。製作《詩篇》的銅
版插畫。（奇里訶去世。）

一九七九　92歲，巴黎麥克特畫廊舉行近作展。（巴黎龐
畢度國家藝術文化中心舉行達利回顧展。）

一九八〇　93歲，一月至六月在尼斯舉行「聖經美術
展」、「但丁詩篇展」。東京、大分、京都舉
行夏卡爾展。（紐約現代美術館建館五十
年。）

一九八一　94歲，巴黎馬諦斯畫廊舉行版畫回顧展。巴黎
麥克特畫廊舉行石版畫展。蘇黎世的麥克特畫

90歲生日與娃娃合影
1977年7月7日
攝於摩洛哥

夏卡爾與娃娃在 汶斯畫室中

廊舉行近作展。

一九八二　95歲，塞揚禮拜堂的彩色玻璃畫完成。9月至
12月在斯德歌爾摩現代美術館舉行回顧展。日
內瓦葛拉梅畫廊舉行插畫展。紐約彼埃·馬諦
斯畫廊油畫展。

一九八三　96歲，1月至3月在丹麥的路西安那現代美術館
舉行回顧展。

一九八四　97 歲，法國龐畢度國家藝術文化中心、尼斯的
　　　　　夏卡爾聖經訊息美術館、汶斯聖保羅的麥克特
　　　　　基金會舉行三項夏卡爾畫展，慶祝他的生日。
　　　　　（巴黎羅浮宮擴建，貝聿銘爲擴建計劃設計
　　　　　人。）
一九八五　98 歲，英國皇家藝術學院舉行他的回顧展，150
　　　　　幅作品包括銅版畫和舞台設計。3 月 28 日在汶
　　　　　斯的聖保羅寓所逝世。（克里斯多包紮巴黎新
　　　　　橋。杜布菲去世。八十國歌手聯合演唱募款救
　　　　　濟非洲飢民。）

夏卡爾的畫室

夏卡爾

國家圖書館出版品預行編目資料

夏卡爾 = Marc Chagall / 何政廣主編. -- 初版
. -- 臺北市：藝術家出版：藝術圖書總經銷
，民85
　　面；　公分. -- (世界名畫家全集)
ISBN 957-9530-31-9(平裝)

1. 夏卡爾(Chagall, Marc, 1887-1985) - 傳
記　2. 夏卡爾(Chagall, Marc, 1887-1985) -
作品集 - 評論　3. 畫家 - 俄國 - 傳記

940.9948　　　　　　　　　　85005065

世界名畫家全集

夏卡爾 MARC CHAGALL

何政廣／主編

發 行 人　何政廣
編　　輯　王庭玫、王貞閔、許玉鈴
出 版 者　藝術家出版社
　　　　　台北市重慶南路一段 147 號 6 樓
　　　　　TEL：(02)2371-9692~3
　　　　　FAX：(02)2331-7096
　　　　　郵政劃撥：01044798 藝術家雜誌社帳戶

總 經 銷　時報文化出版企業股份有限公司
　　　　　新北市中和區連城路 134 巷 16 號
　　　　　TEL：(02)2306-6842

南部區域代理　台南市西門路一段 223 巷 10 弄 26 號
　　　　　TEL：(06)2617268
　　　　　FAX：(06)2637698

印　　刷　欣佑彩色製版印刷股份有限公司
三　　版　中華民國 100 年 (2011) 5 月
定　　價　台幣 480 元

ISBN　　957-9530-31-9
法律顧問　蕭雄淋